杨 波 编著

动画场景设计

清华大学出版社
北京

内 容 简 介

本书是一本动画专业的系列教材,"动画场景设计"也是动画专业学习的必修课程,也可以系统研究动画场景理论和技法,通过由浅入深、循序渐进的系统学习和训练,培养学生正确的思维方法以及艺术创造力。

本书主要内容包括3部分,共8章。第1部分是动画场景设计概述,共2章,包括动画及动画场景的概念,动画场景的分类、功能与作用等;第2部分讲解了关于动画场景设计的具体内容和方法,共5章,包括动画场景设计的相关知识,动画主场景的确定和设计,动画场景设计的风格类型,动画场景设计的色彩元素及运用,以及动画场景中的光影效果;第3部分是优秀动画作品的场景赏析,共1章,主要是对一些优秀动画场景作品进行赏析。全书内容都是动画创作爱好者及专业人士必须了解并应熟练掌握的专业知识,应把这些理论作为以后创作的基石。

目前,动画爱好者越来越多,尤其是青少年,他们热衷于动画事业,并立志投身其中,但对动画创作的理解及动画的表现技法仅限于表面,不能从根本上加以理解,特别是对动画场景设计知识的具体应用。本书的出版,旨在培养动画创作者的专业基本素质,从根本上提高动画创作人才的创作能力,这也是国产动画专业所需要提升的能力。

本书封面贴有清华大学出版社防伪标签,无标签者不得销售。
版权所有,侵权必究。举报:010-62782989,beiqinquan@tup.tsinghua.edu.cn。

图书在版编目(CIP)数据

动画场景设计/杨波编著. —北京:清华大学出版社,2022.9
ISBN 978-7-302-61724-2

Ⅰ. ①动… Ⅱ. ①杨… Ⅲ. ①动画—背景—造型设计—教材 Ⅳ. ①J218.7

中国版本图书馆 CIP 数据核字(2022)第 157343 号

责任编辑:张龙卿
封面设计:范春燕
责任校对:袁 芳
责任印制:朱雨萌

出版发行:清华大学出版社
网　　址:http://www.tup.com.cn,http://www.wqbook.com
地　　址:北京清华大学学研大厦 A 座
邮　　编:100084
社 总 机:010-83470000
邮　　购:010-62786544
投稿与读者服务:010-62776969,c-service@tup.tsinghua.edu.cn
质量反馈:010-62772015,zhiliang@tup.tsinghua.edu.cn
课件下载:http://www.tup.com.cn,010-83470410

印 装 者:三河市铭诚印务有限公司
经　　销:全国新华书店
开　　本:210mm×285mm
印　张:14
字　数:404 千字
版　　次:2022 年 11 月第 1 版
印　次:2022 年 11 月第 1 次印刷
定　　价:79.00 元

产品编号:050473-01

前　言

　　动画这门艺术具有悠久的历史，随着科技的发展和人们认知的不断提高，使得动画产业迅速发展，如今动画这门艺术早已家喻户晓，但人们对于"动画"的概念和"制作过程"还缺乏了解。近年来，世界动漫产业蓬勃发展，形成了相对完善的运作模式，如美国的迪士尼动画产业等。在这个庞大产业中，大量的动漫作品，特别是大量的动画影视作品，从少儿的专属领域转向成年人的生活中，这些影视作品潜移默化地引导着人们的审美，尤其深刻影响着青少年及儿童并伴随着他们的成长，甚至影响到他们世界观的形成。

　　近年来，动漫产业在我国发展迅速，全国各大院校以长期培养新生的动漫人才及振兴我国的动漫事业为目标。本书编著者作为长期从事动漫教学的一线教师，审视动漫教育的整体发展状况，结合自身20多年来从事动画创作、制作和教学实践的经验，精心编写了这本动画场景创作的教材，以便为中国动画教育贡献一份力量。

　　在动画制作过程中，动画场景是构成蒙太奇场面的视觉要素之一，其主要作用是交代剧情中故事发生的历史、年代、时间、空间等背景资料，为动画角色提供表演场所，形成动画画面的色彩的主基调，创造动画的戏剧气氛，利用景别、色彩、对比、光影效果等视觉手段衬托动画角色，从而成为推动剧情发展的重要元素。动画场景设计师不仅需要具有视觉表现的技艺，更需要掌握建筑学、透视学、舞台美术、心理学等学科的知识。

　　本书针对动画场景设计过程中需要的知识，详细讲解动画场景的类型，动画场景设计的制作流程，如何进行动画场景基础训练；还深入分析了透视及在动画场景设计中的应用，动画场景的色彩，动画场景的光与影等方面的知识和运用方法。

　　我们知道，动画是集文学、美学、设计学、传播学、管理学等诸多学科于一体的综合性艺术。因此，本书在动画场景知识和相关实践的讲解过程中，对动画场景、动画创作和动画理论周边知识进行了扩展和研究。本书适度进行理论讲解，注重技法层面的原理和实操训练，内容具有一定的难度和很强的专业性，是目前国内外大多数动画专业必修的一门课程。

　　为了适应各大院校动画专业学生及具有一定基础的动漫爱好者的需要，本书从一定的理论高度将动画创作和制作结合起来进行讲解，仔细分析了国内外的一些经典动画片以及教学中的优秀案例，以图文并茂的形式有针对性地介绍了动画场景的技法，使学习者能通过实践明确体会出动画场景的内涵和要领，创造性地根据剧本和导演的创作意图设计场景，为以后进入真正的动画创作与制作领域打下坚实的基础，给有志投身于动画事业的广大青年带来一定的指导与启示。

本书除了编著者自身总结的理论和各种图片资料外，为了阐述其理论观点，还收录了大量中、外经典动画场景范例，在此谨向相关创作者表示由衷的敬意。同时，本书在撰写过程中得到了同事和同仁们的大力支持，在此一并表示感谢。

由于篇幅、水平有限，不足之处还请广大读者、专家、学者给予批评、指正。

<div style="text-align:right">编 著 者
2022 年 8 月</div>

目 录

第1部分　动画场景设计概述

第1章　动画及动画场景的概念　3

1.1 动画的概念 3
　1.1.1 根据词义解释动画的基本定义 3
　1.1.2 根据动画原理解释动画的基本定义 5
　1.1.3 根据动画属性解释动画的基本定义 6
1.2 动画场景的概念 8
思考与练习 8

第2章　动画场景的分类、功能与作用　9

2.1 动画场景的分类 9
2.2 动画场景在动画中的功能与作用 13
思考与练习 26

第2部分　动画场景设计的具体内容和方法

第3章　动画场景设计的相关知识　29

3.1 场景设计要遵循剧本和导演的创作意图 29
3.2 看懂分镜头台本 30
　3.2.1 了解分镜头台本讲述的故事情节 30
　3.2.2 了解机位和视角的位置及表现 31
　3.2.3 掌握镜头的构图和透视关系 34
　3.2.4 了解镜头的景别及组接 41
　3.2.5 镜头运动的类型 46
　3.2.6 看清层与对位线 55
思考与练习 58

第4章　动画主场景的确定和设计　59

4.1 动画主场景 ························ 59
 4.1.1　主场景的概念 ················· 59
 4.1.2　主场景的重要性 ··············· 59
4.2 动画主场景的设计 ················ 61
 4.2.1　主场景的设计要点 ············ 61
 4.2.2　动画主场景的绘制步骤 ······ 68
思考与练习 ······························ 70

第5章　动画场景设计的风格类型　71

5.1 动画场景设计的风格类型介绍 ········ 71
5.2 写实风格的动画场景 ·············· 73
 5.2.1　写实风格动画场景的设计原则 ······ 73
 5.2.2　写实风格动画场景的设计特征 ······ 74
 5.2.3　写实风格动画场景的设计要点 ······ 76
 5.2.4　写实风格动画场景的设计片段解析 ······ 78
5.3 写意风格的动画场景 ·············· 79
 5.3.1　写意风格动画场景的设计原则 ······ 79
 5.3.2　写意风格动画场景的设计特征 ······ 79
 5.3.3　写意风格动画场景的设计片段解析 ······ 82
5.4 装饰风格的动画场景 ·············· 83
 5.4.1　装饰风格动画场景的设计特征 ······ 83
 5.4.2　装饰风格动画场景的设计类别 ······ 84
 5.4.3　装饰风格动画场景的设计要点 ······ 87
 5.4.4　装饰风格动画场景的设计片段解析 ······ 89
5.5 漫画风格的动画场景 ·············· 89
 5.5.1　漫画风格动画场景的设计特征 ······ 90
 5.5.2　漫画风格动画场景的设计片段解析 ······ 92
5.6 科幻风格的动画场景 ·············· 93

- 5.6.1 科幻风格动画场景的设计理念 ······ 93
- 5.6.2 科幻风格动画场景的设计特征 ······ 94
- 5.6.3 科幻风格动画场景的设计片段解析 ······ 97

5.7 实验性动画短片的场景设计 ······ 98
- 5.7.1 实验性动画短片场景设计的特征 ······ 98
- 5.7.2 实验性动画短片场景设计的片段解析 ······ 104

思考与练习 ······ 106

第6章　动画场景设计的色彩元素及运用　107

6.1 色彩的规律及基本属性 ······ 107
- 6.1.1 色彩的规律 ······ 107
- 6.1.2 色彩的基本属性 ······ 117

6.2 色彩的联想和心理感受 ······ 121
- 6.2.1 色彩在动画创作中的作用 ······ 121
- 6.2.2 色彩的联想 ······ 122
- 6.2.3 色彩的情感 ······ 130
- 6.2.4 色彩的地区、时代及性格特征 ······ 140

6.3 动画场景色彩特征 ······ 143
- 6.3.1 动画色彩在运动中体现出和谐 ······ 143
- 6.3.2 具有假定性的特征 ······ 143
- 6.3.3 要符合剧情和导演的要求 ······ 145
- 6.3.4 要衬托、突出主要角色 ······ 145
- 6.3.5 要符合蒙太奇规律 ······ 146

6.4 动画场景色彩的类型 ······ 147
- 6.4.1 客观色彩表现 ······ 148
- 6.4.2 主观色彩表现 ······ 148

6.5 动画场景色彩构思基础 ······ 150
- 6.5.1 确立场景设计风格 ······ 150
- 6.5.2 研究剧本并考虑时空的变化 ······ 152
- 6.5.3 结合角色设定场景色彩 ······ 155

6.5.4 考虑整体色彩的节奏 ……………………………………… 156
思考与练习 ……………………………………………………………… 159

第7章 动画场景中的光影效果 160

7.1 光的类型 …………………………………………………… 160
7.1.1 自然光 ………………………………………………… 160
7.1.2 人造光 ………………………………………………… 162

7.2 光影在动画片中的作用 …………………………………… 165
7.2.1 叙事作用 ……………………………………………… 166
7.2.2 塑造空间的作用 ……………………………………… 166
7.2.3 营造气氛及刻画角色的作用 ………………………… 167

7.3 光影的视觉效果 …………………………………………… 168
7.3.1 光源属性 ……………………………………………… 168
7.3.2 采光方向 ……………………………………………… 172

思考与练习 ……………………………………………………………… 175

第3部分 优秀动画作品的场景赏析

第8章 场景赏析 179

8.1 中国优秀动画电影《大鱼海棠》的场景解析 ……………… 179
8.2 美国优秀动画电影《花木兰》的场景解析 ………………… 195
思考与练习 ……………………………………………………………… 211

参考文献 212

参考片目 213

第 1 部分　动画场景设计概述

动画场景是动画创作中必不可少的重要因素之一,也是动画设计师的重要工作。动画场景是动画角色活动与表演的场所,同时也是体现动画片风格类型的重要依据。动画场景设计所涉及的知识较广,要想画出符合剧情和导演意图的场景,美术设计师必须具备丰富的知识,尤其是影视方面和美术方面的知识,对整部影片的艺术风格要了然于心,并能熟练地掌控。动画场景中的"基调"是决定影片的气氛和情感的主要表现手段,要想应用"基调"烘托气氛,表达特定的情感,就要求设计师对色彩的属性和表现效果非常熟悉,并能合理而恰当地运用色彩知识,对影片的气氛以及角色情感加以表现(图1和图2),同时,也应注重对场景中光影效果的处理,因为光影也是导演表达设计意图的重要手段之一(图3)。合理且灵活地应用这些知识,才能打下创作一部动画影片的良好基础,而这些知识也是作为一个合格的美术设计人员应具备的基本素质,因此,对动画场景设计知识的学习是必要的。

图1　游戏场景

图2　中国动画电影《白蛇缘起》中的场景设计

图3　中国动画电影《霸王别姬》中的手绘场景

第 1 章 动画及动画场景的概念

学习目的：通过本章的学习，深入理解动画的概念，进而掌握动画场景的概念，并为学生以后的学习找到定位。

学习重点：重点了解动画定义和动画场景的概念，并掌握动画场景在动画创作中的重要地位及其应用。

1.1 动画的概念

动画是一种特殊的艺术表现形式。《动画艺术辞典》对动画的定义是"动画是以绘画或其他造型艺术形式作为人物造型和环境空间造型的主要表现手段，并运用夸张、神似、变形的手法，借助幻想、想象和象征，反映人们生活、理想和观念的一门影像艺术。动画是一种高度假定性的电影艺术。"随着现代科技的进步，人们认识到它是利用人类的"视觉暂留"现象，将一幅幅静止的画面连续播放，使之看起来像是在动，因此将其归类于电影艺术。与真人实拍电影的不同之处是：它拍摄的对象是由动画师创造出的动画形象。在动画片中让动画形象表演的是动画师本人，表演得好坏和动画师的素质有着紧密关系。如传统动画片是用画笔画出一张张连续性的静态画面，经由摄像机、逐格拍摄或扫描进行组合，然后以每秒钟 24 帧的速度连续放映或播映，让静态的画面在银幕或荧屏上活动起来。这是动画的基本原理。

"动画"一词，不同国家有不同的称呼，美国曾称为"卡通"（cartoon）。日本称为"漫画映画"，后又称为"动画"。中国则称为"动画片""艺术片"和"美术片"，现在又出现了"动漫"一词；"动漫"作为动画行业的代名词和口语化的称呼是可以理解的，但作为学术定义，"动画"和"漫画"有着不同的诠释。

1.1.1 根据词义解释动画的基本定义

有关动画的基本定义，中国的称谓与国际通用的称谓 animation 之间的关联，将从三个方面深入研究和探讨，并试图给"动画"一词下一个相对准确的定义。

中文的"动画"从字面意义上解释是"活动的画"，这显然不能涵盖动画的基本定义。英文 animation 是国际上对动画内涵界定的通用名词。其拉丁文字根 anima 是"灵魂"的意思，animate 则有"赋予生命"的意义。animation 在词典中的解释是"富有生命力"，因此被用来表示"动画"的意思。从这个意义上讲，它是一种手段，使本来没有生命的形象活动起来。animated film 的意思是由动画艺术家创造的动画电影。animated film 是与真人饰演的电影相对应的，这是"以绘画或者其他造型艺术作为人物角色造型和环境空间造型的主要表现手段"

的艺术统称,是英文中一种比较正式的称谓。动画与动画片不一样,动画片的类型不仅包括给儿童看的卡通动画片,也有给成人看的政治寓言、娱乐性动画片,乃至于具象和抽象的实验性艺术短片,而且包括复杂的科技仿真、电影特技、动画广告、游戏动画、数字媒体交互动画等。

现代的"动画"是一个"大动画"的概念,具有动画产业的内容。从动画的国际通用名词 animation 可以看出,动画与运动是分不开的。世界著名的动画艺术家诺曼·麦克拉伦在 20 世纪 40 年代就曾郑重声明:"动画不是会动的画的艺术,而是创造运动的艺术。"沃尔特·迪士尼也曾说过:"动画只有获得生命力与性格时,它才能被观众认同,并为之感动。"美国动画艺术家普林斯顿·布莱尔说过:"动画包含艺术和技术,在创作动画的过程中,卡通师、插图家、美术家(画家)、编剧(剧作家)、音乐师、摄影师、电影导演,综合他们的技能创造出了一种新的类型的艺术——动画。"这些观点表明,动画是艺术家将原本没有生命的形象符号赋予生命,或将有生命的形体创造出新的艺术生命与性格的视听艺术形式。如国产动画电影《大鱼海棠》和美国动画电影《小马王》的动画表现(图 1-1 和图 1-2)。

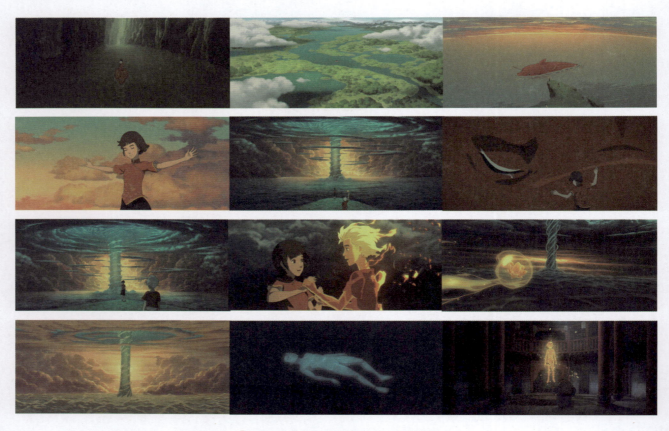

图 1-1 中国动画电影《大鱼海棠》

图 1-2 美国动画电影《小马王》

图 1-2（续）

1.1.2 根据动画原理解释动画的基本定义

法国人皮特·罗杰发现一种"视觉暂留"的现象，是根据人的生理特性而产生的，即人的眼睛看到一幅画或一个物体后，在 1/24 秒内不会完全消失，这就是动画原理。利用这一原理，在一幅画还没有消失前播放下一幅画，就会给人造成一种流畅的视觉效果。如单看一段电影胶片，会看到单幅画面并不是连续的，而是静止的，这是因为电影胶片是通过一定的速率投影在银幕上才有了运动的视觉效果，这也正是这一原理被作为后来发明同步放映和活动摄影机械系统以及影视数字传输系统的科学依据。因此，电影采用了每秒 24 幅画面的速度拍摄播放，如美国电影《决战中途岛》的电影感觉（图 1-3）。电视则采用每秒 25 幅或 30 幅画面的速度拍摄播放。如果以每秒低于 24 幅画面的速度拍摄播放，就会出现视觉跳跃现象；如果以每秒高于 24 幅画面的速度拍摄播放，就会出现缓慢的现象。动画以人类的视觉原理为基础，通过连续播放一系列画面，用连续变化的图像，使视觉感受到连续的动作。它的基本原理与电影、电视一样，都是利用"视觉暂留"现象。有所不同的是：动画可以随心所欲地创造和设计，以改变每一帧画面，再连续地播放出来，给荧幕中的角色赋予生命与性格。如日本动画电影《风之谷》中的动画表现（图 1-4）。正如英国人约翰·哈拉斯曾指出："运动是动画的本质。"这解释了动画的本质特征。

图 1-3 美国电影《决战中途岛》

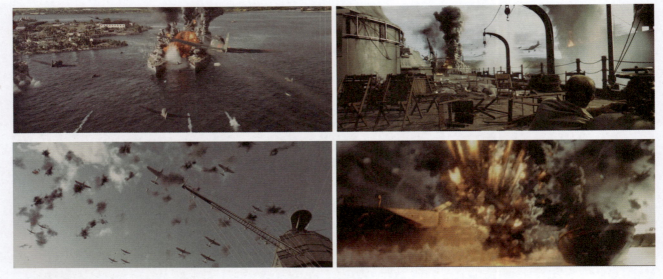

图 1-3（续）

图 1-4 日本动画电影《风之谷》

1.1.3　根据动画属性解释动画的基本定义

　　从拍摄角度讲，动画与实拍的电影具有不同的方式。实拍电影是连续拍摄的，而动画是逐格拍摄与逐帧处理的。这一原则定义的产生，与人类动画实践和技术的发展有着密切的关系。逐格拍摄与逐帧处理的技术既丰富了动画片的艺术形式，同时也是对动画定义的拓展和延伸。如 1898 年美国维太格拉夫电影公司制作的《矮胖子》是第一部用逐格拍摄方法拍成的动画影片，是艾伯特·E.史密斯从小女儿的马戏玩具构思出杂技家和动物的形象，利用逐格拍摄的技术使无生命的物象成为有生命、有性格的生动角色。类似的还有 1907 年美国维太格

拉夫公司的纽约制片场,一位无名技师发明了用摄影机一格一格拍摄场景的逐格拍摄法,制作出了小刀自动切香肠(《闹鬼的旅馆》)以及自来水笔自动书写(《奇妙的自来水笔》)的场景。这个时期的动画实践使得定格动画这种艺术形式风靡一时。后来采用这种方法制作了很多优秀的动画电影,如美国定格动画电影《僵尸新娘》(图1-5)、中国定格动画电影《阿凡提》(图1-6)和《神笔马良》等。所以动画不仅仅是将没有生命的物体赋予生命,还可以让有生命的物体在动画艺术中被赋予新的生命与性格。

图1-5 美国定格动画电影《僵尸新娘》

图1-6 中国定格动画电影《阿凡提》

1.2 动画场景的概念

这里要分清场景与环境的概念。场景是帮助动画片剧情展开的、具体的特定空间环境,它直接决定着动画片的艺术风格和艺术水准;而环境不仅包括剧本所涉及的时代、社会背景及具体的自然环境、地域等,而且包括角色活动的场所和空间,是一个广义的、宏观的概念。

一般情况下,动画场景能决定整部动画片的风格类型及气氛效果,也决定着动画片的成败。一部动画片中成功的场景设计是展开剧情,刻画人物特定的时空环境、生活环境、社会环境、自然环境及历史人文环境的有机组合,从中能表现出特定角色之间的相互关系,给观众留下深刻印象。(图1-7和图1-8)

图1-7 虚幻的场景

图1-8 学生创作的动画短片《父亲》中的场景

思考与练习

1. 深入理解动画的定义及动画原理,思考如何利用动画原理来表达自己的创作意图。
2. 清晰了解动画场景的概念,理解动画场景在动画创作中的意义。
3. 思考"逐格拍摄法"的意义。

第 2 章 动画场景的分类、功能与作用

学习目的：通过本章的学习,可以深入理解动画场景的功能和作用,熟练掌握动画场景类型,进而合理地应用、巧妙地表达剧本和导演的创作意图,以吸引观众并满足观众的审美需求。

学习重点：本章重点是在理解动画场景功能和作用的基础上,熟练掌握动画场景在动画创作中的具体应用。

在动画创作中,场景是角色赖以活动的场所,对不同场景类型的熟练掌握是导演进行叙事的必要手段。对场景的功能和作用也要了然于胸,不仅要合理地应用,而且要巧妙地表达剧本和导演的创作意图,以便能够符合观众的审美需求。

2.1 动画场景的分类

场景一般分为室内、室外和室内外相结合三种场景。

1．室内场景

室内场景主要是指角色所居住与活动的房屋建筑、交通工具等的内部空间,包括个人空间(图2-1)和公共空间(图2-2)两种。

⬆ 图 2-1　动画短片中的室内场景

⬆ 图 2-2　火车上空间的速写

个人空间主要有书房、客厅、卧室、餐厅、卫生间、厨房等以及办公室、工作室、机舱、船舱、太空舱等空间。其特点是空间较小，个性化突出，私密性强，从室内陈设和布局能体现出主人的身份、地位、贫富、喜好、时代、地域等方面的特征。如果与剧情结合起来设计，就能揭示出人物的情感，很好地为剧情服务。如学生宿舍的写实练习，通过夸张、变形，使其更具动画特点。学生宿舍是反映学生们生活起居的地方，门、窗、书柜、电视等基本设施决定了其宿舍的基本特点，但从床上的被褥和摆设的东西等状况，能看出学生的生活情况。从墙上、脸盆上、书架上和衣架上挂着的物品，可以分辨出是一间女生宿舍，也能体现出每个床位上女生的性格喜好（图2-3）。如农民家中的摆设，从陈设家具的造型和布局都能明显地表明主人的农民身份以及主人的生活状态，体现出他们所处的社会地位和经济收入情况；从墙上所贴的年画来感知其审美爱好（图2-4）。再如美国动画电影《怪物公司》中小男孩房间里的一个场景，是一个私人小卧室，有一张造型简单的单人床，床右边放一个小凳子，上面有钟表和台灯，下面放有一些积木；在床头的上面有一个小架子，上面放了一些玩具；墙上贴了一些儿童画。一看就知道是一个孩子的房间。再看地上的滑板车、玩具火车和火车轨道，就知道是一个小男孩的房间。这样的摆设和布局，能充分表现出孩子的身份和喜好，从而也能感觉到他的一些性格特征，为角色的表演打下一定的基础（图2-5）。因此，场景表现的力量是非常大的，一下就能把观众带到剧本设定的环境之中。

图2-3　学生宿舍中空间的写生、变形、上色（学生作业）

图2-4　农家摆设的速写

图2-5　美国动画电影《怪物公司》中小男孩的室内空间布置

公共空间主要有音乐厅、会议厅、剧场、电影院、商店、饭店、图书馆、学校、礼堂、太空站等非个人拥有且大家共用的空间。其特点是更具实用性,体现地域、时代、用途等,更能表现整体的环境特征。(图2-6和图2-7)

图2-6 日本动画电影《魔女宅急便》中的超市空间

图2-7 一个机器工厂

2. 室外场景

室外场景主要是指房屋建筑内部以外的一切自然和人工场景,像亭台院落、宫殿庙宇、工地码头、车站街道、森林山谷和太空星球等场景。这些场景最能体现一部动画片的时空特征、人文景观和风俗习惯的特点,但必须与剧情和导演的意图相一致,以便更好地为剧情的展开服务。如美国动画电影《小马王》中的开片,给人们展示出一幅美好的、充满诗情画意的原始森林景观,各类动物在这里和谐地生活。这里表现得越美好,就越能为后面的剧情发展埋下伏笔(图2-8)。如中国动画电影《大闹天宫》中的蟠桃园场景,勾勒了一幅天上桃园的景象,充满神秘和神奇色彩,再加上猴子爱吃桃的天性,因此孙悟空一去不返,大闹蟠桃园,剧情发展合情合理,为刻画孙悟空的性格浓浓地加了一笔(图2-9)。再如学生创作的动画短片《一杯水》中的开片大场景,浓厚的黄土高坡景色慢慢跃入眼帘,把观众带到了北方的生活环境中,引起许多北方观众儿时的一些回忆,为故事的开展提供了明确的时空环境和地域特征(图2-10)。

图2-8 美国动画电影《小马王》中的室外背景

图 2-9 中国动画电影《大闹天宫》中的蟠桃园的室外背景

图 2-10 学生创作的动画短片《一杯水》中的室外背景

3．室内外结合的场景

室内外结合的场景是指室内场景与室外场景结合在一起的场景，包括室内室外、院内院外、墙内墙外等，属于一种组合的场景，既表现室内的一些情况，又表现室外的一些情况。其特点是结构复杂，内外兼顾，赋予变化，层次丰富，具有一定的空间感，便于不同层次的角色活动，同时也能表现较复杂的情感。如日本动画片《夏日之战》中的一个场景，室内场景是一个饭桌周围坐着的两个人，在右边凳子上放着一台电视，能看出是一个较休闲的地方，后面有一块很大的落地玻璃窗，透过玻璃能看到外面很大的一片草地，草地的后面有一大片森林，可以感觉到内景是在一栋别墅里。画面中，外面骑自行车的人和室内正吃饭的两人正在对话，从他们的表情可以看出好像发生了什么事，他们显得很着急。这就是用室内、室外相结合的场景为角色提供了一个非常合理且恰当的表演空间，有层次感，空间大，还可以表达符合剧情发展的情感。（图2-11）

动画场景的绘制主要是根据剧本的要求进行创作，导演要把文学剧本中所描写的场景按镜头的形式处理，美术设计人员按导演的意图把场景总图、场景气氛图和每个镜头的背景设计稿都画出来，并仔细刻画和渲染，然后根据设计稿把每个镜头背景绘制出来。由于表现手法不同，有二维的、三维的；有手绘的（图2-12），有计算机绘制的。由于风格类型不同，有写实的，有写意的；有漫画的，有卡通的等。场景绘制得好坏，不仅取决于美术设计师对动画剧本的理解与导演的沟通程度，还取决于美术设计师的艺术造诣和再创作的能力等因素。如中国动画电影《哪吒闹海》中水晶宫的场景设计，既表现了水中的情景，又表现了龙宫的华丽富贵，气势逼人，让观众感到神秘且神奇（图2-13）。这是动画创作人员对剧本和中国传统文化深入理解、体会的结果，是幻想与现实相结合的产物。

第 2 章 动画场景的分类、功能与作用

图 2-11 日本动画片《夏日之战》中的室内外场景

图 2-12 手绘的背景图

图 2-13 中国动画电影《哪吒闹海》中的水晶宫的场景

2.2 动画场景在动画中的功能与作用

　　动画场景设计的主要任务包括设计和绘制两个方面。美术设计人员拿到剧本，在导演的要求下，认真阅读和体会文学剧本中所描绘的空间、时间、场合和地点的特征，确定场景风格类型。根据剧本所涉及的时空，构思出主场景，再根据角色活动范围确定空间布局，建立起立体结构框架。然后进行分类场景的设计，确定单元场景的结构与规模、整体色调及气氛效果图。最后确定细节，使局部服从整体，达到统一和谐的效果。如 1994 年美国迪士尼公司创作的动画电影《狮子王》，故事发生在非洲大草原。影片一开始的几个主要镜头都表现了高耸而突出的山崖，就形成影片中的主场景（图 2-14 和图 2-15）。之后大量的镜头和故事情节以及正邪两派的多次交锋都发生在这里，因此，"高耸而突出的山崖"就成为一个具有典型性的标志性场景。动画场景设计应充分发挥动画假定性的特征，使角色能在看似虚拟实则更真实的时空中自然发展、表演，有利于深入刻画角色，让观众有身临其境的感受。

13

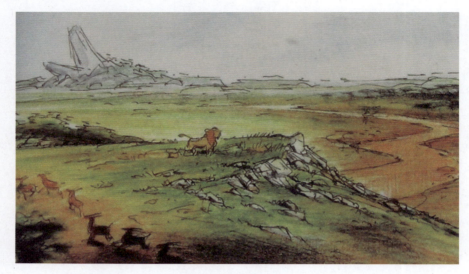

图 2-14　美国动画电影《狮子王》中的主场景山崖的色彩草图

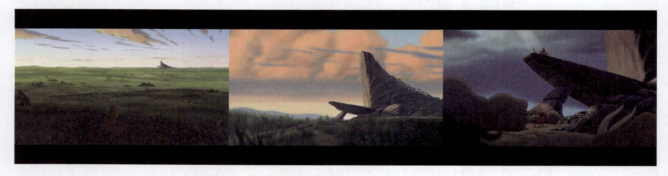

图 2-15　美国动画电影《狮子王》中的山崖场景

一部完整的动画创作影片是由故事（情节）、角色（人物）和场景（环境）三部分组成的。而动画场景作为动画片的构成元素之一，是构成画面的重要组成部分，对情节的发展及人物的刻画具有相当重要的作用。随着人们审美需求的日益提高和科技的不断发展，场景设计的构成方式越来越灵活多样，表现手法也越来越丰富生动。其在表现客观空间的同时，也要体现社会空间和人们的心理空间，以便与角色达到完美的和谐统一。

1．动画场景具有决定动画片艺术风格的功能和作用

一部动画片的艺术风格很大程度上取决于场景的艺术风格，因为动画片是视听艺术，而观看又是其重要组成部分，在观看的范围内，除了角色、道具等因素外就是场景的因素，每个镜头又必须有相应的背景，因此，场景在动画片的创作中具有举足轻重的地位。一部成功的动画影片，场景风格的选择和设计从宏观上决定了动画片的艺术风格，通过场景的气氛、空间的表达、意境的渲染、镜头的运动等因素，使得动画影片的风格类型更加突出，更有特点。如果场景设计的风格不统一，会直接影响其艺术表现力，使观众觉得不伦不类，艺术效果将大打折扣。如中国动画片《三个和尚》的漫画风格，在场景设计中表现得淋漓尽致（图2-16）；中国水墨动画片《牧笛》中的场景也表现出中国画特有的魅力（图2-17）；中国动画片《九色鹿》中，一开场，其基本的装饰绘画基调已确定，便把观众带入敦煌石窟并沉浸在久远而神秘的佛教石窟壁画艺术中（图2-18）。再如，美国动画电影《小马王》中的开场是庞大的原始森林场景，一群马儿自由驰骋，把观众带到了如梦如幻的时空当中。该片运用写实手法，让观众不仅感受到角色与环境的和谐，更感觉到真实感，为以后故事的展开做好了铺垫，这也正是场景在动画片中起到的作用（图2-19）。

图 2-16　中国动画电影《三个和尚》中的场景

图 2-17　中国水墨动画电影《牧笛》中的水墨场景

图 2-18　中国动画电影《九色鹿》中的场景

图 2-19　美国动画电影《小马王》中的森林场景

2．动画场景具有塑造空间关系的功能和作用

场景最本质的功能之一就是表现空间。通过线条、透视、形体、色彩以及肌理等造型元素，塑造出二维空间里

假三维的空间关系,为角色的活动提供空间上的载体。角色会根据剧情安排和导演的意图合理地表演,以满足观众的视觉需求,从而达到娱乐的目的。空间关系包括物理空间、社会空间以及心理空间等几类。物理空间是真实存在的,是一切可视的环境空间,也是故事发生、发展及得以展开的空间环境,同时也能体现出故事发生的时代背景、地域特征、民族文化特征等。社会空间不是具体的环境空间,而是人与人之间表现出来的一种社会关系的综合特征,是一个虚化的空间,是可以感受到的、抽象的空间,一般能通过特定的历史阶段与人物情绪铺垫出来。心理空间也不是具体的环境空间,而是通过角色在不同时间、不同空间、不同事件中的特定表演体现出来,观众再通过联想而深入感觉到的一种心理状态,因此是演员的表演和观众的感受共同作用的结果。如美国动画电影《埃及王子》中的场景,不仅表现出埃及本土的特色,而且表现出特定的空间关系,给观众留下深刻的印象(图2-20);如中国动画电影《大闹天宫》中耀武扬威的天神马监军视察的场景,表现出中国画特有的风格(图2-21);再如美国动画电影《狮子王》中表现刀疤十分邪恶的庞大场景,把观众带到了紧张的心理空间之中(图2-22)。

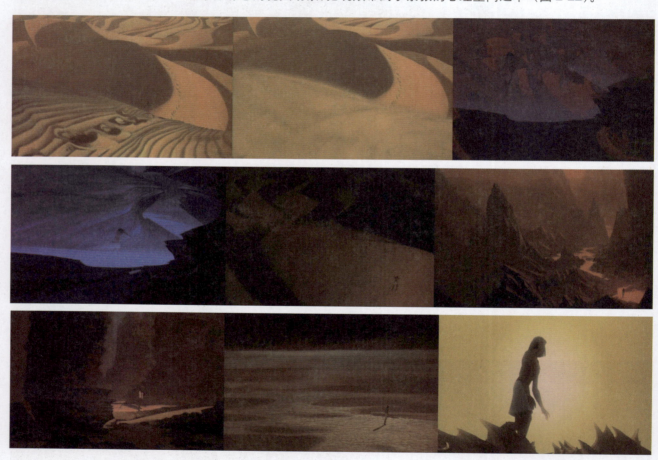

✞ 图2-20 美国动画电影《埃及王子》中的沙漠场景表现了真实物理空间

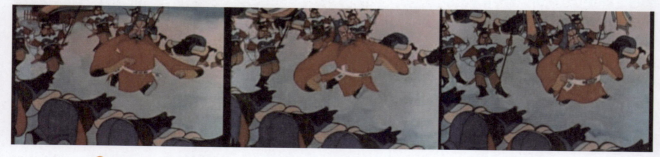

✞ 图2-21 中国动画电影《大闹天宫》中的孙悟空与马监军斗争中的场景体现了社会空间

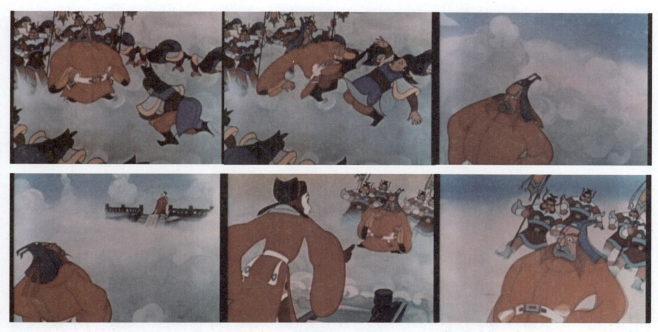

图 2-21（续）

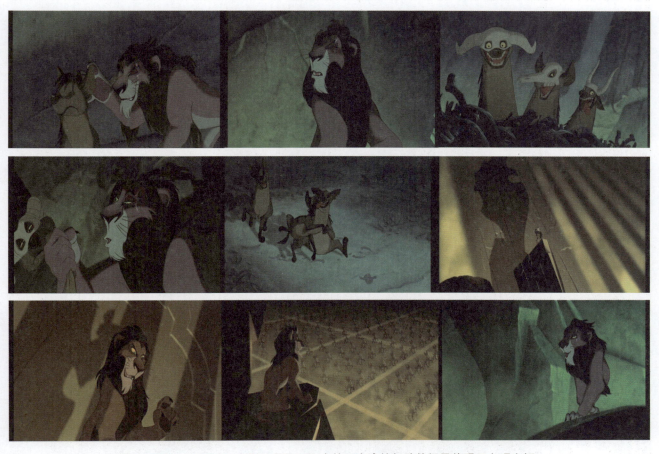

图 2-22 美国动画电影《狮子王》中的刀疤演练部队的场景体现了心理空间

3．动画场景具有营造气氛的功能和作用

场景可以通过景物、光影、色调、场面调度、画面运动、烟雾、音乐与音响等因素合理地营造气氛。目的是使情

景交融,以景托人,借景抒情,表达特定的意境,达到强烈的艺术效果。但在营造气氛时,场景设计师必须从剧情和特定角度出发,通过对场景设计要素的有机组合,构建一个典型的艺术空间,使角色更好地表演,达到与观众共鸣的效果。如美国动画电影《花木兰》中,主角木兰经过艰苦的抉择,决定替父从军。在木兰出行的晚上,乌云密布,雷电交加,她的父亲、母亲和奶奶在雨地里目送她出征。整体画面呈现出低饱和度的色调,几乎接近于无彩色系列的色调,营造出悲伤、痛苦的离别之情,不由得给人一种悲伤的感觉(图2-23)。再如,美国动画电影《狮子王》中辛巴最后集合所有的狮子打败了叔叔刀疤的黑暗势力,一场大雨冲刷荣耀谷,色调由黑暗变得光明,营造出一种明快、活泼的气氛,同时,也预示着在新国王辛巴的领导下,新的生活即将开始等(图2-24)。这些都是场景设计师要着重考虑和解决的问题。

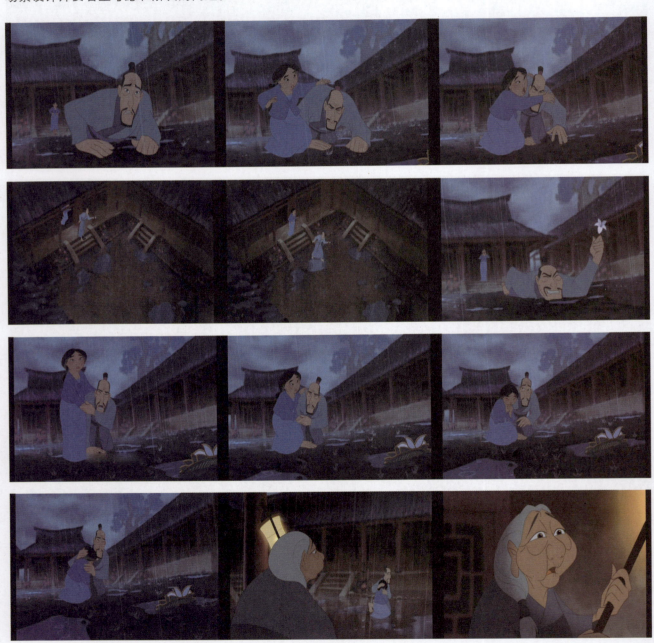

图 2-23　美国动画电影《花木兰》中营造出悲凉、痛苦的离别之情

图 2-24　美国动画电影《狮子王》中营造出一种明快、活泼的气氛

场景不仅能营造客观的气氛,还能营造角色性格和心理状态。在动画片中,角色性格和心理活动除角色自身的表演之外,还能通过背景的变化来表现其内心世界,体现其性格特征。因为场景具有营造意境的功能,场景设计师巧妙地利用人景的互换,使场景变成人心理活动的外延,很好地将角色的内心情绪和情感变化通过稳定的场景表现出来。比如,反映角色内心的向往、梦幻、回忆、想象等画面,用虚实、明暗等手法对角色的心理和精神进行适当表现,充分运用视听语言的手段,向观众展示角色的内心世界。例如,日本动画艺术短片《回忆积木小屋》中,主人公在寻找不小心掉落的一支心爱的烟斗时,进入被水淹没但自己曾经住过的小屋中,面对每一层不同的场景进行了美好的回忆,就是运用不同色调和不同场景布局使时空倒流,产生强烈的艺术效果(图2-25)。再如,美国动画电影《小马王》中小马王被抓到火车上,小马王看到火车外面下着雪,雪漫漫凝聚幻化成马儿,在广阔的原始森林家园中自由驰骋的场景,表现了小马王向往以前自由生活的强烈愿望。镜头最后又转化为在行进火车上的现实场景,不同场景的切换,细腻的情感表现,使观众的心情很沉重(图2-26)。

图 2-25　日本动画艺术短片《回忆积木小屋》中营造角色心理的气氛

图 2-25（续）

图 2-26 美国动画电影《小马王》中营造角色心理的气氛

图 2-26（续）

4．动画场景具有叙事的功能和作用

动画场景的叙事功能对剧情的发展起着很重要的作用，归纳起来有以下几种情况。

（1）表现连贯的叙事时间。即故事中的时间与现实或历史的时间基本一致，由前到后、由古到今、由头到尾单向发展，是一种常用的叙事方法。场景、背景的变化也是按部就班地进行，没有时间上的跨度与反复，观众容易接受。如美国 3D 动画电影《恐龙》中是按连贯的时间来讲述的，使观众感觉到故事情节发展的合情合理（图 2-27）。

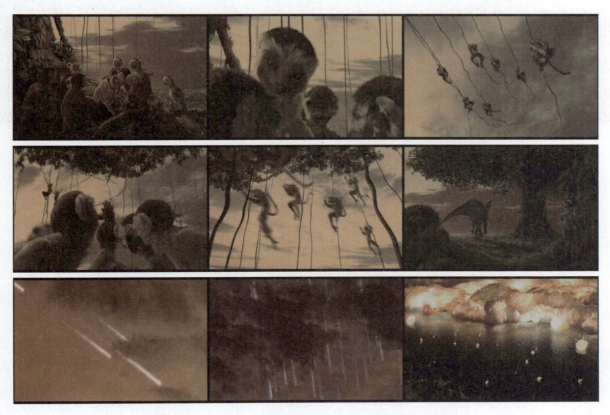

图 2-27　美国 3D 动画电影《恐龙》中连贯的叙事时间

（2）错乱的叙事时间。主要是打破正常的时间发展顺序，在叙事的过程中，有回忆过去和想象未来时空的画面，形成时空穿插、颠倒等形式。这样的时间组合自由、灵活、随意、夸张和充满想象，但应用不好，容易产生凌乱、不统一的感觉，使观众理不清头绪。这种方式多用在一些实验性动画短片中，以追求特殊的视觉效果以及满足艺术家的艺术探索为目的，场景与时间背景的不同时空转换，能很好地表现这一现象，使视觉与感觉能相对吻合，如日本动画艺术短片《回忆积木小屋》中采用倒叙方式讲述剧情，使观众在不断产生回忆的画面中穿梭（图2-28）。

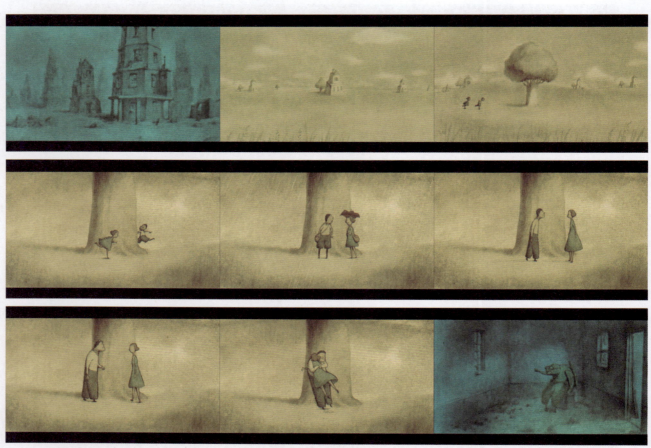

图2-28 日本动画艺术短片《回忆积木小屋》中错乱的叙事时间

（3）夸张的叙事时间。夸张的叙事主要表现在故事情节中有意地延长或缩短时间，以夸张和写意的手法，表现一种特殊的时间段，使故事表述时更加简练、概括。例如，表现回忆、瞬间、延续、悲伤和冲动中的时间变化，用一个和几个背景的不同色调变化来表现一年、多年或一个人一生的时间跨度，就像演奏手风琴一样把时间拉开或收拢，故事演绎得紧凑而有艺术感。例如，美国动画电影《小马王》中，用同一个大草原的相同背景表现小马王长大成人的时间跨度，不仅把小马王成长的过程在几秒钟之内表现出来，而且让观众感觉情景美好而自然（图2-29）。再比如，美国动画电影《狮子王》中，小辛巴在不同色调的几个背景下慢慢长大所产生的时间跨度中用几个叠化镜头处理，显得既自然又抒情，把观众带到了小辛巴长大以后的时空中（图2-30）。

（4）虚幻的叙事时间。这主要是一种非现实的时间表现手法，通常用于神话、科幻、传说等题材中，可以通过现实、过去和未来的时空转换及不同时空相互交织在一起，以产生扑朔迷离的画面效果，让人难以忘怀。如美国立体动画电影《阿凡达》中的场景，在现实与非现实之间来回转换，让人畅游在网络的虚拟现实之中，场景美丽而又神奇，生活在其中的人们与场景和谐、自然地融为一体，高超的特效与精彩的剧情让人大开眼界（图2-31）。

图 2-29 美国动画电影《小马王》中夸张的叙事时间

图 2-30 美国动画电影《狮子王》中夸张的叙事时间

图 2-31 美国立体动画电影《阿凡达》中虚幻的叙事时间

（5）弱化的叙事时间。在一些动画片中，时间的概念比较模糊，只是表现一种抽象状态，始终表现不清发生的具体时间和地点，但我们能在时间的推移中得到一种感悟和启发。如在一些实验性艺术短片中故意使叙事时间颠倒、错乱，从而达到某种艺术追求。例如，动画艺术短片《线与色的即兴诗》中，在单纯的背景上使用一些不同颜色、不同长短、不同粗细的线条，随着音乐在活泼自由地跳动，给观众留下欢快的印象。因此，场景的叙事功能是讲述故事不可缺少的要素之一，巧妙地应用会增强、丰富故事的曲折变化，同时也能起到塑造角色形象的作用（图 2-32）。

图 2-32 动画艺术短片《线与色的即兴诗》中弱化的叙事时间

5．动画场景具有场面调度的功能和作用

场景是角色活动的空间环境。场面调度是指将场景与角色按照剧情的发展安排在正确的位置,主要包括场景与角色的角度调度,场面画面调度,场景的景别、构图、视觉和运动等。场面画面调度是场景在不同方位的变化,主要包括在场景总图中,主场景与不同次场景之间的调度,以及同一场景中在推、拉、摇、移、升、降等镜头运动中的调度。这些变化能展示场景与场景之间、场景与角色之间的各种关系,以及环境氛围和事件的进展。导演能充分利用这些因素的变化,恰到好处地形成故事的起伏跌宕,营造强烈的艺术感染力,让观众如同身临其境,满足其视觉需求。如中国动画电影《红孩儿大话火焰山》中的场面调度使场景和角色的位置旋转,独特的表现形式使观众可以感觉到菩萨的慈悲与神秘(图2-33)。

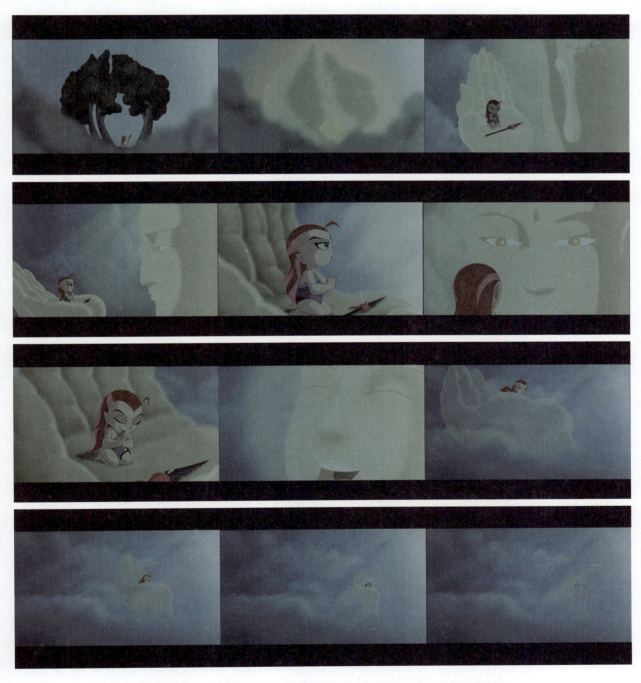

图 2-33　中国动画电影《红孩儿大话火焰山》中拉镜头的叙事方法

思考与练习

1. 了解动画场景的分类，体会每一类动画场景的特点及应用范围。
2. 如何理解公共空间的特点？怎样在动画创作中实际应用公共空间？
3. 学习动画场景在动画中的功能和作用，思考如何在实际中加以应用。

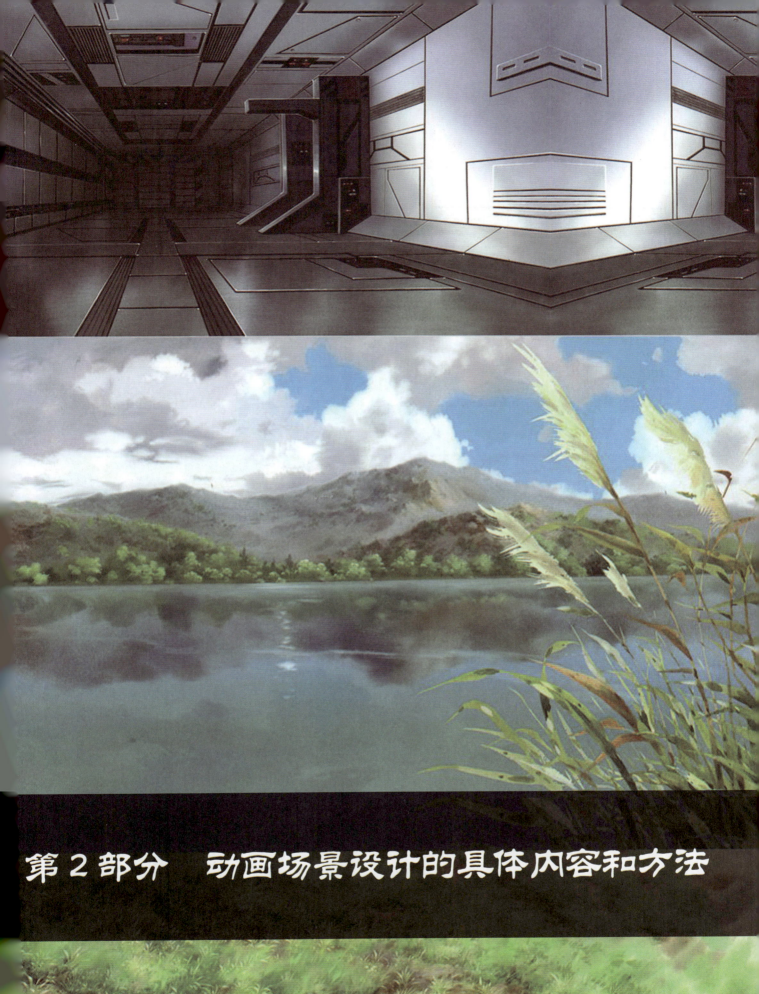

第 2 部分　动画场景设计的具体内容和方法

动画场景设计在动画创作中是很重要的一个环节,所涉及的内容很多,每一部分的内容都能够总结出相应的方法,需要我们认真学习、运用。首先要看懂剧本和文字以及画面分镜头台本(图1);然后根据分镜头台本的规定确定片子的主场景(图2),确定具体表现风格类型;再定出色彩基调(图3),确定不同环境情境下的光影效果(图4)。所有这些因素都是一部动画片中不可缺少的。要想掌握这些方法为创作所用,就要努力下一番功夫。

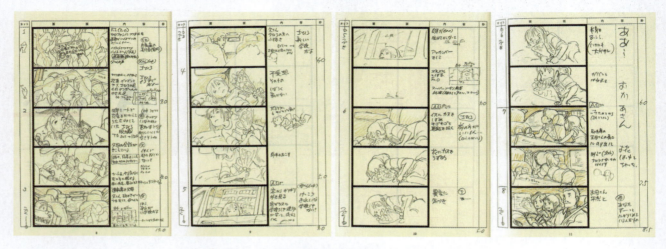

🔸 图1　日本动画电影《千与千寻》的画面分镜

🔸 图2　日本动画电影《千与千寻》中的主场景

🔸 图3　中国动画电影《大鱼海棠》中的色彩基调

🔸 图4　中国动画电影《大鱼海棠》中的光影效果

第 3 章 动画场景设计的相关知识

学习目的：通过本章的学习，在创作时，要清楚地认识和体会到剧本和导演的创作意图，主要是能看懂文字和分镜头台本的创作要求，并对每一个镜头的具体要求有准确的把握。

学习重点：学习动画场景设置的相关知识，了解如何通过案例把这些知识进行合理的应用，这是学习的重点，也是难点。

3.1 场景设计要遵循剧本和导演的创作意图

在动画创作流程中，场景设计属于美术设计的范畴。狭义地讲，场景设计是美术设计人员创造出来的虚拟空间，用于满足动画角色表演、剧情展开、观念传达的需要，为观众提供耳目一新的视觉空间。导演要遵循剧本的要求，根据自己的设计意图，决定场景设计的类型风格。不同的故事情节决定不同的风格表现形式。美术设计人员要按照导演的创作意图，设计出合适的艺术风格类型，使整部动画片达到完美的统一。无论是喜剧还是悲剧、正剧还是闹剧，都有相应的基调；题材无论是科幻的还是鬼怪的、童话的还是青春偶像的，各有各的创作风格，美术设计人员都应设计出相应的场景样式。一般情况下，观众普遍认为：科幻题材的场景设计具有神秘、幻想的色彩，充满无穷的想象空间，如美国动画电影《阿凡达》中的科幻动画场景设计（图3-1）；童话题材的场景设计要有卡通感，显得可爱、圆润、甜美（图3-2）；鬼怪题材类的场景设计则要突出阴森、恐怖、怪诞和狰狞（图3-3）；青

图 3-1　美国动画电影《阿凡达》中的科幻场景

春偶像类题材的场景设计要充满阳光、健康、活力和幻想等特点（图3-4）。因此，美术设计师要按照剧本以及导演的构思，认真分析场景类型、布置等因素，把握特定环境下的基调，进而挖掘场景特有的情感，创造出具体、鲜明的环境空间，以便很好地服务于角色活动、情节推进。

✝ 图3-2　童话背景　　　　　　　　　　　　✝ 图3-3　怪诞背景

✝ 图3-4　青春活力背景

3.2　看懂分镜头台本

分镜头台本是导演根据编剧编写的剧本进行的二次创作，也是一部动画片的蓝本。分镜头中规定了动画场景的一切要求，场景设计师必须严格按照要求去创作，对分镜头台本的规定要深入了解，并进行灵活地创作。

3.2.1　了解分镜头台本讲述的故事情节

剧情设置了整部影片的框架和各种故事情节，导演根据文学剧本的故事情节结构，以自己的理解和设想，充分运用电影语言的叙述方法进行二次创作，把文学剧本改写成电影文字分镜头剧本，进一步按电影逻辑思维把情节安排得更为合理，用电影语言来表现镜头，把主线梳理得更顺畅，该突出的要突出，该削弱的要削弱。导演在写

文字分镜头台本时，要把文学剧本按电影处理办法分切成连续的镜头，并依次编号。同时要写出镜头的内容和特效（推、拉、摇、移等）处理手法，还要标上景别。下面以《千与千寻》中部分文字分镜头台本为例进行说明，如表 3-1 所示。

表 3-1 《千与千寻》中部分文字分镜头台本

镜号	景别	内容	对白	技效	音效	备注
SC-01	全	父亲向食物跑来，看丰盛的食物	哇！这么丰富啊！	固定		
SC-02	全	父亲转身，招呼母亲和千寻过来，母亲走进饭馆，千寻停在饭馆外	快来！就这儿。	固定		
SC-03	全	父亲向饭馆内喊话，问是否有侍者，母亲在餐桌旁坐下，千寻停在饭馆外	有人吗？请问有人吗？	固定		
SC-04	全	饭馆里没有人		横摇		
SC-05	全	母亲开始吃，父亲挑选食物，千寻在饭馆外左右看		固定		
SC-06	近	母亲回头邀千寻一起吃饭	千寻，你也过来，很好吃哦！	固定		
SC-07	中	千寻拒绝，说会被饭馆老板斥骂	我不要！回去啦！人家老板会骂的！	固定		
SC-08	中	父亲在夹食物，要千寻一起吃饭	真的好吃！千寻，真的很好吃哦！	固定		
SC-09	全	父亲在母亲身边坐下并开始吃。母亲再次邀千寻一块吃，千寻再次拒绝	千寻也来吃一点嘛，连骨头都好软耶！	跟摇		
SC-10	近	父亲狼吞虎咽		固定		
SC-11	近	母亲细细品味		固定		
SC-12	近	千寻大声喊	妈妈，爸爸，不要这样啦！	固定		
SC-13	全	父亲和母亲吃饭时的背部动作		固定		
SC-14	近	千寻向画外走去		固定		

导演再根据分镜头台本要求，用画面的形式逐个画出画面分镜头台本。导演可以依据分镜头台本中的人物造型、具体场景以及故事的发生、发展和结尾的过程，针对场景在不同情景下要有节奏上的把握，应能很好地为角色的活动提供有特点的表现空间，并确定每个镜头的构图、景别、人物安排、镜头的切换等处理手法，同时也要标出每个镜头的镜号、长度、规格和拍摄处理方法等。画面分镜头台本好比建筑设计的草图，所有工序的工作人员都是以它为依据进行工作，动画设计绘景人员、摄影人员，甚至作曲人员都要以它为工作蓝本，这样才能使工作紧张而有序地进行。导演的具体要求都要在画面分镜头台本中很好地反映出来。《千与千寻》中部分画面分镜头台本及具体表现如图 3-5 和图 3-6 所示。

3.2.2 了解机位和视角的位置及表现

机位的高低变化决定着视角的变化。机位就是视平线的位置。视角有平视、俯视和仰视三种，都受视平线支配。导演设计的每个镜头都有一条特定的视平线即拍摄的视线。一般情况下，视平线与视点（摄影机镜头）的高度是一致的，视平线的高度取决于视点的高度。视平线也叫地平线，是指天与地相交界的线，是一条虚拟的线。视线的高低决定着视角的变化。在室外拍摄时主要表现室外环境，视平线越高，人们所能看到的地面的面积就越

大,表现出的画面就越压抑,景物之间的遮挡就越少;相反,视平线越低,人们所能看到的地面的面积就越小,景物之间相互遮挡的就越大,画面就越开阔。这种高低位置的变化决定了画面用平视、仰视还是俯视的角度。平视时,视平线在画面中间;仰视时,视平线在画面中线以下;俯视时,视平线在中线以上。当然,一切透视的消失点都与视平线有关,这些规定都在画面分镜头台本中表现得很清楚,要求设计师在绘制之前要看懂和吃透这些因素,以便更合理地表现分镜头,让角色更加生动。如美国动画电影《埃及王子》开片的俯视(图3-7)、平视(图3-8)和仰视(图3-9)等角度的相互转换,给观众带来大场面的感觉,视角很准确地表现了紧张的气氛。

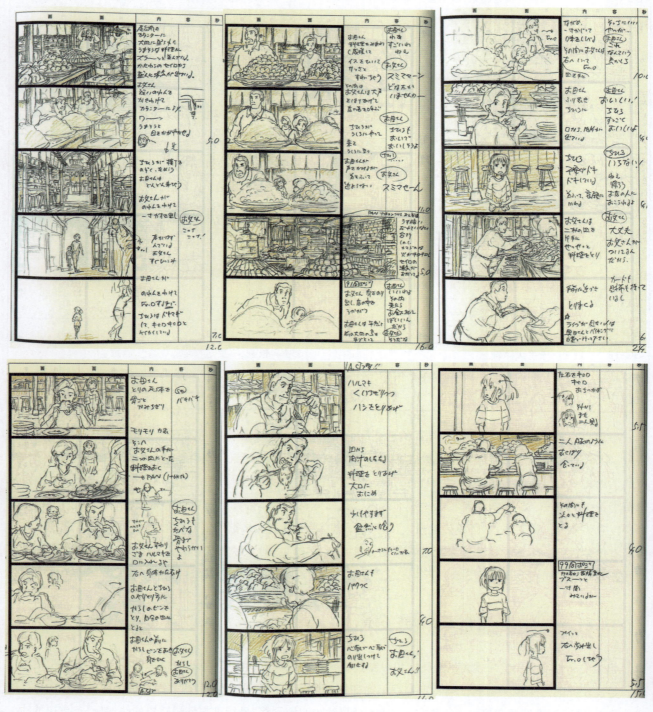

✤ 图3-5 日本动画电影《千与千寻》中部分画面分镜头台本

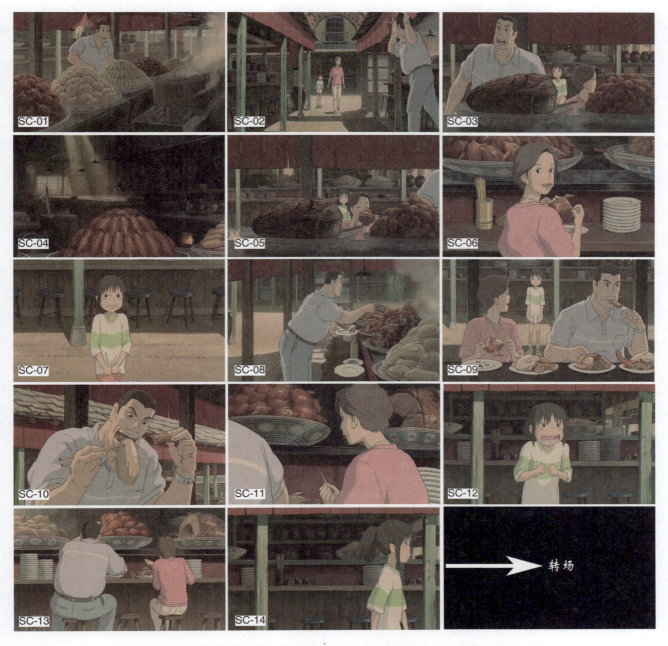

图 3-6　日本动画电影《千与千寻》中分镜头的最终效果

图 3-7　美国动画电影《埃及王子》中的俯视镜头

✞ 图 3-8　美国动画电影《埃及王子》中的平视镜头

✞ 图 3-9　美国动画电影《埃及王子》中的仰视镜头

3.2.3　掌握镜头的构图和透视关系

作为动画导演,除了具有较高的绘画功底之外,还需要有良好的空间位置构图能力,能够随着视距、视角、人物朝向、机位高度、人物运动以及观察视野等变化,找相应的透视关系、远近关系和虚实关系。就如同电影导演对现场的演员调度非常清楚,对摄影摄像人员的机位调度同样非常清楚,因此在拍摄现场能够非常果断地进行指挥。动画导演在进行动画的画面构图时,同样先要进行充分考虑,对每一场次的角色与景物的关系要有充分的安排,并画出平面图,明确人物调度和机位调度的走向和位置、角色与景物的关系、角色与角色的位置关系、角色走动后的相应关系等。这是一种立体的观念,是一种全方位的调度,导演要铭刻在脑海中,唯有这样,导演才能对画面布局等方面进行艺术构思,才能用画笔非常肯定地画出构图。这样画出的画面要能明确地表达出主次、明暗、远近、虚实等对比关系。当导演具有很强的构图能力时,就决不会把每个画面当作单幅构图进行处理,导演会依据剧情发展充分考虑每幅构图及前后画面的连续性,最后才能表现为镜头与镜头之间的连续性。

因此,动画导演在考虑画面构图时必须依据以下几个很重要的原则:首先是画面构图必须要便于讲清、讲好故事;其次是充分调动影视动画的长处,运用蒙太奇的处理手法强化绘画动画片的艺术感染力,以便把故事讲得更好。

作为动画导演在进行具体构图时,在同一段场景中,构图的调度必须充分考虑到角色与场景及物件之间的同一性。角色所站的位置、方向不能因构图的变化而随意变换。也就是说角色如在这个镜头里是站在某一位置,如没有交代走动,那么下一个镜头中,这个角色也必须站在这个位置,包括角色的服饰也不能任意更改,所有道具也不能任意取舍,这是所有影视画面都需要遵循的一个很重要的原则。因此,动画导演应在分镜头中先画出平面图,明确示意角色与景物的关系、角色与角色之间的关系、角色和景物所处的位置、方向等,这样,导演就会对人物的调度非常清楚。

动画导演必须对空间构图具有很好的控制能力,根据剧情需要,马上能够画出各个镜头中角色的位置、角色

动画、机位高低、视距等，并找出对应的透视关系和远近关系。动画片中的画面，不是单张的美术作品，也不同于连环画，如果把动画片及画面构图当成单张画面去考虑，即便是构图很美，画面很漂亮，角色动作也很准确，可是因为缺少逻辑性，导致观众在观看时看不懂，摸不着头脑。造成这种状况的主要原因是由于导演对每个画面的构图都没有考虑到观众的主体意识，即每个画面的构图都忽略了观众，这是一个基本的问题。

　　动画导演只是为了过分地追求构图的奇特，完全没有逻辑性，故事也变得很紊乱。所以导演在画面构图中尽量避免不断地变化角度，以免影响观众对故事的连续性理解。另外，经常出现一些角度很特别的构图，观众往往会错误地理解为还有一个观察主体的存在，就会直接影响故事的流畅性。如高俯视图的构图，观众会误认为还有一个人在很高的地方朝下面看，所以，这种误解反复出现，便会使观众的心理意识产生混乱。再加上那些违反人们习惯和经验的视线，这样的画面常常会让观众感到疑惑。比如构图中的三个人物，明明是在很近的距离讲话，结果用了全景，把讲话的人放在很远的位置，观众会怀疑三人之间讲话到底是站在哪里，刚才明明很近，而在下一个构图中，三人的距离却分得那么远？以至于影响了故事的叙述。作为动画导演，必须从观众的心理出发，以立体的、有空间感的角度画出既合理又符合观众心理的画面构图。

　　如中国动画电影《大闹天宫》中表现"玉皇大帝"时的仰视镜头，体现出帝王的威严（图3-10）；美国动画电影《花木兰》中的对称和均衡构图，带给观众一种稳定、正义之感，表现了木兰对"代父从军"的决心（图3-11）；中国动画片《南郭先生》中的散点构图，表现了一种"历史感"和"装饰美"（图3-12）。这些都是导演对画面的掌控，很好地表达了自己的设计创作意图，让观众能够接受。

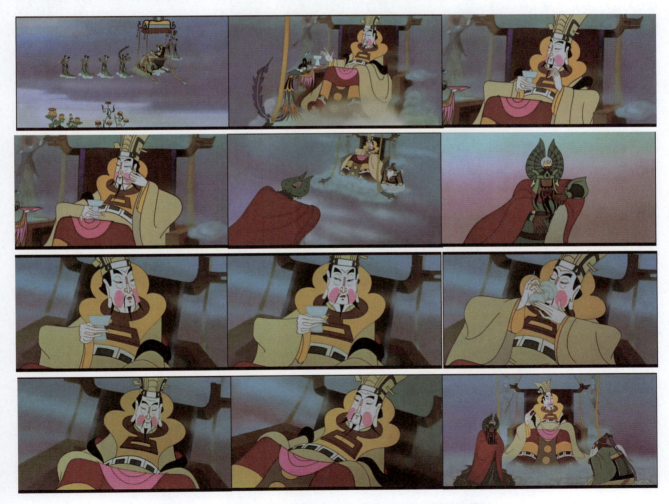

图3-10　中国动画电影《大闹天宫》中的仰视画面构图

图 3-11 美国动画电影《花木兰》中的对称和均衡画面构图

图 3-12 中国动画片《南郭先生》中的散点画面构图

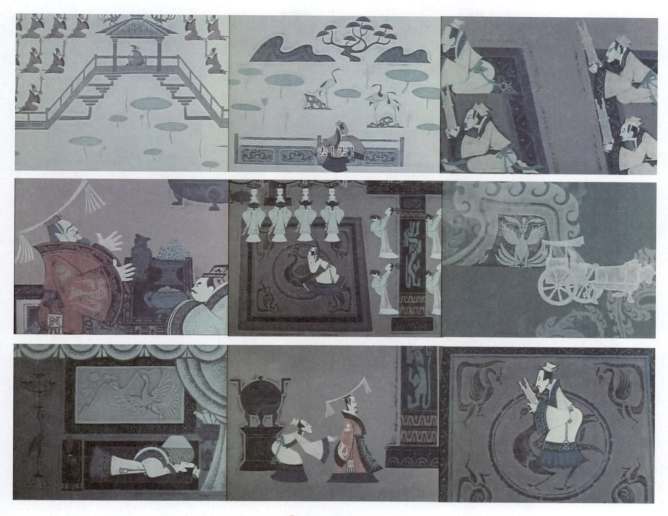

图 3-12（续）

动画电影除了对视角的熟练灵活的掌握外，对透视原理也要理解透彻，把握到位。透视的效果一般有近大远小、近高远低、近清晰远模糊等。

（1）近大远小：这是透视规律，也是自然现象。当我们把同样大小的物体排列成一行时，从前面看就有近大远小的感觉了。对这个规律的掌握非常必要，如果不能准确地把对象按近大远小的规律表现出来，看起来就很别扭。因此，透视中近大远小的表现方式是要认真解决的课题之一（图3-13）。

图3-13 场景中近大远小的透视规律

（2）近高远低：这是透视的一种现象，当一组高度相同、间距相同的物体沿地平线纵向直线排列时，每个物体的最高点和最低点把光线反射到人眼中，其最高点连线和最低点连线形成一定的夹角，处于近处的物体与眼睛所形成的夹角，一定大于远处的物体与眼睛所形成的夹角，这就是近高远低的效果。在绘画中表现明显的透视效果就要熟练地掌握近高远低的表现技法，使画面更有可信度（图3-14）。

图3-14 场景中近高远低的透视现象

（3）近清晰远模糊：这是透视的一种现象。由于空气的阻隔，空气中的杂质造成距离越远的物体，看上去形象越模糊，所谓"远人无目，远水无波"的原因就在于此。但清晰和模糊与焦距也有关，焦距范围之内的就清晰，焦距范围之外的就模糊。有时离得太近也模糊。一般来说透视有一种现象是近清晰远模糊，写生时要适当把握这个规律。（图3-15）

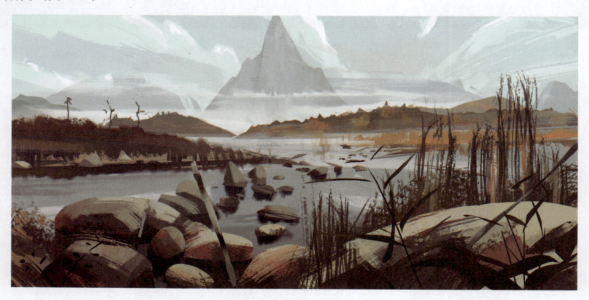

图3-15 场景中近清晰远模糊的透视现象

透视是动画场景素描中必须掌握的知识和技能，并通过实践加深理解和应用。透视类型可分为一点透视、两点透视、三点透视和散点透视。由于东西方文化的差异，西方绘画遵循的是焦点透视法的规律，而东方艺术是依照散点透视法的绘画原则。

（1）一点透视：指画面中所有的物体只有一个灭点，物体最靠近观察点的面平行于视平面，因此也叫平行透

视。也就是说,当你正前方放置一个立方体,同时,立方体朝向你的这个面是完全正对着你时,此立方体其他面的结构将形成集中到视平线上的灭点,这种透视效果便是一点透视(图3-16)。如果画面中出现多个灭点,说明画面中的物体不在同一个水平面上,画面就会显得混乱。

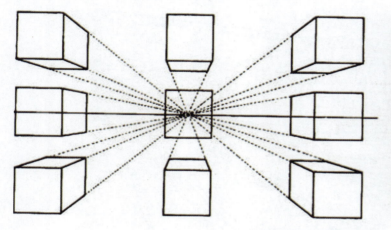

🟊 图3-16 一点透视示意图

(2)两点透视:也叫成角透视,是指画面中所有物体有两个灭点,消失在同一条直线上,且立方体的两组直立面都不与画面平行,且形成一定夹角(图3-17)。两点透视能够表现出丰富的画面变化,表现力较为生动、活泼。这种透视需要正确选择透视角度和灭点的位置,否则很容易出现变形。两点透视是常见透视中运用最多的一种,它能够活跃画面的气氛,打破一点透视中的呆板格局(图3-18)。

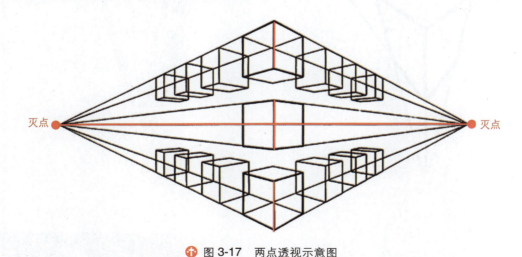

🟊 图3-17 两点透视示意图

(3)三点透视:指画面中的物体有三个灭点,是一种相对较为复杂的透视现象,会产生仰视和俯视的效果。它不仅包含了前面两种透视现象的特质,同时又有所扩展,我们也可以说三点透视是一种"特殊的成角透视",也称为"斜角透视"(图3-19)。三点透视之所以特殊,是因为有第三个灭点的出现。通常三点透视在表现建筑物高大的效果时较常用,具有很强的夸张性和戏剧性。

(4)散点透视:这是东方传统绘画中表现空间的技法之一,中国画和波斯细密画都采用这种方法。它不同于西方的焦点透视,散点透视有许多交点,但都不在同一条直线上(图3-20)。如《清明上河图》中表现了大的环境空间,在有限的图画中表达多种主题,像一幅可以边走边看的活动长卷,使表现的对象更鲜明、更生动、更丰满,也更富有立体感(图3-21)。

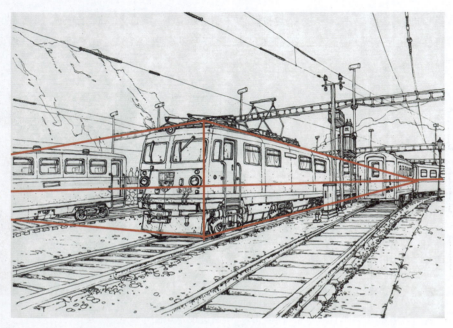

🔼 图 3-18 两点透视可以活跃气氛

🔼 图 3-19 三点透视示意图

🔼 图 3-20 散点透视示意图

↑ 图 3-21 《清明上河图》局部中的散点透视

3.2.4 了解镜头的景别及组接

导演要熟练掌握景别的运用。景别可分为大远景、远景、全景、中景、中近景、近景、特写和大特写共 8 种。

（1）大远景：表现非常广阔的场面以及大范围的场景（图 3-22）。

↑ 图 3-22 中国动画电影《大鱼海棠》中的大远景

（2）远景：表现全身人像及人物周围广阔空间、环境及广大群众活动的场景（图 3-23）。

↑ 图 3-23 中国动画电影《大鱼海棠》中的远景

（3）全景：在一定范围内表现一个景的全部（图3-24）。

图3-24　中国动画电影《大鱼海棠》中的全景

（4）中景：表现人物膝部以上的活动情形（图3-25）。

图3-25　中国动画电影《大鱼海棠》中的中景

（5）中近景：表现人物半身以上的活动情形（图3-26）。

图3-26　中国动画电影《大鱼海棠》中的中近景

（6）近景：表现人物胸部以上的活动情形（图3-27）。

（7）特写：表现人物肩以上或头部以上部位，特意突出主体的某个角度，可以将其放大到全屏幕（图3-28）。

（8）大特写：表现人的脸部或某个对象的某个细节，会把细节放到很大，起到强调的作用（图3-29）。

🔸 图 3-27 中国动画电影《大鱼海棠》中的近景

🔸 图 3-28 中国动画电影《大鱼海棠》中的特写

🔸 图 3-29 中国动画电影《大鱼海棠》中的大特写

　　影视导演运用"蒙太奇"的电影手法,按原定的创作构思把那些不同的镜头和画面有机地、艺术地组接在一起,使之产生连贯、对比、联想、衬托、悬念等效果,从而组成一部可以完整地表达故事情节的电影。

　　景别所体现的取景范围和大小也是构图的基本要素之一,景别的选择是依据故事叙述的需要而定的。作为动画导演在表现景别大小时,主要是依据观众的心理需求而创作的,应确定好要给观众看什么,看多少,应从什么距离给观众展示。导演在故事的叙述中,对景别的选取不能随心所欲。作为影视艺术的特殊形式,景别的选取有其特点和规律,如果不按规律组接镜头,势必会造成紊乱,不恰当的景别组接常见的有以下几种。

1. 相同景别的组接

导演在构图时,有两个或三个相同或相近的景别的镜头组接在一起播放,会感受到画面的跳跃,这是由于镜头间的界限不明显造成的。画面中人物大小距离相似,人物角度相似,背景相似,都会造成这种跳跃的感觉。要避免这种错误的发生,导演就要尽可能地避开相同景别镜头组接在一起,只要拉开景别,转换画面角度,使景别造成明显的变化,就不会出现画面跳跃的问题。但也有一种情况,由于故事的需要,会出现一些相同景别的镜头组接在一起,这时导演就要注意加大相同景别的区别,如角色的角度变化、角色的左右偏向变化、背景的变化等,尽量形成画面与画面之间的差别最大化,也就是加大镜头界限的变化,景别虽相同,但画面还是有很大的差别和不同,这也可以避免"跳"的感觉。如中国动画片《九色鹿》(图3-30)中"被救之人"矛盾心理的表现,就应用了相同景别的组接。只是加大了角色的角度变化,从而避免了"跳"的感觉。但只要条件允许,还是要尽量避免相同景别的镜头组接。

图3-30　中国动画片《九色鹿》中相同景别的组接

2. 大反差景别的连续组接

导演在构图时,同样要避免景别差别较大时连续交替出现,也会造成令人不舒服的感觉,这种现象称为"拉抽屉"。这是由于景别差别较大并且交替出现,导致正面人物忽大忽小、忽近忽远,造成视觉上的不适。这种现象往往是三个镜头连在一起才能看出来,这是由于景别使用不当产生的现象。另外,由于焦距长短差别很大,并且交替出现,使取景范围忽宽忽窄,景物的透视变化忽大忽小,同样也会造成"拉抽屉"现象。如果镜头时间短促,这种"拉抽屉"现象就会更加明显和严重,如果碰到这种情况,镜头时间稍长一些效果就会更好。不管怎样,导演要尽量避开这种现象。但在表现角色有极力动荡不安的情绪变化的场景时,也可用这种镜头变化来调动观众的情绪。如中国动画电影《大闹天宫》(图3-31)中孙悟空被抓时挣扎的镜头处理,就运用了这种效果。

图3-31　中国动画电影《大闹天宫》中的大反差景别的连续组接

图 3-31（续）

3. 景别渐变的组接

景别渐变就是在一组镜头里，场景画面的大小变化是有一个过程的，是画面由大到小或由小到大逐渐组接的，此时要求连续的画面既不能变化过大，又不能变化过小。即景别的变化不是同景别的构图，又不是"拉抽屉"式的，而是逐渐地变化，从大远景到大特写，或从大特点到大远景逐渐过渡。这种景别渐变可以根据剧情的需要在一组镜头中出现，但过程必须是逐渐变化的。导演要熟练掌握这种渐变的方法，才能使动画片的画面保持流畅，如美国动画电影《恐龙》（图 3-32）中"下流星雨"这场戏的景别渐变效果。

图 3-32　美国动画电影《恐龙》中的景别渐变组接

4. 背景变化的组接

导演在审查场景设计中，要注意设计中能否为背景变化提供方便。如一个室内运动场，四周的设施应根据需要设置不同器材；四面的墙应有明显区别，如挂有不同标志性物品，靠窗的光线强弱不同等，这样当角色

站在其中,就会产生不同的效果。特别在反打时,就会出现反差,这样就会加强镜头画面的界限变化。但是,导演要注意背景变化过大,导致色调、景别区别太大而让人产生误解,好像角色不在同一个环境中。背景上的局部变化太大,会使人造成误会,就是常说的"不接戏",使人看了摸不着头脑。角色本来在一个背景中活动,反打后好像换了一个环境。所以,背景上要加强变化和反差,但又要掌握分寸,给人感觉角色还是在同一个环境里。如中国动画片《女娲补天》(图3-33)中同一风格的背景变化就很好地表现了相应的环境,其组接就较流畅。

图3-33　中国动画片《女娲补天》中的背景变化组接

3.2.5　镜头运动的类型

作为动画导演还要熟悉机位的调度,不同机位所产生的画面效果对人物情感表现和剧情发展起到至关重要的作用。

1. 推镜头

推镜头是画面中各人物和物体背景不动,摄像机或焦距逐渐推近到人物近景或特写镜头,焦点随之改变(图3-34和图3-35)。推镜头能够让观众更深刻地感受画面中人物的内心活动,加强情绪气氛的烘托。推镜头有慢推和快推之分,根据剧情的需要,慢推会产生舒畅自然的效果,可以逐渐把观众引入戏中;快推则会让观众产生紧张、急促、慌张的感觉。

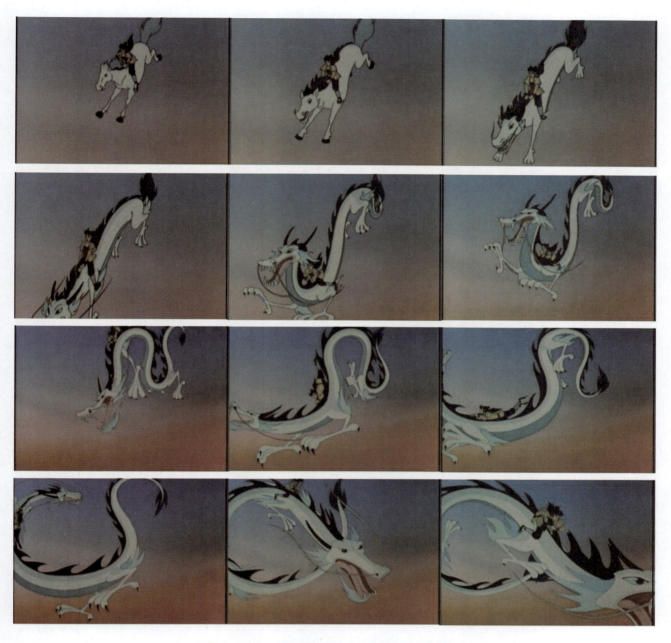

图 3-34 中国动画电影《宝莲灯》中的推镜头

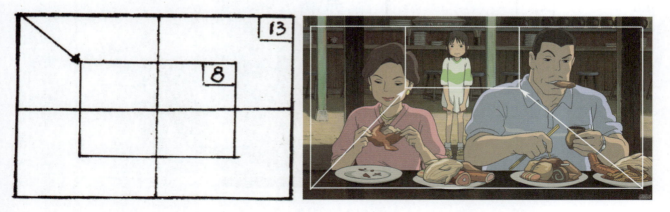

图 3-35 推镜头

2. 拉镜头

拉镜头是画面中的人物和物体背景不动,镜头把画中人物和物体之间拉开距离,成为全景或远景等不同的景别,焦点也随之改变。拉镜头会造成人物即将到来的效果,以及与其他人物及环境的关系,营造一种宽广舒展的效果,同时也便于场景转换(图3-36和图3-37)。

图3-36 日本动画电影《千与千寻》中的拉镜头

图3-37 拉镜头

3. 推拉镜头

推拉镜头是推镜头和拉镜头融合在一起的镜头。摄像机随着被摄画面中人物向前或后退,产生由远到近或由近到远的视觉转换,使场面变化自然流畅,造成镜头动画性较强的效果(图 3-38 和图 3-39)。

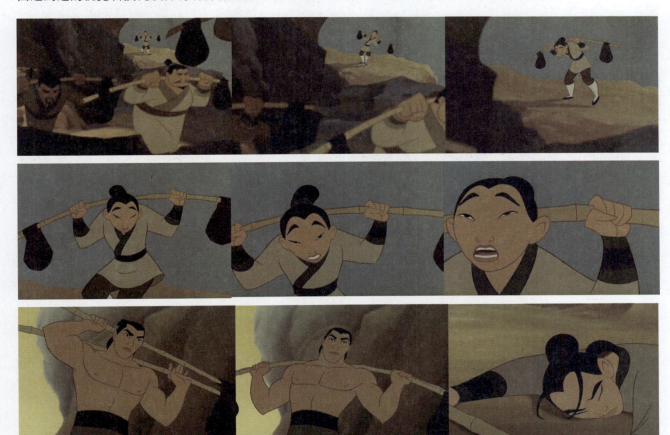

图 3-38　美国动画电影《花木兰》中的推拉镜头

图 3-39　推拉镜头

4. 摇镜头

摇镜头是指摄像机可以做上下或左右方面的运动。左右平摇镜头能起到介绍自然环境与剧中人物及达到渲染气氛的作用,通过左右平摇镜头可以增加悬念,能把人物放在异常突出的位置。上下摇镜头能把要表达的人物等重点放在最后,引起悬念,最后让人物突然出现,使观众感到惊喜,因此,摇镜头运用得当能够产生各种不同的效果(图 3-40 ~图 3-42)。摇镜头又分为快摇、慢摇和 360°旋转摇等。

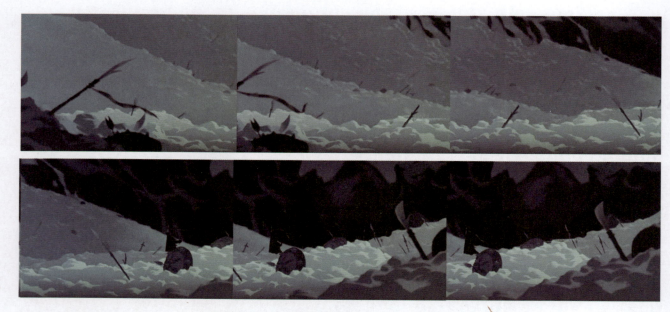

图 3-40　美国动画电影《花木兰》中的摇镜头

图 3-41　左右摇镜头

5. 移镜头

移镜头一般分为横移（图3-43和图3-44）、竖移（图3-45）和斜移（图3-46）。无论朝哪个方向移动镜头，都能详细地表现环境和角色情况，使观众获得更大的满足感。移镜头大多用于场面的拍摄，它不仅能改变镜头新的视觉画面空间，而且有助于戏剧效果和气氛渲染以及环境介绍；它既有连续性，又富于强烈的动感，能使观众感受到场面壮观与磅礴的视觉效果。

6. 跟镜头

跟镜头是指无论镜头朝哪个方向移动，摄像机始终要跟随一个运动中的对象，以便快速和详细地表现对象整个的活动情况，使角色的动作都在运动之中，产生强烈的动感，使观者获得更大的满足感（图3-47和图3-48）。

图 3-42 上下摇镜头

图 3-43 美国动画电影《花木兰》中的横移镜头

图 3-44 横移镜头

图 3-45 竖移镜头

图 3-46　斜移镜头

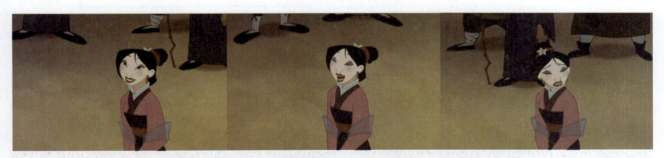

图 3-47　美国动画电影《花木兰》中的跟镜头

图 3-48　跟镜头

7. 边推边移和边拉边推镜头

这是指无论镜头朝哪个方向移动,把摄像机先推或拉到一个景别中再移动,使视线开阔,产生强烈的动感,使观众获得更大的满足感(图3-49)。

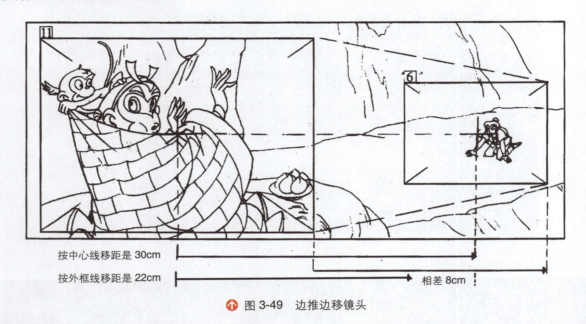

图 3-49 边推边移镜头

8. 综合性的运动镜头

在一个镜头里把推、拉、摇、移、升、降、跟等镜头综合在一起运用,产生一气呵成的效果,有助于环境气氛的渲染和人物情绪的贯穿(图3-50)。

图 3-50 中国动画电影《红孩儿大话火焰山》中的综合性运动镜头

图 3-50（续）

导演在进行分镜头创作时，如果能充分调动镜头的运动变化，就会加强镜头画面的动感，并且可以营造各种气氛，使观众获得更多的感受。在动画片中，可以只用较少的原动画张数，减少了人物的动作，并运用镜头的运动来加强镜头的动感，可以起到很好的效果。对气氛的渲染和烘托更是有特别的效果，但关键是看导演的安排是否适当。

3.2.6 看清层与对位线

场景设计师要认真分析分镜头台本中每个镜头的层与对位线，看清镜头中层与层之间的关系，分析角色与各种运动体在背景中的哪一层上运动。要把每个镜头的每一层都单独画出来，以方便后期的合成。在动画制作中，有的镜头背景只有一层，角色与各种运动体在背景前面表演和运动。而有的镜头，背景会有很多层，角色与各种运动体在不同层之间进行表演和运动。

多层场景一般分为前景层、中间层和后景层（图3-51）。前景层是镜头最前面的一层，当一层背景不足以满足镜头设计要求时，场景设计师将按需要进行分层处理。把每一层都绘制成独立的画面，其色彩稿交由后期进行合成。无论是前景层、中景层还是后景层，都需要在画幅上标清楚，这样多层背景上的角色或动体在不同层之间的表演运动，就可产生空间感极强的视觉效果。如美国动画电影《小马王》中的开篇，在大森林中，一群自由驰骋的马在森林中和小河里奔跑的情景，就应用了不同层次的背景与角色的分层处理，使得画面效果具有极强的空间感，给观众制造心旷神怡的感觉（图3-52）。又如中国动画片《九色鹿》中小毛驴和追逐九色鹿的队伍出现在山林的镜头中，使本身带有平面装饰效果的画面变得有层次（图3-53）。再如日本动画电影《龙猫》中的男子骑车从画面左上方穿行到右下方，视角是仰视的，为了不使画面单调，导演在画面前方的草坡上加了几棵鲜艳的向日葵，立刻使画面的空间感变得深远了，形成了画面的丰富性和色彩的对比性，使本来只有两个层次的画面又增加了一个层次，加大了前、后景的纵深感，增强了镜头的空间感（图3-54）。

(a) 后景层

(b) 中景层

(c) 前景层

(d) 合成效果

图 3-51 场景分层效果

⊕ 图 3-52 美国动画电影《小马王》中的场景效果

⊕ 图 3-53 中国动画片《九色鹿》中的场景效果

⊕ 图 3-54 日本动画电影《龙猫》中的场景效果

在画面的分镜头中，人与景对位也很重要。如果用分层的方法来解决，使层次增多，如采用对位的方法来处理，可使画面简单一些。对位线是指在绘制动画片镜头背景时，为了与动体进行对位，绘制出一条或多条对位线。对位线要画得十分精确，否则就会出现穿帮现象。对位线的多少是根据镜头的复杂程度和具体需要确定的，可以

起到遮挡前、中、后层的作用。一般情况下,对位线要用彩色铅笔画出,以便原画及动画创作人员在创作时进行有效的对位,同时也要求绘景人员严格按照对位线进行绘制。只有严格而准确地按照对位线绘制,才能达到不跑位的要求,避免背景与原、动画的错位(图3-55)。

◆ 图 3-55　人景对位线

动画导演要求绘景人员必须严格按照设计稿上标明的对景线进行绘制,对景线的不确定或随意性,必定造成原、动画角色无法同背景对应,而出现对景差错,这在以后人与景的合成中会造成很大的麻烦,出现纰漏,当出现这些问题时又很难处理。所以,在正式绘景前,必须要求绘景人员认真把握对位线。(图3-56)

◆ 图 3-56　中国动画电影《大鱼海棠》中的人与景的对位图

思考与练习

1. 了解"机位"和"视角"的特点,并说明在创作中如何有目的地加以表现。
2. 如何掌握镜头的构图原理和透视规律?
3. 景别有哪些类型?如何深入理解不同景别的含义?
4. 如何理解镜头运动规律并体会不同运动镜头带来的感受?
5. 理解"层"和"对位线"的概念,思考如何在动画创作中灵活运用。

第 4 章 动画主场景的确定和设计

学习目的：通过本章的学习，可以清楚地了解到动画主场景的概念及其重要性，并通过一些案例学习主场景的设计要点与步骤，为以后的动画创作打下良好的基础。

学习重点：本章学习重点是能把所学知识进行合理的应用，能有针对性地把握场景的气氛，更好地推动剧情的展开。

4.1 动画主场景

动画主场景是动画创作前期美术设计师的主要任务之一。美术设计师应按照导演的创作意图，全面思考、设计并绘出整部动画片角色活动的总体范围及路径，为大的场面调度做好准备，也为动画创作者指明方向。

4.1.1 主场景的概念

主场景是展开剧情和主要人物活动的特定空间环境。一般来讲，每一部动画都有特定的主场景，依此设计规定角色活动的方向、范围与空间。美术设计师按照剧本的场次来划分，展示出故事主体是在何种环境下、在哪几个主要的地点发生的；故事的主要角色又是在何种特定的环境下进行活动的。

一部动画有时可能有几处主场景，此时应绘制出各个主场景的地点以及连接方向，以便以后调度起来方便。如中国动画电影《大闹天宫》中的主场景就有几处，即孙悟空的居住地花果山、水中的龙宫、天上的金銮殿、王母娘娘的蟠桃园以及太上老君的炼丹房等（图4-1），每一处都充满了神秘感。以主角孙悟空的活动将各场景串联起来，为故事的展开以及正、反方的交锋提供了空间与场所。再如，美国动画电影《狮子王》中的主场景，影片一开始展现了一片非洲大草原的繁荣景象，几个镜头便凸显了高耸而突出的山崖——荣耀石，这成了整部影片的主要场景之一。正、邪力量的几次交锋都发生在这里，为故事的展开做了铺垫，让观众提前感觉到这里是具有典型性的标志场景（图4-2）。

4.1.2 主场景的重要性

主场景的设计在整个动画创作中是至关重要的，堪称动画片美术设计的灵魂。主场景的美术设计风格和色调决定了整部动画的艺术风格与色调，同时也展现了角色的主要活动场所的特点。只有确立了主场景，才能确立

其他次场景,以及相互之间的位置关系,并为细节的设计提供了空间。同时,主场景也能确定故事发生的时代背景、地域特征以及时间季节等信息,还能让观众对整部动画的场景有一个全方位的了解,像一张地图一样,无论场面往哪里调度都能让人一目了然。如日本动画电影《猫的报恩》中的城堡主场景设计（图4-3）。

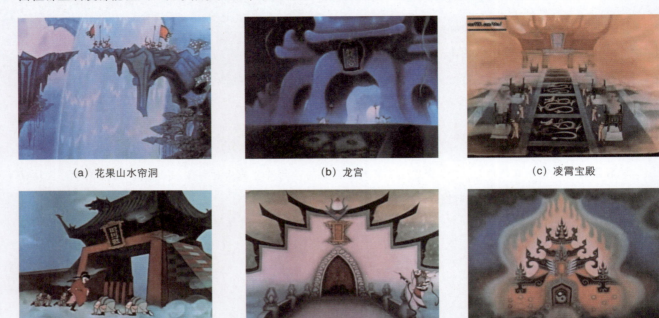

（a）花果山水帘洞　　（b）龙宫　　（c）凌霄宝殿

（d）御马监　　（e）蟠桃园　　（f）炼丹房

图4-1　中国动画电影《大闹天宫》中的几个主场景

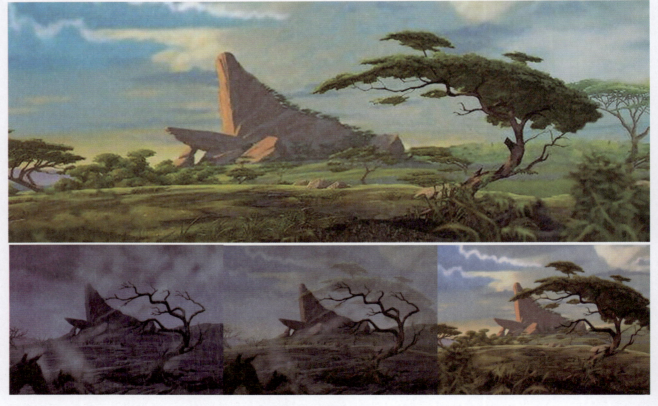

图4-2　美国动画电影《狮子王》中的主场景

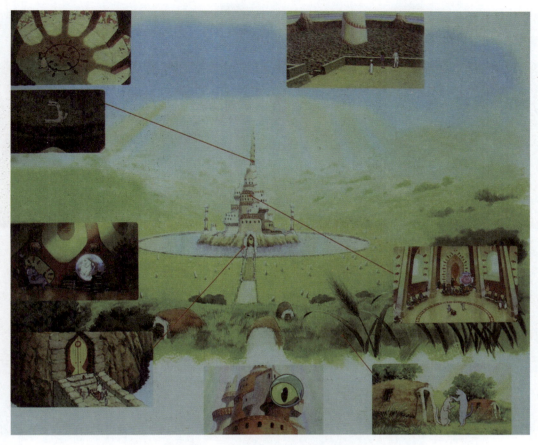

◆ 图 4-3 日本动画电影《猫的报恩》中的城堡主场景

4.2 动画主场景的设计

一部动画的场面调度路线要在场景总图中体现出来。主场景的位置与周围环境的关系在总图中要表达得非常清楚,这样在设计主场景时就有了依据,然后再考虑其方位、风格、比例、时空等设计要素及具体步骤,最后形成设计稿为后期动作创作时使用,主场景的设计指导着每一个具体场景、背景的绘制。

4.2.1 主场景的设计要点

按照主场景的概念、功能和目的,在设计一部动画片的主场景时要遵循以下要点。

1. 认真分析剧本,根据剧本要求集齐相关资料,以备设计时使用

编剧编写的剧本只是提供了一个宏观的、有广阔想象空间的文字结构。导演和美术设计师要认真分析剧本,在整体构思的基础上明确所要表达的主题思想、追求的艺术境界及最终要展示给观众的视觉效果。需大量收集资料并合理应用,最大限度地为剧本服务。因此,在明确了主场景在场景总图的位置以后,就要深入生活,尽可能到剧本描述的"第一现场"去实地考察并收集材料,获得第一手资料。如万氏兄弟在创作《大闹天宫》的过程中曾考察了多处场景并绘制了大量手稿,实地观察日出日落,体验色彩变化,描绘山川地貌,了解生态环境,记录猴子们的生活习惯、性格特征、动作姿态等变化,为中国动画电影《大闹天宫》的创作收集第一手资料,然后精心

绘制，才出现片中的美丽景象，很好地为主题表达而服务，使片子不仅剧情曲折感人，而且观众对动画片中的环境也留下了深刻的印象（图4-4）。

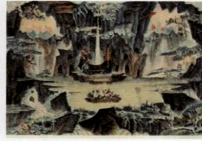
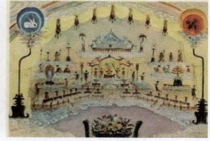

✚ 图4-4　中国动画电影《大闹天宫》的创作资料

但并不是每一部动画片都能进行第一手资料的收集。由于所表现的时代、时空不同及资金等问题，使现场采风不太可能，那么只好进行第二手资料的收集，并通过自己的想象进行创作，达到较理想的效果。如美国动画电影《阿凡达》中的场景描绘出了神奇的色彩与景观，表现了不同时空下的原始森林，尤其是生命树体现了万物有灵的理念，很好地表现了现实与非现实之间的时空转换，有力地支持了"正义战胜邪恶"的主题思想，让观众在高质量视觉享受的同时，也能感受到一种内在的精神动力（图4-5）。

✚ 图4-5　美国动画电影《阿凡达》中的生命树

2．主场景要体现出时代特征

剧本体现的时代背景是设计主场景很重要的因素。时代背景具有很大的时间跨度，或是过去的，或是现代的，或是未来的某个特定时期。如果影片一开始就在背景或者角色的穿着打扮中体现出某个时代的特点，就会让观众把时间锁定在某一时空，并在这种特定的时空中进行思维。如中国动画电影《南郭先生》中表现的时代特征，可以从场景中的建筑、交通工具、图案和角色的服饰中体现出来（图4-6）。再如美国动画电影《花木兰》，从影片一开始的场景到角色出场的装束，都带有较鲜明的时代特征。虽然没有非常明确地提出具体的朝代，但一看就是中国古代的某个时期所发生的故事（图4-7）。观众被影片中严谨而具有创新的场景设计所吸引，再通过角色生动而形象的表演，使动画片具有很强的观赏性，观众也会自觉地在这样一个特定背景下去欣赏与思考。

图 4-6 中国动画片《南郭先生》的时代背景展示了中国汉代的风貌

图 4-7 美国动画电影《花木兰》中的背景和服饰

美术设计师在剧本的引导下,确立了故事发生的时代背景,接下来就要设计出这一时代环境下所形成的社会面貌和景象,从而体现出人们的精神状态和当时的风俗、礼仪及时尚特点。比如日本导演高天勋执导的动画电影《萤火虫之墓》,就很明确地表达出故事发生在第二次世界大战日本刚刚被原子弹袭击后的时代背景下。片中讲述了一对小兄妹在母亲遭遇空袭身亡后,两人相依为命的悲惨生活。场景更是显得凄惨无比,到处是残垣断壁、受害难民、烧毁的房屋、萧条破败的城市,两个孤儿躲在一处废弃的防空洞里生活,最终因饥饿寒冷而死亡(图4-8)。又比如同样有明确社会环境的电影《迷墙》中的动画,在更深层面上表现出第二次世界大战带给人们除外部破坏以外的精神层面上的伤害,人们内心恍恍惚惚,精神极度疯狂、浮躁、残忍、麻木,几乎到了崩溃的边缘(图4-9)。

图 4-8 日本动画电影《萤火虫之墓》中的背景

图 4-9 英国电影《迷墙》中的背景反映了战后人们的精神扭曲

确立了时代背景下的社会环境,再仔细地考虑人们具体的生活环境、生活的方式、家庭状况、工作环境及日常细节等状态。这往往决定了一部影片的成败。如中国动画电影《大闹天宫》中孙悟空所居住的花果山上水帘洞里的环境:中间有一张石桌,两边有石凳;有很多桃树、果树;外面流动的水帘门;孙悟空坐在石桌中间,威风凛凛。这样的生活环境必然是自由浪漫、无拘无束,体现出孙悟空的性格、身份和兴趣爱好(图 4-10)。再如美国动画电影《101 忠狗历险记》中年轻音乐家的书房是一间破旧的房间,到处堆满了书,唯一值钱的是一架钢琴,钢琴上放置着乐谱,主人公正在练习,背景表明了主人公的身份、爱好,说明是一个勤奋的音乐家。从整体环境看,主人公并不富有;从表情上看,显得很淡然。在这样的环境下还坚持他的艺术事业,表现出他对艺术的执着(图 4-11)。因此,观众在这些细节中很容易走近角色,这也是场景带来的魅力。

图 4-10 中国动画电影《大闹天宫》中孙悟空具体的生活环境花果山的场景

图 4-11　美国动画电影《101忠狗历险记》中年轻音乐家的工作室

3．主场景设计要突出地域特色

导演和美术设计师一开始就要依据剧本，考虑主场景所体现出的地域特征，这也是使影片更具特色和魅力的主要保证。设计的主场景要很明确地表现出该地域的自然景观、风土人情、建筑风格及生活道具等特色，以区别其他地区特色。越有特色就越能吸引观众。如中国木偶动画电影《阿凡提》中，其房屋建筑、场景样式、室内布置及器皿道具无不体现出强烈鲜明的新疆地域特色（图4-12）。又比如中国动画电影《九色鹿》中的场景设计，借用敦煌石窟壁画中的风格样式，反映了古西域的建筑风格和风土人情。画面中的皇宫建筑和自然景观表现出浓郁的西域风味，给观众留下深刻的印象（图4-13）。再如美国动画电影《埃及王子》中的场景设计，同样体现出强烈的地域特色。华丽神秘的埃及王宫，场面宏大的壁画，以及辽阔、一望无际的埃及沙漠，这些都体现出了埃及的自然风光和特定历史阶段的具体历史内容，观众看了动画片，无不被气势恢宏、细节严谨的场景设计所折服（图4-14）。

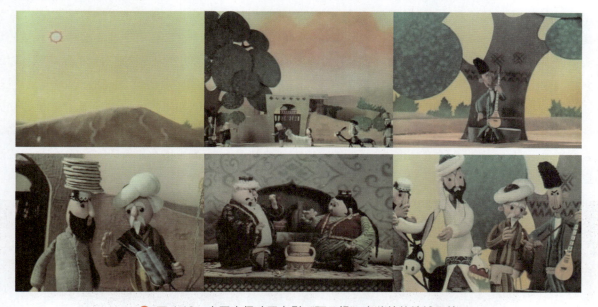

图 4-12　中国木偶动画电影《阿凡提》中独特的地域风情

图 4-13　中国动画电影《九色鹿》中的壁画风格

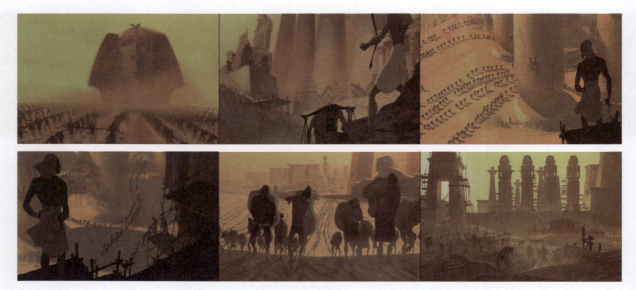

图 4-14　美国动画电影《埃及王子》中恢宏的气势

4．应用色彩调式，营造环境气氛，强化风光类型

主场景是一部动画片中的主要组成部分，所占比例、分量极大。一般情况下，只要主场景的色调定下来了，就基本上决定了整部动画片的基调。每一处分场景和背景的色调都要遵循主场景的色彩关系，包括所有细节。但是无论如何应用色彩，都要遵循一定的规律，既符合观众的审美心理，又要考虑到剧情的发展需要，以及个人爱好和审美取向。如美国动画电影《狮子王》（图4-15 和图 4-16）中的主场景"荣耀石"及周围环境，大量的场景和镜头都出现在这里。开始时优美和谐的色彩，万兽朝贺的场面，表现了木法沙国王统治时期的繁荣景象以及辛巴和娜娜偶尔相遇时的美丽景象，到最后正反两派势力的交锋都发生在这里。木法沙国王的儿子辛巴战胜叔叔刀疤，荣耀石的色调由冷调变为暖调；后来又由灰调变为鲜调，恢复到美丽和谐的色调，暗示出由黑暗走向光明的寓意。在刀疤利用卑鄙的手段夺得王位并统治整个荣耀国的场面，其基调是蓝灰色的、紫红色的，还有乌云密布的天空以及刀疤在夺得王位后的红色调，这些色调能强烈地营造气氛，表现出万象萧条的景色，体现出内在的精神空间，让观众去思考。

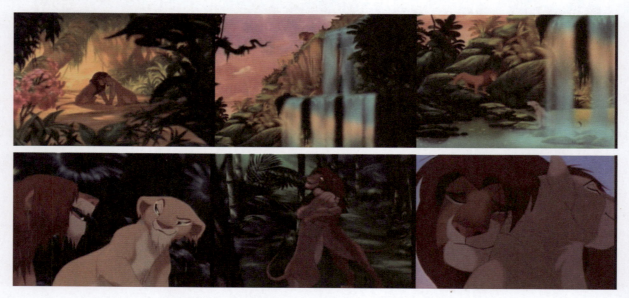

图 4-15　美国动画电影《狮子王》中营造的和谐气氛

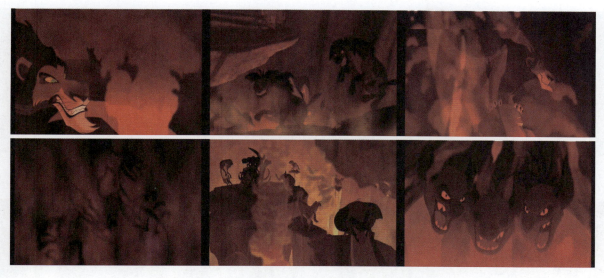

图 4-16 美国动画电影《狮子王》中营造的邪恶气氛

5．主场景要尽可能考虑角色最大限度的活动空间及导演灵活的场面调度

"场面调度"一词来自于法语，主要指摆在恰当的位置或放在场景之中，即将角色放在场景的适当位置。导演将角色放入设计好的场景中，并对角色表演的动作、行为路线、人物与人物之间的关系进行有意识的安排，看角色能否在设计好的场景中自由、最大限度地表演。场景设计也要按剧本和导演的意图，尽可能地给角色的活动、表演留下余地，因此，场面调度首先是对角色的调度。场面调度还要适应镜头的调度，主场景的设计要为镜头的调度提供方便，主要是通过景别、视角、构图、运动等因素的运用来表情达意，丰富镜头感，这也是导演要特别重视的。在表现合理的意图时，要让镜头之间富于变化，画面、角度更加新颖独特，最终使画面效果更精彩。如美国动画电影《埃及王子》（图 4-17）中驾马车追逐的场面，角度变化丰富，前面不断出现物体，使视觉空间感无形地拉大，场景空间宽广，给角色留下足够的表演空间，场面变化激烈而惊险。再如美国动画电影《小马王》中西部牛仔追逐小马王的场景（图 4-18），美国西部大峡谷再现了美国西部风情，凌厉高耸的大山给场景增添了无限的风光。小马王与西部牛仔的追逐，在恢宏的场面中给观众以巨大的视觉冲击力，显得激烈而浪漫。给角色以足够的空间来表演，巨大的三维空间模拟效果给导演留下了场面调度的自由。

图 4-17 美国动画电影《埃及王子》中角色驾马车追逐的场面

图 4-17（续）

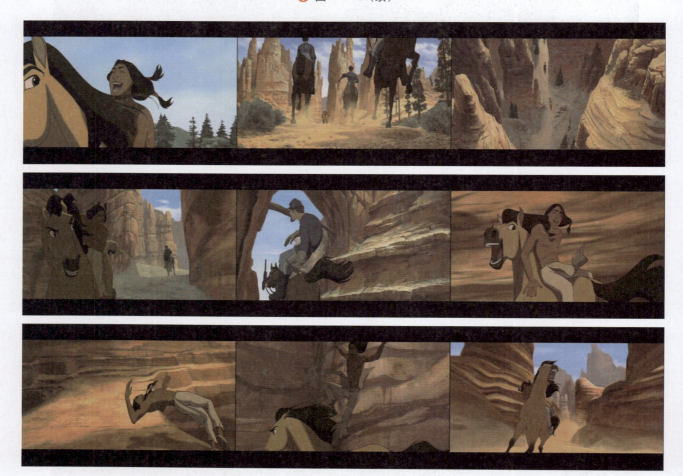

图 4-18 美国动画电影《小马王》中角色骑马追逐的场面

4.2.2 动画主场景的绘制步骤

分析了动画主场景设计的要点，对绘制主场景的具体步骤作说明如下。

（1）认真分析剧本，在导演的指导下，美术设计师找出主要场次的剧情和情节；明确主场景是一个还是多个，彼此是什么关系；绘出场景总图的平面图，标出相互的位置关系（图4-19）。绘制出主场景的具体平面图，并标出角色活动的空间及行动路线，使具体的运动一目了然，便于场面调度。

（2）绘制出主场景的三视图，以便更清楚地了解其布局。

（3）绘出主场景的气氛图，表现出时代背景、地域特征等要素，决定其艺术风格。

① 森林小木屋（主场景）
② 街道
③ 码头
④ 面包房（主场景）
⑤ 集市
⑥ 小魔女起飞的平台
⑦ 小魔女要送达东西的人家

图 4-19　日本动画电影《魔女宅急便》中的总平面图

（4）进一步明确室内外场景与角色的比例关系和空间距离，再应用合理的透视关系使相互之间的关系更趋细致明确。

（5）绘制不同时间下光源的方向、角度，并标明是日景还是夜景（图 4-20 和图 4-21）。

图 4-20　有光线的背景

图 4-21 学生动画短片《父亲》中的日景

思考与练习
1. 在动画创作中如何确立主场景?
2. 设计主场景的要点有哪些?
3. 根据主场景的要求,以宿舍为依据,绘制平面图并用素描画出来。
4. 以室外景为依据,设计一幅色彩草图。
5. 用不同的视角绘制一幅场景透视图。

第 5 章 动画场景设计的风格类型

学习目的：通过本章的学习，能很清楚地了解动画场景的不同类型以及各种类型的表现特点，为以后的动画创作打下良好的基础。

学习重点：在学习完不同的动画场景艺术风格的基础上，如何在实践中应用所学知识进行灵活创作，以达到更高的艺术水准。

5.1 动画场景设计的风格类型介绍

动画属于视听艺术，"视"主要侧重于绘画，"听"侧重于声音。作为视听的动画艺术有不同的风格类型。一部优秀的动画片是绘画艺术风格与音乐艺术风格的有机结合。动画场景属于绘画范畴，全片最终的视听效果主要取决于场景设计的风格。因此，认真去研究场景的艺术风格是非常必要的。动画场景的风格样式因其题材的多样而十分丰富，大体可分为写实风格（图5-1）、写意风格（图5-2）、装饰风格（图5-3）、漫画风格（图5-4）、科幻风格（图5-5）以及实验性动画短片（图5-6）等类型。

✚ 图 5-1　写实风格的动画场景

◆ 图 5-2 写意风格的动画场景（史国娟）

◆ 图 5-3 装饰风格的动画场景

◆ 图 5-4 漫画风格的动画场景

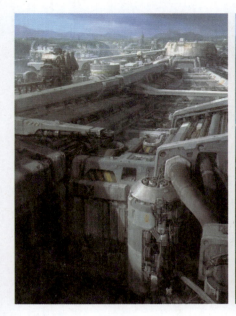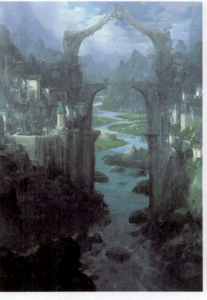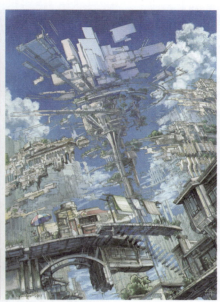

⬆ 图 5-5　科幻风格的动画场景

⬆ 图 5-6　实验性动画短片的动画场景

5.2　写实风格的动画场景

"写实"是一种风格和流派,是对客观现实的再现,但又不等同于客观现实。在动画创作中,写实风格的动画场景应基于特定的时间与空间,符合自然规律,遵循真实历史,场景布置符合人们的日常心理和生理习惯。写实风格的动画场景由于接近于客观现实,能让人感觉到一种亲和感,因此成为目前比较流行的一种艺术形式。

5.2.1　写实风格动画场景的设计原则

写实风格动画场景的设计主要遵循自然材质、透视规律、光影效果、色彩规律相对真实,叙事时空与人们正常的生理、心理习惯相匹配的原则,再现客观存在。具体地讲,是能让观众在荧幕上感觉到真实的室外景(图 5-7)和室内景(图 5-8),逼真的山川、大地(图 5-9)、森林、瀑布以及精致美妙的植被和花草(图 5-10)、城市乡村建筑。美术设计师用细致入微的观察和逼真准确的表达,让观众面对逼真的视觉效果,全身心地投入剧情,跟随故事情节的发展,与角色产生共情。

图 5-7 写实的室外景

图 5-8 写实的室内景

图 5-9 写实的高坡外景

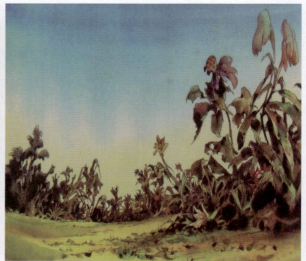
图 5-10 写实的路边植物

5.2.2 写实风格动画场景的设计特征

写实风格动画场景以再现当时实际景色为主，是对客观现实的真实表现，但也要根据剧情对现实景物进行再创作，遵循艺术性的创作原则。写实风格动画场景具有以下特征。

（1）写实风格的动画场景具有强烈的真实感和亲切感，符合大多数观众的欣赏习惯和趣味，因为整个场景采用真实而细腻的写实手法描绘出符合剧情的实际景物，具有真实可信的视觉效果。如美国动画电影《埃及王子》（图5-11）中对沙漠的大场景表现，就生动地再现了真实的埃及沙漠，给人一种剧情真实可信的感觉。

（2）写实风格的动画场景画面效果精细、丰富、自然，能够还原场景中景物的真实质地和质感，给观众带来身临其境之感。要能真实再现室内、室外的各种物质质地，以便充分展现现实生活中的景物，提高可信度。如美国动画电影《花木兰》（图5-12）中木兰住的房间，应用写实手法设计各种质地的物件，既表现了环境的真实性，又表现了角色的性格和生活状况。

图 5-11　美国动画电影《埃及王子》中的沙漠场景表现

图 5-12　美国动画电影《花木兰》中的室内场景表现

（3）符合当今商业动画创作和制作的需要，便于协作绘制。动画片的发展趋势是以主流动画为主。动画创作要走商业化的发展道路，写实手法的绘制技法较容易掌握，并且能取得高度的一致性，使制作周期缩短，能够产生更大的经济效益，但也不失其艺术特点，如中国电视动画系列片《少年狄仁杰》（图 5-13）中场景的创作和制作。

图 5-13　中国电视动画系列片《少年狄仁杰》中的场景设计和表现

5.2.3 写实风格动画场景的设计要点

（1）写实风格动画场景是写实风格动画片的重要表现内容之一，因此，要表现整部动画片的写实性，需要考虑历史背景的真实以及当时的地域特色，但不能照搬，而要通过艺术加工，创作出既符合历史状况，又贴合剧情的动画场景。如美国动画电影《白雪公主》（图 5-14）中的场景设计，设计师首先考虑到它是德国的一个民间童话故事，要符合德国的地域特征，再考虑白雪公主住在城堡里，于是就有了高大而坚固的石头城堡，奢华的场景，配合白雪公主精美的造型，使白雪公主显得更加高贵。在古城堡的石头墙上加了一些类似树藤的植被，既增强了石头城堡的视觉效果，又较符合当时的历史、地域的特色和自然规律，使动画片生动且具有可信度。

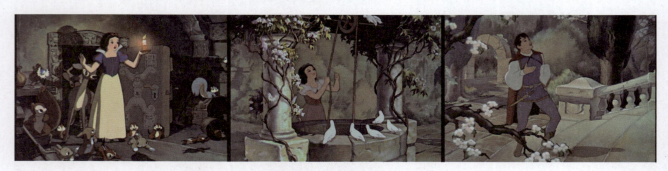

图 5-14　美国早期动画电影《白雪公主》中的石屋

（2）在质地的表现上要尽量达到自然真实的效果，符合常规。如美国早期动画《美女与野兽》（图 5-15）中野兽居住的城堡，以及被巫师施了魔咒而变出来各种各样不同材质物体的场景，在对金属、木质、玻璃、陶瓷、皮毛等不同质地、不同硬度、不同光泽的物体的描绘中，更能使人感到一种真实性和亲切感。这种亲切感不仅来自不同质感物体的表现，更来自被施了魔咒的各种有生命的人和动物，从而使得场景画面更加生动、鲜活。

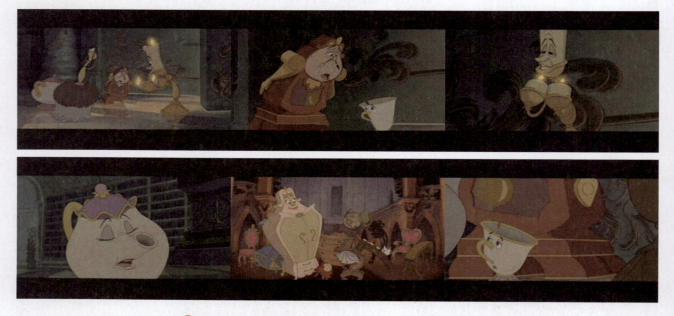

图 5-15　美国动画电影《美女与野兽》中不同质地的有生命的物件

（3）写实性的表现还体现在对场景透视关系的正确把握上。如中国动画电影《小兵张嘎》（图 5-16）中的场景，用写实手法再现了抗日战争时期的真实环境，是严格按透视规律创作的。以地平线的高度为标准，场

景上下两部分与地平线构成一定的角度,其远端逐渐汇聚到地平线的左右两个灭点上,这样的表现让场景更加真实。

（4）写实性的表现还体现在光影关系的正确处理上。场景的表现一定要符合自然科学的光学规律,即符合自然中物体被光线照射后所产生投影的效果与角度。如在日本动画电影《龙猫》（图5-17）中描绘的午后田野的场景,所有的物体包括人物角色,在太阳光照射下与地面物体投影的角度都是一致的,这样能带给观众强烈的真实感。

图5-16 中国动画电影《小兵张嘎》的场景

图5-17 日本动画电影《龙猫》中乡间的田野

（5）对真实性的表现,正确、真实的色彩规律应用是至关重要的。在人们长期生活的大自然环境中,写实性的影视动画创作早已形成了一种固定的模式,如天是蓝的,地是黄的,云是白的,树是绿的等（图5-18）。如果在写实的动画片中不按这种规律呈现,就会显得不真实,不能引起观众的共鸣。但在其他风格类型的动画片中不这样表现,观众也会认为很正常。写实动画片要符合人们的共同习惯,让观众有身临其境的感觉。如美国动画电影《小马王》（图5-19）中美国西部耸立的黄色高山、碧蓝的天空、绿色的树木,都遵循了当时真实的色彩规律。

图5-18 大自然中的蓝天、白云、绿树

图5-19 美国动画电影《小马王》中的自然景色

5.2.4 写实风格动画场景的设计片段解析

美国动画电影《小马王》(图 5-20)中开片的宏大场面,用写实的手法艺术地再现了美国西部拓荒时代美丽的原始风光,比如茂密的原始森林、清澈的河水、奇幻的大峡谷和高大的山石等景象,让观众有一种身临其境的感觉。而这种感觉的真实性并非来自原始风貌忠实再现,而是经过了导演的构思和美术设计师们依照现实的再创作,才给观众带来了逼真的观影体验。

图 5-20　美国动画电影《小马王》中美国西部的自然景色

日本动画由于题材的局限性,对角色造型没有过分夸张的色彩,甚至连背景也基本以写实为主,尤其在色彩表现上更接近真实,这样更有利于营造一种雅静的气氛。如动画电影《魔女宅急便》中对现实场景的表现有一种诗意,从富有诗意的乡村外景,到树林中的小屋以及屋内温馨的摆设,整部动画片写实的主色调让人心旷神怡(图 5-21)。

图 5-21　日本动画电影《魔女宅急便》中的乡村景色

5.3　写意风格的动画场景

"写意"是相对于"写实"而言的,也是一种风格和流派,但写意更注重心领神会,是以客观现实为基础,注重心中意气的表现和发挥,在绘画时所表现出的灵感瞬间一挥而就,有强烈的随意性。在动画创作中,由于写意的特殊性,与中国传统水墨画的技法相结合,产生了中国独特的动画艺术形式——水墨动画,奠定了中国动画在世界动画中的地位。水墨动画能与人们内心的意趣相吻合,接近于主观现实,因此,更让人有一种奇妙感,成为创作者追求的一种艺术形式。

5.3.1　写意风格动画场景的设计原则

写意风格动画主要应用特殊材质、意象透视规律、光影效果和色彩的想象表现以展现主观实在的场景,能让观众从银幕上体会到画外之意、弦外之音。画中景如山川(图5-22)、大地、森林、河流(图5-23)以及意象美妙的树木(图5-24)、花草、建筑(图5-25)等。美术设计师用细致入微的观察和大气准确的表达,让观众面对着"虚幻"的视觉效果全身心地投入剧情,进入一种超越现实的境界。

5.3.2　写意风格动画场景的设计特征

写意风格动画场景以主观表现为主,是对客观现实有意味的表现,但也要根据剧情发展对实景进行再创作,遵循艺术审美的创作原则。写意风格动画场景具有以下特征。

图 5-22　中国水墨动画《山水情》中的山川景色

图 5-23　中国水墨动画《山水情》中的河流景色

图 5-24　中国水墨动画《山水情》中的树木景色

图 5-25　中国水墨动画《山水情》中的建筑景色

（1）表现深远的意境，把观众带入忘我的境界。写意风格动画中的整个场景绘制采用的是写意手法，描绘出一种符合剧情的只可意会不可言传的"虚幻"场景，具有虚实相生的视觉效果。如中国水墨动画电影《牧笛》中水、物相间的场景表现，就形象生动地表现出一种人景相融的境界，给人带来高雅的享受（图5-26）。

图 5-26 中国水墨动画电影《牧笛》中的场景意境

(2) 写意风格动画场景表现出特定的材质美。写意风格动画首推中国的水墨动画,是应用中国特制的毛笔、墨、宣纸和砚台等工具,把胸中的"意"在宣纸上酣畅淋漓地表现出来,并通过动画制作原理,使这些满载着作者"意"的水墨画动起来,配以雅致的音乐,让人觉得妙不可言。这一有机的结合是中国动画的一大创举,那种虚虚实实的意境和轻灵优雅的画面使动画片的艺术格调有了重大突破,使外在形式与内在精神有机地结合在一起,折射出中华民族的文化气韵。如在 1960 年,上海美术电影制片厂拍摄了第一部水墨动画电影《小蝌蚪找妈妈》,是以国画大师齐白石笔下的小动物为造型,使齐白石笔下的小蝌蚪和虾等小动物在银幕上活跃起来,这种独特的创意,结合中国美学文化的特点,造就了中国动画的巅峰时刻。此片一出,轰动了全世界(图 5-27)。

图 5-27 中国水墨动画电影《小蝌蚪找妈妈》中的场景表现

（3）创作中的表现美。中国水墨动画与其他动画片的不同之处在于水墨，造型没有明显的轮廓线，在宣纸上自然渲染，浑然天成。由于动画制作的特殊性，水墨动画的制作工艺十分复杂，每一个动作要完成定位，工作量是普通动画制作的 5～6 倍，即完成水墨动画的一个动作相当于完成 5～6 个普通动画的动作。水墨动画追求一种"似与不似之间"的美学效果，意境深远。如在 1988 年，上海美术电影制片厂又拍摄了一部带有人物的水墨动画电影《山水情》，无论是从构图布局上还是意境表现上，都是豪放壮丽，充满诗意。这样的制作成本十分昂贵，而且费时费力（图 5-28），在目前商业竞争的模式下，水墨动画无疑面临着尴尬的局面，只能处于欣赏的领域，产品较少。

图 5-28　中国水墨动画电影《山水情》中的渲染效果表现

5.3.3　写意风格动画场景的设计片段解析

中国水墨动画电影《牧笛》中的写意性场景设计极为丰富，由"长安画派"的著名画家方济众先生绘制。作品中抑扬顿挫的运笔，加之下笔时墨水的浓淡多寡，使画作具有丰富的层次和变化，产生"一墨代众色"的特殊韵味。动画片中选用了中国江南小桥流水、杨柳成行、竹林幽深的田野风光，展现出中国山水画常见的高山峻岭和飞流千尺的气象，绘画富于田园生活气息，情感表达自然、朴素真挚，并达到借景抒情、情景交融的意境。方济众先生所设计的场景与李可染大师笔下的牧童、老牛以及该片天真平淡的故事可谓水乳交融，这是全片成功的重要因素。音乐与场景结合得十分完美。但是要将这种美术形式运用于动画片并非易事，创作者克服了技术上的困难，成功创作出水墨动画这一为世界称道的动画新形式。水墨动画没有轮廓线，水墨在宣纸上自然渲染，浑然天成，一个个场景就是一幅幅出色的水墨画。由于要分层渲染着色，制作工艺非常复杂，一部短片所耗费的时间和人工成本是非常惊人的（图 5-29）。

◆ 图 5-29 中国水墨动画电影《牧笛》中的场景表现

5.4 装饰风格的动画场景

"装饰"是一种绘画表现形式,装饰风格也是动画片常用的一种风格类型,它以其图案化、规则化、秩序化和适形化的特点,给观众带来一种强烈的美感。在动画创作中,进行一定艺术性与规则化的有机组合,能让人感觉到一种形式美。由于装饰风格具有一定的规则性,不太适合表现具有宏大气势的大型动画片,而大多表现一些简洁、短小、明晰的小短片或动画系列片,以及一些寓言、神话等题材的动画故事。

5.4.1 装饰风格动画场景的设计特征

装饰风格动画场景带有很强的视觉观赏性,可以对现实景物进行概括性的主观创作,但也要遵循艺术美的创作原则。装饰风格动画场景具有以下特征。

(1)秩序性。这是将自然、生活中较复杂、随意的行为和形体,经过有规律地删减、概括、归纳,去繁就简,去粗取精,得到一种具有规律性的形体组合。整个场景可以采用有秩序的表现手法,赋予自由活泼的视觉效果。如中国剪纸装饰动画电影《渔童》中表现的场景,就把现实中的景物有机而生动地加以秩序化处理,给人一种形式上的美感(图 5-30)。

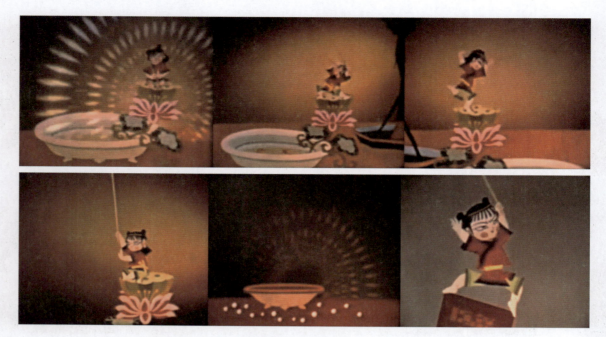

↑ 图 5-30　中国剪纸装饰动画电影《渔童》中的场景表现

（2）适形性。这是在限定的形状中体现、塑造形体和形象，如图案中的二方连续、四方连续和适合纹样等形式。在设计时，要将生活中大量的原型进行一定的艺术处理，把各种要表现的形象有机地组合在一定的空间范围之中，使其规则化、秩序化，追求一种在平面上的强烈对比，从而达到形式上的美感，用以表现一定的故事情节。如中国古代秦汉、魏、晋、南北朝时期的画像石、画像砖以及隋唐时期铜镜上的图案。用特殊的形式表达一些生活情节，是我国古代的装饰性绘画作品的特点。如图 5-31 所示，作者巧妙地利用长方形、圆形和其他形状的外形，把所要表现的内容即人物、动物、植物等形象，进行高度的夸张和概括，再有序地排布在具体的形状之中，使这种形式的画面按时间的推移运动起来，就成了动画。装饰风格的动画片不仅能体现历史文化内涵，也能使作品拥有另外一种味道，产生强烈的形式美感，这在中国很多动画中都有体现。如中国动画电影《大闹天宫》《哪吒闹海》和《九色鹿》（图 5-32）等都是具有典型装饰风格的代表作品，形成了中国民族化特色的经典之作。片中场景设计、人物造型大量吸收了中国的传统艺术精髓，如敦煌石窟壁画的装饰形式、京剧舞蹈的装饰，以及音乐特点，加上中国传统武术动作等特征，应用散点式的构图，使作品充满了无限的生命活力，散发着浓郁的民族气息和艺术魅力。再如捷克斯洛伐克动画电影《鼹鼠的故事》（图 5-33）也是装饰性极强的动画片，为儿童所喜爱。背景设计与人物设计都很单纯、简洁，这与儿童的欣赏习惯和他们自身感觉与听觉系统发育不完全相符合，采用大色块的装饰效果作为整部动画片的美术风格，更能突出主题和表达美好的愿望，观后能使观众的心灵得到净化，产生一种意想不到的美感。

5.4.2　装饰风格动画场景的设计类别

装饰风格动画场景设计有两种类别：一种是客观装饰概括，另一种是主观装饰概括。前者是在客观原型的基础上，将场景中的装饰因素提炼、概括并强化，其手法可以是具象的，也可以是抽象的。后者是采取主观变形、变位、变色等装饰手法，将场景中的因素做装饰化处理，达到一种完美的效果。如中国动画电影《大闹天宫》中孙悟空看蟠桃园的一段戏就是一种客观装饰概括的表现（图 5-34）。原南斯拉夫动画艺术短片《代用品》中的画面效果就是一种主观装饰概括表现（图 5-35）。

(a) 画像石——青龙　　　　　　　　　　　　(b) 画像石——白虎

(c) 画像石——朱雀　　　　　　　　　　　　(d) 画像石——玄武

(e) 铜镜　　　　　　　(f) 瓦当　　　　　　　(g) 石浮雕

图 5-31　中国古代画像石、铜镜、瓦当和石浮雕艺术作品

图 5-32　中国动画电影《九色鹿》中的场景表现

图 5-32（续）

图 5-33 捷克斯洛伐克动画电影《鼹鼠的故事》中的背景表现

图 5-34 中国动画电影《大闹天宫》中的背景表现

图 5-35　原南斯拉夫动画艺术短片《代用品》中的背景表现

5.4.3　装饰风格动画场景的设计要点

（1）进行装饰风格动画场景的设计时，要考虑整部动画片的装饰性，因为场景要为故事情节和刻画人物性格而服务。要经过概括和归纳，得到一种有规律性的形体组合，使画面在简练中有变化，色彩在统一中求变化，构成一种具有节奏和韵律的程式化表现形式。如中国动画电影《哪吒闹海》中的场景设计，与其色彩、构图和角色造型形成一种最佳的组合，既反映了当时的地域特征，又表现了一种强烈的秩序美和装饰效果，具有浓厚的神话气氛，很好地表现了主题并取得了完美的艺术效果（图5-36）。

图 5-36　中国动画电影《哪吒闹海》中的背景表现

图 5-36（续）

（2）装饰性的动画场景还体现在对场景透视关系的把握上，运用散点、多点透视法使画面具有强烈的装饰效果，既美观又丰富。如中国装饰动画艺术短片《走西口》中的场景设计，采用多点透视的构图形式，把画面表现得丰富多彩，饱满大方（图 5-37）。再如中国动画电影《哪吒闹海》中龙王在龙宫庆功的场景设计，用装饰手法把龙宫的神秘与富丽堂皇表现得淋漓尽致，再加上音乐的渲染，表现出一种欢乐的气氛（图 5-38）。

图 5-37 中国装饰动画艺术短片《走西口》中的场景设计

图 5-38 中国动画电影《哪吒闹海》中场景的透视表现

5.4.4 装饰风格动画场景的设计片段解析

动画电影《天书奇谭》(图 5-39)是中国动画史上,也是上海美术电影制片厂生产的第三部动画长片,是根据明代小说《平妖传》的部分章节改编而成。整部影片充满喜剧味道,节奏明快,整体风格轻松愉快,娱乐性强。画面色彩丰富、绚丽,人物动作细腻流畅,中国传统文化特色贯穿始终,尤其是场景设计具有极强的纵深感和特殊的装饰美。国画元素的大面积运用,以及淡墨色的大背景与人物服饰图案的饱和色形成和谐的对比,画面中亭台楼阁、山涧细水都突出了中国特有的文化气息,很好地继承了中国传统装饰绘画的特色,但又注入现代形式感,给人一种赏心悦目的感觉。

✿ 图 5-39 中国动画电影《天书奇谭》中的场景表现

5.5 漫画风格的动画场景

漫画以其自由、轻松、幽默、自然的表现形式得到儿童和中、老年人的喜爱。在当今生活节奏快、工作繁忙的生存环境中,人们需要一种既轻松又省时的休闲形式来调节心态。而漫画的特点正好适应了人们这一需求,进而得到不断发展,尤其是有一定哲理的漫画和漫画风格的动画片,使观众在高兴之余,还可以有些许回味和思考。

5.5.1 漫画风格动画场景的设计特征

场景是动画创作中必不可少的环节之一。漫画场景以简洁的线条和光影表现,配合夸张的绘画手法,体现艺术美的同时,也遵循艺术创作的原则。漫画风格场景具有以下特征。

(1) 漫画风格的环境造型和场景设计较为简洁、概括。漫画风格的动画片适合表现较为单纯的主题,主要突出主角的表演。如美国漫画动画系列片《辛普森一家》(图5-40),以十分简洁、明了的表现手法展现了美式幽默的特点,受到广大观众的喜爱。

图5-40　美国漫画动画系列片《辛普森一家》中的表现手法

(2) 线条和光影效果的简洁表现。因为漫画风格十分简洁,其场景表现也应采用简练的线条以及简化的光影和质感,有时还会摒弃光影效果以表达讽刺轻松的主题。如中国漫画风格动画系列片《三毛流浪记》(图5-41)中场景的表现,再加上角色的表演,就把现实中的景物进行了简洁而生动的艺术化处理,给人一种轻松、舒缓的感觉但又引人深思。

图5-41　中国漫画风格动画系列片《三毛流浪记》中的表现手法

(3）颜色设定力求简化。漫画风格场景设计的色彩设定力求做大色块处理，将单纯的色彩和漫画简洁的手法相结合，根据情节的要求突出片中角色语言的幽默性和姿态的滑稽性。如美国漫画动画系列片《丁丁历险记》（图 5-42）中的场景，不仅有曲折的剧情，而且有深入人心的角色，受到观众的喜爱。

图 5-42　美国漫画动画系列片《丁丁历险记》中的色彩表现

（4）漫画风格的动画更具幽默、讽刺的特点，能让观众在大笑之余有一些思考。该类动画抓住了生活中许多不起眼的细节，并将这些细节编辑成典型的故事。在语言、台词上下功夫，达到简洁、幽默的效果，并让观众产生共鸣。如由民间谚语"一个和尚挑水喝，两个和尚抬水喝，三个和尚没水喝"改编的中国漫画风格动画电影《三个和尚》（图 5-43），通过导演的改编，三个和尚不但有水喝，而且体现出来一种团结合作的精神，具有积极的意义。本片采用了自由、幽默的漫画手法。在场景设计上，融入了漫画简洁的特点，让主题表达突出，寓意深刻，得到观众的喜爱。再如根据中国台湾著名漫画家蔡志忠的中华智慧系列漫画改编的动画系列如《老子说》《庄子说》（图 5-44）、《周易》等，是根据中国古代智人对自然与人的一些观点进行创作的，虽然不能将古人的智慧全面展现出来，但也能使现代人对古代人的生活有一种朴素的理解。根据这些漫画创作的动画让观众在观看之余也受到启发。

图 5-43　中国漫画风格动画电影《三个和尚》中的背景与造型

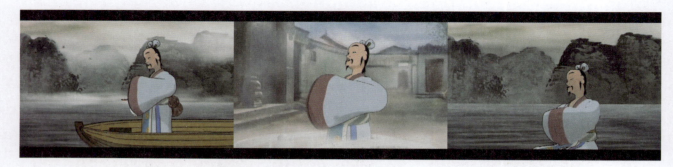

图 5-44　根据中国台湾蔡志忠的漫画创作的动画电影《庄子说》

5.5.2　漫画风格动画场景的设计片段解析

漫画风格动画电影《三个和尚》的场景十分简洁，由于影片总体风格是采用写意的手法表现场景的，为此，在场景设计上并不追求环境的真实描绘，只需根据影片规定的情节画上必不可少的东西，做到"意到"即可。以简略的画面形式和构图风格体现影片所规定的环境和气氛，这涉及虚实关系的处理方法。

《三个和尚》（图 5-45）应用简洁写意的处理手法，遵循老子所提出的"知其白，守其黑，为天下式"的形式法则，为该片所要求的画面形式提供了一种理论模式。这一法则一直在传统的国画创作中有所体现。如国画创作中的"计白当黑"的法则，人们能从空白处联想到万物，如齐白石画的游虾，空白处便是水；张大千画的黄山，空白处便是云等。这种处理表现手法，达到以简单道具或动作在空白的衬底上获得某些联想的目的。《三个和尚》中，在空间里置以水缸就是房内；当小和尚走路时，场景就成为平地，再加上情节所规定的底色，就区别为白天或黑夜……这种对于环境简略直接地描绘，可以达到以虚代实的写意目的。

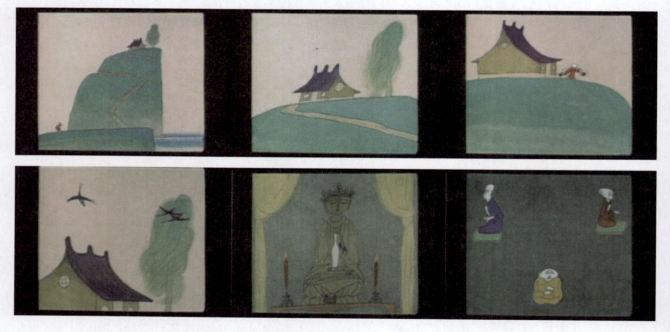

图 5-45　中国漫画风格动画电影《三个和尚》中简洁奇特的场景

影片在人物少及场景简洁的情况下，选择了中国绘画中常用的散点透视的构图方法，因为散点透视便于画面的均衡、协调，使前后几个角色的举动都可以清楚地呈现在观众眼前。

5.6 科幻风格的动画场景

科幻风格的漫画和动画片更是儿童所喜爱的类型,里面充满了冒险、幻想,现代高科技的应用使画面更加变幻、离奇(图5-46)。因此,在动画领域中频频出现,以至于许多编剧和导演对这一类风格的动画具有浓厚的兴趣和长久的偏爱。

5.6.1 科幻风格动画场景的设计理念

科幻,顾名思义是科学与幻想,是非现实的,超乎人们日常生活和常规视觉与想象,是一种非常规的创作。孩子们天真烂

图5-46 科幻背景

漫,富于想象力,充满冒险精神,因此在编写和设计这类动画片时,需要有独特大胆、离奇诡异、超乎常人的想象力,才能吸引到热爱这一形式的青年观众。但不能有不利于青年身心健康的因素,因为这个年龄段的孩子们最喜欢模仿,但又没有自控能力,容易被误导。设计师在设计场景时,要大胆营造气氛,使人惊叹不已。如美国迪士尼早期动画电影《爱丽丝梦游仙境》中的场景设计(图5-47),是基于梦境视觉时空的无规则性和超常规性来创作的。爱丽丝梦见自己进入树洞后,身体可以如同进入太空一样漂浮起来,周围的一切东西都处于这种状态,同时也利用超常的比例让人产生幻觉感。如爱丽丝吃了某种神奇的食物,身体竟然大过房子,四肢从房间的窗户和门里伸出来,而后又变小了,使得很小的花也变成了大树等。应用这种忽大忽小的超乎常规的比例可以产生神奇感。甚至还采用超出正常光源的光影效果来使场景变得幻影莫测等,这些都能满足孩子们的幻想感。再如日本动画电影《风之谷》(图5-48)、《猫的报恩》和《千与千寻》等,都是一种科幻形式的表现,让人百看不厌。

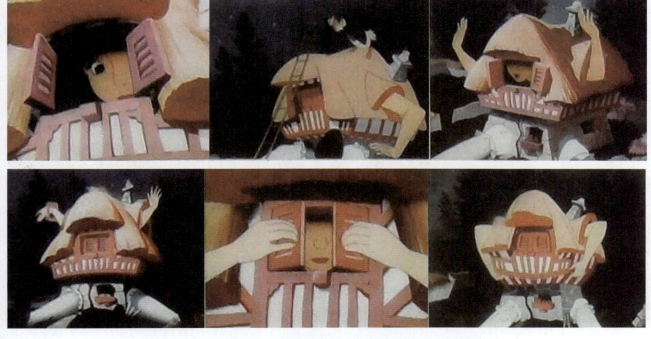

图5-47 美国迪士尼早期动画电影《爱丽丝梦游仙境》

图 5-48　日本动画电影《风之谷》中的神奇背景

5.6.2　科幻风格动画场景的设计特征

（1）科幻风格类型的动画场景的特点往往是新奇、大胆、夸张、独特，充满想象力。如法国动画电影《幻想星球》（图 5-49）中外星空间的各种新奇、独特的场面环境。该电影讲述的故事是一对人类母子被形体大且智商高的外星小孩捉弄，结果人类母亲被折磨致死，一个好心的外星小孩将人类的小婴儿"地球"圈养在自己的房间里，每天与"地球"交流，并教他知识。最终人类"地球"长大了，意识到了自己的处境。他出逃后，联合其他地球人与外星人争夺自由。这部科幻动画片的内容和题材从一开始就充满了神奇、幻想。美术设计师们将场景设计得十分怪诞、夸张、独特，创作时大量借鉴欧洲的各种绘画流派，将众多不同时空的主体与个体进行分解、重构、嫁接，使其变得更加离奇古怪，从色彩到造型无不使观众惊叹，同时也激发了观众的想象力和对外星空间的向往与好奇。

图 5-49　法国动画电影《幻想星球》中的神奇背景

（2）打破常规的比例关系，使科幻风格动画能让观众产生好奇心。如日本动画电影《天空之城》中一棵树木就是一幢巨大的空中堡垒（图5-50）。场景、道具与主要角色采取或大或小等超乎常规尺寸的比例关系处理，打破了人们心目中的常规比例，使观众觉得新颖、独特。

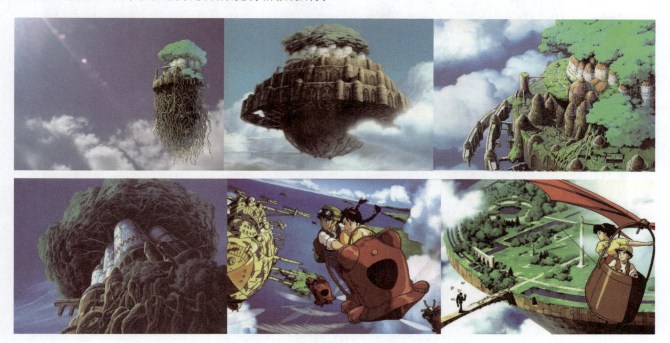

图 5-50　日本动画电影《天空之城》中的比例关系

（3）超乎常规的主观色彩处理。如水幕动画"魔鬼篇"中的色彩应用都是反常态的（图5-51）。象海水在正常的状态下是蓝色的，而在片子中却表现成红色的；花朵是五颜六色的，在片子中却是黑色的；岩石在常规下是红、黄、白和黑色的，而片子中是蓝色的；太空常规下是蓝色的，在片子中却是玫瑰色的。这些表现与动画的内容相吻合，表现出奇幻神秘的氛围，具有强烈的视觉冲击力。

图 5-51　水幕动画"魔鬼篇"中的色彩应用

（4）奇异的透视关系。采用"近小远大的反透视"，或是借鉴著名超现实主义画家埃舍尔作品中的充满想象的超常透视和独特畸形视角（图5-52），让人们觉得奇妙无比。

↑ 图5-52　画家埃舍尔作品中的透视关系

（5）不合常规的光影效果。为表现科幻的效果，设计师也可以采用虚幻的光影效果。如日本动画电影《千与千寻》（图5-53）的场景与环境中诡异的光影处理，制造出一种神奇超常的氛围。如片子中小女孩千寻去找锅炉爷爷的一段戏中，锅炉房的场景本来并没有太多怪异之处，但通过镜头的组接和一些运送煤块的小煤精的出现，再看到锅炉爷爷有6只手臂的画面后，就会使人有一种奇异、怪诞的心理反应。再如千寻在汤婆婆的房间里看到了许多怪异的大人头时，使动画环境更加神秘了。

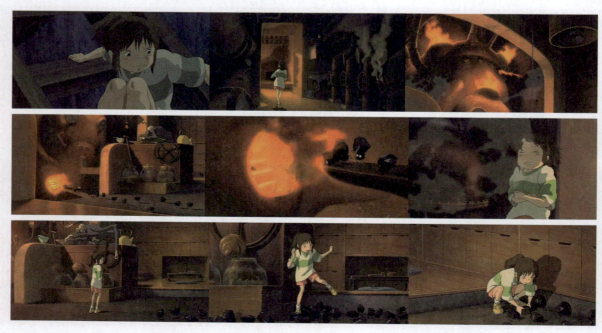

↑ 图5-53　日本动画电影《千与千寻》中场景的光影效果

所有这些手段的运用,无非是使幻想的成分浓厚一些,产生新奇的观赏效果,但也应是剧情所需要的。

5.6.3 科幻风格动画场景的设计片段解析

科幻风格动画场景设计新奇、独特、离奇,引起观众的好奇和无限的想象力。中国香港动画电影《小倩》(图5-54)改编自《聊斋志异》中《聂小倩》的故事,片中塑造了很多奇异的"鬼"的形象,营造出具有东方色彩的鬼怪世界。如姥姥紫色的脸上充满了邪恶,其造型特点突出那只随意伸长吸人阳气的鼻子;黑山老妖被设计成一个黑色巨型且体格健美的人物形象,配上白色长发,颇具歌星风范。片中"鬼镇"中的鬼形象千奇百怪,想象力十足,有独眼的小鬼、鬼夜叉、猪厨师等造型,摆脱了以往影片鬼怪阴森恐怖的造型理念。这些角色虽然形象怪异,但都衣着鲜明,具有一定的民族风格。

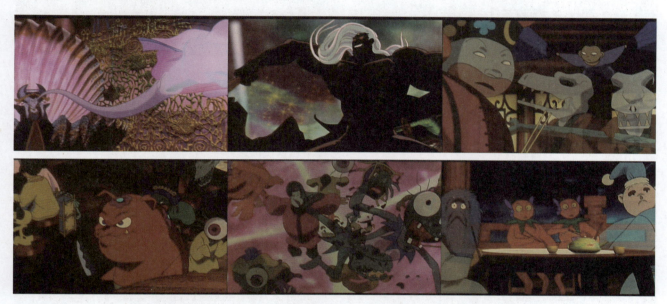

图5-54 中国香港动画电影《小倩》中具有东方色彩的鬼怪世界

在中国香港动画电影《小倩》(图5-55)中,场景设计得十分夸张,带给人一种崭新的视觉感受。片中的环境色彩浓艳,色彩搭配新奇,再加上现代元素,创造了一个新奇诡异的世界,让人耳目一新。片中不少场景的创作用三维软件代替了传统手绘,宁采臣收账时来到"鬼镇",被五光十色、金碧辉煌、光怪陆离、神秘诡异的场景吸引。"鬼镇"中既有古代的文化,又加入了科幻想象,天上的"鬼怪""轿子""红绿灯"等细节的运用,加上这些科幻片中的巨大场面,给观众留下深刻的印象。在场景主色调的渲染上,将鬼城的场景色彩设计得金碧辉煌,色彩浓重且饱和,通过复杂的光影表现,增强了故事的神秘感。

图5-55 中国香港动画电影《小倩》中的虚幻场景

图 5-55（续）

中国香港动画电影《小倩》（图5-56）中依据剧情的需要，也有很多优美抒情的场景设计，尤其注重光影的刻画。小倩与宁采臣白天在荷塘避光保命那段戏一开始，镜头慢慢地横摇而过，幽静的荷塘中叶色青青，风光旖旎，用笔、用色、画风清新且雅致。而片尾的安排定格的那幅宁静悠远的国画长轴的出场不单是有些时光流转，往事已成传说，流传千古不朽的意味，在视觉上更是莫大的享受。

图5-56 中国香港动画电影《小倩》中优美抒情的场景设计

5.7 实验性动画短片的场景设计

实验性艺术短片类型的动画属于非主流的动画形式，通常艺术家个体独立制作的小型动画片，其美术设计风格追求个性和创意，无论从内容上还是形式上都与传统动画迥然不同，具有较强的个性表达，极大地丰富了动画片的表现形式。

5.7.1 实验性动画短片场景设计的特征

实验性动画短片表现手法多样，绘画性强，其美术设计风格有以下特征。

（1）实验性动画短片个性突出，特色鲜明。此类动画片的场景和造型风格都有鲜明的个性特征，有别于商业动画片和大型制作动画剧场片以及系列片的传统表现方式，追求强烈的个性表现手法，可以运用一些非常规的设

计理念和制作方式等。如用沙子制作的实验性动画短片《天鹅湖》（图5-57）中，所有的场景和造型都是应用流动性极强的沙子进行制作，场面变幻丰富，给观众带来一种流动的音乐美感。但这种材质的动画短片就不利于商业制作，只能作为一种特殊的材质加以艺术性处理。再如用钢丝实物制作的实验性动画短片《钢丝圈的恶作剧》（图5-58），把金属的特性和人性连接起来，使一圈无生命力的钢丝运用艺术家的想象力，制作成了一部充满哲理的动画片，让人看了回味无穷！

🔶 图5-57 沙子材料制作的实验性动画短片《天鹅湖》

图 5-58 用钢丝材料制作的实验性动画短片《钢丝圈的恶作剧》

（2）有很多实验性动画短片的效果更趋向于绘画和雕塑等美术形式，这类动画片体现出运用不同绘制工具所达到的不同的绘画艺术效果，甚至塑造出一种真实的三维造型，展现一种雕塑美，比如制作成玩偶动画；或者运用彩色铅笔和蜡笔所表达的风格，画面具有很强的绘画效果，可以把写实的、装饰的、漫画的多种风格融入其中，达到一种温馨、和谐的艺术效果（图 5-59）。这类动画片比较倾向于年龄层次较低的观众或较高雅的受众群。因为彩笔、蜡笔是孩子们认知外界的首选工具，对表现出的色彩和随意性较为认同和喜爱。如用水彩去表现动画，画面不仅有绚丽的色彩，高雅清新的格调，丰富的表现技巧，还有自然天成、亦真亦幻、神奇美妙的艺术效果，给人以通透、清新之感（图 5-60）。由于水彩画对水分的掌握要求甚高，往往水量应用得不同，会呈现不同的艺术效果，因此显得较为轻松、随意。如用油画去表现动画，因为油画表现力较强，对色彩、明暗、线条、肌理、笔触、质感、光影、空间、构图等诸多因素都能很深入地加以表现。但如果能使油画动起来，就要与动画的原理相结合，制作起来也非常费力，但得到的效果却是独特的，有一种雕塑感。如果绘制到位，每一帧动画都像一幅美妙的油画。如实验性动画短片《小牛》（图 5-61）中的场景和造型，都表现出一种独特的油画效果，感觉较为厚重。还有一种就是用泥或木偶做的有立体感的偶动画，这类形式的动画具有很强的立体效果，给人一种真实感，但制作起来也有一定的困难，尤其是对表情的刻画表现。可水平高超的动画艺术家，同样也能把人物表情处理得十分到位。如泥偶动画短片《星期一闭馆》（图 5-62）中泥偶造型的表情刻画就很生动。另外，中国木偶动画电影《阿凡提》（图 5-63）中的场景和造型也是具有很强立体感的范例。因此，无论应用什么样材质，都需要与动画的原理结合起来，丰富动画的表现形式。但主要还是以剧本和导演所表达的思想为最终目的，不能只沉溺于形式之中，单纯刻意去表现，有时会使动画这种艺术形式失去光芒，限制其发挥应有的作用。

图 5-59 法国艺术家用彩铅制作的实验性动画短片《平原的日子》

图 5-60 艺术家用水彩制作的实验性动画短片

图 5-61 艺术家以油画方式绘制的实验性动画短片《小牛》

图 5-61（续）

图 5-62 法国艺术家用泥材料制作的动画短片《星期一闭馆》

图 5-63 中国木偶动画电影《阿凡提》

（3）实验性动画短片追求形成简约或繁复的画面，但不适合大规模生产。如加拿大实验性动画短片《种树人》（图 5-64）和《大河》（图 5-65），是被称为"动画诗人"的著名动画大师巴克所创作。画面采用纯手绘方式制作，应用较简约和随意的表现手法，产生了强烈的笔触效果。该片能从头到尾保持相对统一的效果，这需要超乎常人的毅力才能做到。所以，我们应该向这位大师致敬，他给我们带来了美的享受，也净化了我们的心灵。

在动画创作的过程中，艺术形式远不止以上这些，还有更多的材质和艺术形式需要开发。但无论我们使用哪种材质和艺术形式，都是一种思想的表现，心绪的流露。

图 5-64 加拿大实验性动画短片《种树人》

图 5-64（续）

图 5-65　加拿大实验性动画短片《大河》

5.7.2　实验性动画短片场景设计的片段解析

实验性动画艺术短片场景设计的风格，倾向于追求个性和创意，无论从内容上还是形式上都极具特色，能够引起观众的好奇和无限的联想。如 1981 年法国动画家弗瑞德里克·巴克创作的彩铅实验性动画短片《木摇椅》（图 5-66）中勾勒了很多温馨的场景，勾起人们美好的回忆。

图 5-66 法国彩铅实验性动画短片《木摇椅》

这是一部动画剧情片,故事的灵感来自巴克先生的女儿在学校所做的一个课题,即收集有关魁北克历史的童年记忆以及那个时期所保存下来的一些无名画家的作品。这把摇椅是这部动画短片的主角,它伴随着一对新郎新娘开始了美好的生活并一直到双方的晚年生活,摇椅始终陪伴着这个家庭。由此,它成为这个魁北克农民家庭变迁的见证。它也将经历一段丰富的历程。随着孩子们的一一降临,木摇椅与父母亲一起享受孩子们带来的家庭温馨,同时也要承受孩子们的顽皮折腾。孩子们一个个在木摇椅上玩耍着长大,木摇椅却和父母亲一起衰老了。当城市的现代化扩展到农村时,农民们纷纷从村舍搬入新建的楼房,这把摇椅成了过时的旧东西,被它的主人丢弃在路旁。此时,一个关于木摇椅的温情家庭的故事戛然而止。后来幸好被一个现代艺术博物馆的门卫发现了,将它摆放在博物馆里供游人们参观。在现代艺术馆中,孩子们与那些现代派作品无法沟通,然而吸引他们的作品出现了——木摇椅,这时木摇椅重新成为小朋友们的宠儿。白天它伴着孩子的欢笑摇动,夜晚独自沉浸在对往日欢乐生活的回忆中。既然这把木摇椅经历了半个世纪前或更古老的一个爱庭的亲情聚散,那么为什么不可以也把它称作一件艺术品呢?显然孩子们与它有一种一见如故的情愫。

影片中展现了优美的画面场景,充分体现了这部动画片抒情的气质。场景画面风格在随意松散中透着严谨与细密,绘制得非常有意境,如潺潺流水的小河,响着钟声的教堂以及对春夏秋冬的描绘。影片通过油彩笔的绘制,尽显乡间的美丽景致和抒情风格,给观众带来了别样的美好的视觉享受(图 5-67)。

图 5-67 法国实验性动画短片《木摇椅》中的美丽场景

◆ 图 5-67（续）

导演在这部影片中为表现怀旧的气氛,运用了自然界的雪花。通过天空飞舞的雪花,既展现了季节的特征,又衬托出人间温暖的情感,画面表现出了像诗一般的悠远宁静（图5-68）。也许正是在这寒冷的冬天,伴着浪漫的雪花,才更能感受到这摇椅的温情吧!

◆ 图 5-68　法国实验性动画短片《木摇椅》中的雪景

影片的开篇就用漫天飞舞的雪花把观众带入了一个童话般的世界。一只可爱的鹿与兔子飞奔出画,充分体现了导演对人与自然和谐相处的追求。伴随着第二场雪的到来,主人公迎来了他们的孩子。木摇椅经历了半个世纪的历程,当它被搁置在展览馆时,屋外雪花依旧。雪花为影片烘托了气氛,也增添了许多浪漫的气息。

思考与练习

1. 简述写实性动画场景的特征,绘制一幅写实性的室外景。
2. 用所学写意动画场景的知识设计一幅写意性的风景。
3. 根据装饰性动画场景的要求,应用散点透视的方法创作一幅动画场景作品。
4. 以科幻内容为题材,设计一幅科幻场景色彩草图。
5. 以"瞬间"为题,根据实验性动画场景设计要求绘制一幅场景效果图,手法、形式不限,要体现出个性。

第 6 章 动画场景设计的色彩元素及运用

学习目的：通过本章的学习，学习者能很清楚地了解动画场景设计的色彩原理、属性、心理感受以及不同类型的色彩思维和表现特点，能够直接运用于动画的创作中。

学习重点：在学习完色彩理论的基础上，重点掌握如何在动画创作中运用所学知识进行灵活发挥，实现自己的设计目标，达到较高的艺术水准。

6.1 色彩的规律及基本属性

色彩具有先声夺人的作用，是动画表现的基本要素之一。对色彩基本规律和基本属性的了解和掌握是非常必要的，尤其在快速运动或距离较远的物体时，眼睛第一时间感觉到的就是色彩，因此，对色彩规律和基本属性的学习是十分必要的。

6.1.1 色彩的规律

要理解和掌握色彩的规律，就需要从色彩作用于人的生理因素、物理理论和色彩实践中把握。

1. 色彩产生的生理因素

人们平时看到的五彩缤纷的色彩，一是离不开"光"；二是离不开人类特有的视觉器官——眼睛（图6-1和图6-2）。色彩的发生是光对人的视觉和大脑发生作用的结果。当然，没有视觉的人也就感受不到大自然的色彩了。当"光"进入人们的眼睛时，眼球内侧的视网膜受到光的刺激，视觉神经就会将这些刺激传至大脑的视觉中枢，从而产生了色的感觉，并经过光→眼睛→视神经→大脑→色（图6-3）的过程。这就是光刺激眼睛所产生的视觉感受。但人们对感受到的色是否喜欢，大脑所做出的判断就比较复杂了，这与人的生活环境、习惯、地域和爱好有很大关系。

2. 色彩产生的物理学原理

人们要感受五彩斑斓、丰富多彩的色彩，首先离不开"光"的作用，离开了光，万物就失去了它们特有的魅力，任何色彩都无法被人们辨认，也就不会产生视觉活动。

图 6-1 眼睛

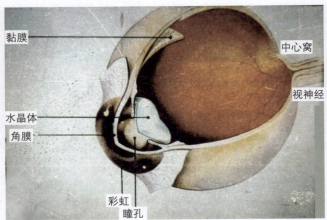

图 6-2 眼睛的结构

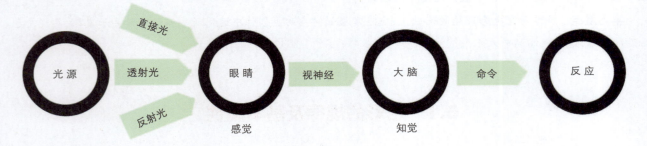

图 6-3 眼睛感受光的过程

我们已经了解了色彩产生的生理现象,要了解色彩产生的物理学原理(图 6-4),还需要掌握以下几个概念。

图 6-4 色彩产生的物理学原理

(1)光源与光源色。一般认为,宇宙间凡是能自行发光的物体都叫作光源。我们把它分为两种:一种是自然光,主要指太阳,自然光下的场景如图 6-5 所示;另一种就是人造光,如电石灯光(图 6-6 为电石灯光下的

场景)、电灯发出的光（图 6-7 为电灯光下的场景)、有色光（图 6-8 为红光下的场景)、蜡烛光等。其中，太阳光是我们最重要的研究对象。太阳不断发出自然光，供给地球光与热。还有其他人造光，由于其波长不同会呈现出不同的颜色，被称为色光。但它们都是光源，会影响物体色彩的体现，又称为光源色，在以后创作中塑造物体时会经常用到。

图 6-5　自然光下的场景

图 6-6　电石灯光下的场景

图 6-7　电灯光下的场景

图 6-8　红光下的场景

（2）可见光与不可见光。现代物理学证明，人们用眼睛所能看到的光的范围是很小的。光与无线电波、X 射线、伽马射线、红外线、紫外线等是同样的一种电磁波辐射能，由于这种辐射能是以波的形式传递的，所以光又用波长来表示。波长有长短之分，波的长度不同，电磁波的性质就完全不同。一般人类能看到的波长范围为 380～780nm，称为可见光部分（图 6-9 和表 6-1）；低于 380nm 的为紫外线、X 射线、γ 射线、宇宙射线，高于 780nm 的为红外线、雷达电波、无线电波、交流电波，这些都是不可见光，只有用仪器才能检测到。

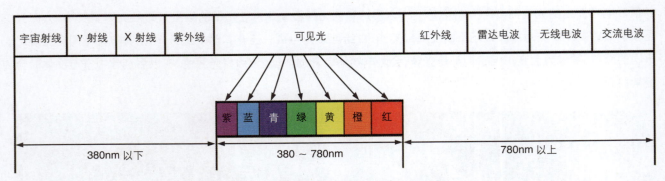

图6-9 可见光与不可见光

表6-1 七色光波长及波长范围

颜色	波长/nm	范围/nm
红	700	640～750
橙	620	600～640
黄	580	550～600
绿	520	510～550
青	490	480～510
蓝	470	450～480
紫	420	400～450

（3）光谱、单色光与复色光。所谓光谱，就是把光进行分解。英国物理学家牛顿在1666年做了一次成功的色散试验（图6-10），他将一束光引进暗室，利用三棱镜折射到白色屏幕上，结果在单色屏幕上显现了一条美丽的色带，分别是红、橙、黄、绿、青、蓝、紫7种色，7种色混合在一起又产生了白光，这种光的散射就是光谱（图6-11）。由于光的物理性质是由光的波长和振幅两个因素决定的，波的长短决定了色相的差别，波长相同而振幅不同，则决定了色相的明暗差别。

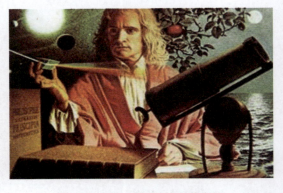

图6-10 牛顿做的色散实验

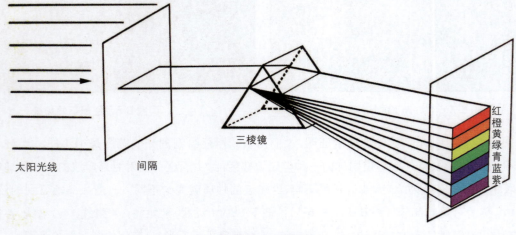

图6-11 光谱

通过这次试验，牛顿发现自然光能够分解成红、橙、黄、绿、青、蓝、紫 7 种颜色。这些色光是不能再分解的光，叫单色光。后来通过凸透镜把分散的 7 种光又集中到一起，成为"白光"，我们把白光叫作复色光（图 6-12）。

图 6-12　单色光和复色光

（4）固有色（物体色）与环境色。以上所讲是来自发光体引起的色觉形象。在日常生活中，我们见到的各种各样的物体呈现出各种各样的颜色，如红色的苹果、绿色的树叶、黑色的头发等，其实，那不是这些物体自身在发光。那么，不发光的物体为什么会有颜色呢？这是因为物体受到光的照射后会产生吸收、反射、透射等现象。当光线照到不透明的物体表面时，会发生一部分光线被吸收，一部分光线被反射在眼睛中，这就是我们所看到的物体的颜色，俗称固有色，也叫物体色。物体的表面在阳光照射下呈现什么颜色，取决于它表面的不光滑程度和它所反射的各种波长的光的比例。比如我们所看到的大海呈现蔚蓝色，是由于海水对光的吸收与反射造成的。当太阳照在海面上，光线中的绿、黄、橙、红被海水吸收，而紫、蓝、青被海水反射回来，所以人们看到的海水是蓝色的（图 6-13）。同样道理，柠檬对光的吸收和反射也是如此。由于白色在阳光的照射下几乎反射了所有的色光，并且是等比例地反射了各种波长的色光，所以我们看到的是白色。也正因为白色不吸收光，在夏天穿白色的衣服会感到凉爽一些。灰色同样是等比例地反射各种色光，不同的是，灰色将不同波长的色光进行了等比例的少量吸收，余下的被反射出去，因此，灰色比白色暗些。如果全部吸收了色光，就变成了黑色。这就是我们所说的物体所呈现的固有颜色。它是以自然光的照射为基本条件，并不是物体自身的颜色，而是物体本身具有的反射能力，它不会因光源色的改变而改变。如在一个红苹果前面放一面滤光镜，滤去红色的光，让其他光通过，结果红苹果的颜色变成了黑色，这是因为红苹果不具备反射红光的能力。

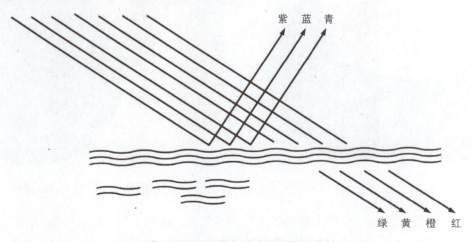

图 6-13　海水对光的吸收和反射

但是在通常情况下,周围的物体要受到不同环境的影响,会形成不同的色彩。比如把一张白纸放在绿色光的照射下,因为只有一种绿色可以反射,白纸就会呈现绿色。在白炽灯和荧光灯下看同一个物体,颜色也会有所不同,因为白炽灯的光含有较多的黄橙色,而荧光灯的光包含较多的蓝色,光线照到物体上时,物体的颜色也会有所偏向。再如我们用色彩塑造柠檬和苹果时(图6-14),由于受光线的影响,我们不仅要考虑它的固有色,即在明暗交界线上的色彩,还要考虑它的环境色作用于亮部、暗部、高光、反光、阴影等位置时的色彩表现。这些部位都在不同程度上受到周围环境的影响。只有结合了环境色,我们所塑造的形象才真实可信。

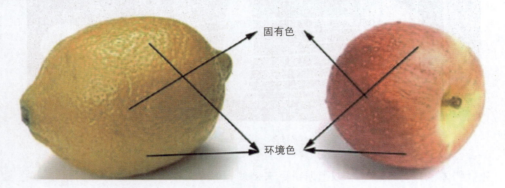

图6-14　柠檬和苹果对光的吸收和反射曲线图

3．原色、间色和复色

所谓原色,是指不能通过其他色调合而成的色彩,但是可以按照不同的比例混合出任何颜色。

所谓间色,是指由两种原色按同等比例相混合而成的颜色。

所谓复色,是指三种以上的色彩相混合而成的颜色。

目前,大家公认为原色、间色、复色有两套系统,一套是站在光学角度上讲的,即光的原色、间色和复色(图6-15);一套是站在颜料的角度上来讲的,即色彩的原色、间色和复色(图6-16)。

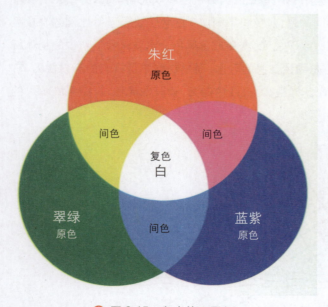

图6-15　色光的三原色

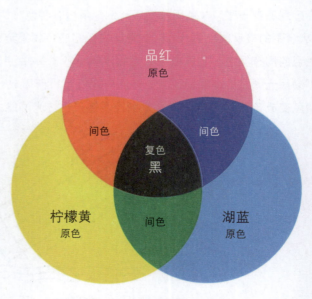

图6-16　色彩的三原色

科学证明,色光的原色有三种:分别是偏橙的红色光,即朱红光;偏紫的蓝光,即蓝紫光;还有一种是翠绿光。间色有三种,分别为黄色光、紫红光和蓝绿光。复色光就很多了,如白色光以及人工制造的日光灯、白炽灯等发出

的光都是复色光。颜色的原色也有三种,分别为品红、柠檬黄和湖蓝。间色也有三种,分别为橙色、紫色和绿色。

4. 色彩的混合

色彩混合是指两种或两种以上的色彩相混合而成的新的色彩。色彩的混合有三种类型,分别为正混合、负混合和空间混合。我们通常学习的色彩原理是以色彩混合为主的概念。

(1) 正混合。正混合又称为色光混合(图6-17)。是将两种或两种以上的色光投照在一起,产生新的色光,并且新色光的亮度为相混色光的亮度之和,即混合的色光越多,则亮度越高,因此叫作正混合。

前面讲到色光的三原色为朱红光、蓝紫光和翠绿光,它们中的任何两种色光按同等比例相加,就可得到三间色。三原色光按同等比例相加就会得到近似于白光的白色光。

朱红光 + 翠绿光 = 黄色光

朱红光 + 蓝紫光 = 紫红光

翠绿光 + 蓝紫光 = 蓝绿光

朱红光 + 翠绿光 + 蓝紫光 = 白色光

(2) 负混合。负混合又称减色混合或色彩颜料混合(图6-18),是将两种及以上的颜色混合在一起,产生新的色彩。混合后色彩的亮度较混合前有所下降,混合的色彩种类越多,则色彩越暗。

图6-16中显示了色彩三原色分别为品红、柠檬黄和湖蓝,它们中的任何两种色按同等比例相加则会得到三间色,三种颜色按同比例相加则为黑色。

品红 + 柠檬黄 = 橙色

柠檬黄 + 湖蓝 = 绿色

品红 + 柠檬黄 = 紫色

品红 + 柠檬黄 + 湖蓝 = 黑色

✤ 图6-17 色光混合　　　　　　　　　　　　　✤ 图6-18 色彩颜料混合

从这些情况可以看出,色光的三原色正好是色彩三间色,色彩三原色正好是色光三间色。而三种原色按同等比例相加,色光与色彩正好相反,为一白一黑。

值得注意的是，从理论上讲，色彩三原色可以按不同比例混合出一切色彩。但实际上，由于颜料的饱和度不够，三原色不能够混合出所需的一切色彩，得借助于纯度较高的颜色进行一定比例的调和。我们掌握颜色混合的原理和规律是为在色彩混合的运用中提供依据和方便。在动画创作中同样要遵循色彩规律，尤其在对动画创作影响较大的场景设计中遵循色彩规律更为重要。如美国动画电影《幻想曲2000》中的"命运交响曲"（图6-19）和"动物狂欢节"（图6-20）两部分，用动画形式阐释了经典音乐，色彩也美轮美奂，给观众带来美好感受。

图6-19　美国动画片《幻想曲2000》中的"命运交响曲"部分的背景色彩

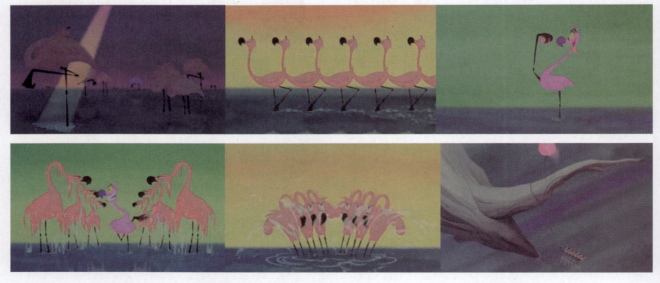

图6-20　美国动画电影《幻想曲2000》中的"动物狂欢节"部分的背景色彩

（3）空间混合。空间混合又称为视觉混合，是将分离的色彩并置在一起从而产生相互影响，在一定的空间里产生视觉上的混合效果。我们还可以从生理学角度解释这一现象：一个物体在视网膜上投影的大小，不仅取决于物体自身的大小，还取决于物体与眼睛之间的距离。当把不同的颜色并置在一起，在视网膜上的投影小到一定程度时，眼睛就很难分辨出每一种具体的色彩。而且把这两种不同的色彩在视觉中相互混合，会产生一种新的色彩。这种混合受空间和距离的影响。

空间混合与正、负混合的原理一样，只是空间混合的明度是被混合色明度的平均值，在混合后呈现出一种中灰色。但空间混合所达到的效果比用颜色直接相混的效果更加鲜艳、生动和富于层次感。例如法国后印象派代表人物之一的乔治·修拉就是应用色彩的空间混合原理作画，被称为"点彩派"（图6-21）。他应用小的纯色点并置来创造出一种新的视觉形式，给人一种新鲜的感觉。但我们必须站在一定的距离观赏才能感受到图中的景物形象。

图6-21　法国后印象派画家乔治·修拉的绘画色彩表现

5. 色彩的源泉与实践

当我们站在色彩斑斓、充满活力的作品前，站在博览会上各大展厅中展出的色彩迷人的设计作品前，我们常对这些创作者们赞叹不已。可反过头来想一想，创作这些色彩美丽的作品时，作者的灵感来自哪里？他们是如何把这些平时看似熟悉而又有些陌生的现实场景搬到作品中，并且吸引和打动每一位观者的心灵呢？

（1）色彩的源泉。色彩的源泉来自大自然（图6-22）。大自然是我们取之不尽的色彩宝库。只要我们留意观察，细心揣摩，灵感无处不在。中国古代绘画大师早已有"外师造化，中得心源"的论述。在许多优秀的绘画作品和动漫作品中，优美的色彩无不倾注了作者大量的心血，无不体现导演的智慧，给观众留下了深刻的印象。

色彩的源泉同样来自人们的日常生活，体现在衣、食、住、行当中。如果色彩设计脱离人们的日常生活，作品将失去其真实性，变得乏味。反之，色彩设计能紧跟时代的潮流，与人们的日常生活相一致，才能得到社会的承认、观众的好评。

（2）色彩理论与实践的关系。按照辩证法的思想，色彩理论与实践的关系是相辅相成的。我们在练习中应注重理论与实践并重的原则。艺术的实践证明，掌握了色彩理论并不是掌握了色彩，要想掌握色彩必须经过实践。如果只了解理论而不去实践，只能是一位空谈家，永远成不了画家和设计师。正如瑞士画家、色彩理论家伊顿所说："原则和理论，在技巧不熟练的时候是最好的东西，而在技巧熟练后，自然凭直觉判断就能解决问题。"

如果仅是实践而不去总结，只能是一位匠人，成不了真正的画家和设计师。画家和设计师既是实干家又是理论家，因此，我们要认真体会两者的相互关系，为设计打下扎实的基础。如著名画家齐白石画的《虾》（图6-23），表面上看栩栩如生，实际是用形表意，其神更佳！在动画创作中，参考齐白石画的《虾》创作的水墨动画电影《小蝌蚪找妈妈》就表现了这种意境，这种表达方式成就了中国动画片鲜明的特色以及在世界动画界里的特殊地位（图6-24）。

✝ 图 6-22　色彩的源泉

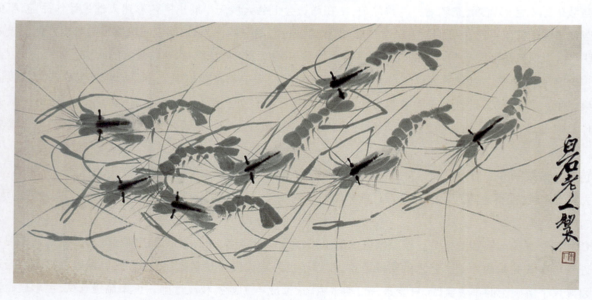

✝ 图 6-23　齐白石的作品《虾》

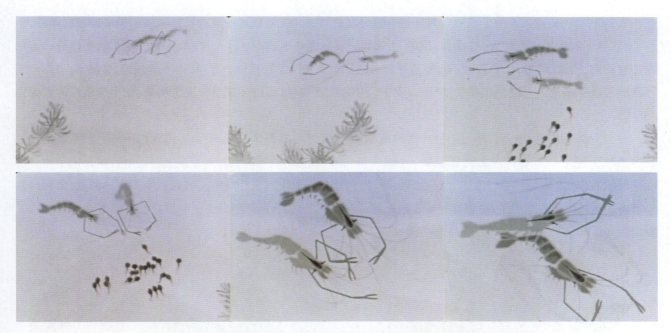

图 6-24 参考齐白石画的《虾》创作的水墨动画电影《小蝌蚪找妈妈》

6.1.2 色彩的基本属性

我们视觉感受到的一切色彩都离不开色相、明度、纯度三种属性。

1. 有彩色和无彩色

色彩可以分成有彩色和无彩色,它们共同作用,在设计中扮演着很重要的角色。无彩色是指黑、白、灰(图6-25)。从物理学角度讲,可见光谱不包含这三种色,但并不意味着这三种色就不是色彩。实际在人们心理上,这三种色完全具备色彩的性质,并且给人带来鲜明的印象。

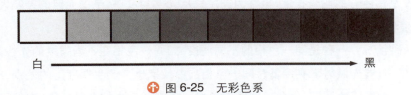

图 6-25 无彩色系

有彩色是黑、白、灰以外的所有色彩(图6-26)。在色彩中的品红、柠檬黄和湖蓝三原色为其基本色,它们之间按不同比例的量相加,会产生成千上万种色彩。而基本色与黑、白、灰相加,又可得到无穷的色彩变化。因此,有彩色是无穷的,它们与无彩色按不同的比例相混合,可得到任何一种色彩。因此,它们之间是既相互区别而又不可分割的一个整体。

2. 色彩三要素

(1)色相。色相是指色彩的相貌,即能够确切地表示某种色彩的名称,它主要与色彩的波长有关。

从物理学角度讲,色相是由波长决定的。只要波长相同,色相就相同,不能因其纯度、明度不同而误认为色相不同。只有不同波长的光刺激人的视觉才能形成不同的色感。为了区别它们,才规定了许多名称,如黄色、红色、蓝色等。

每种基本色相按照不同的色彩倾向又进一步分成色系,比如,红色系中有玫瑰红、桃红、橘红、大红、深红、朱红、紫红等;黄色系中有中黄、柠檬黄、橘黄、土黄等;绿色系中有浅绿、中绿、草绿、翠绿、橄榄绿、墨绿等;蓝色系中有湖蓝、钴蓝、群青、钛青蓝、青蓝、普蓝等。这就好像事物的发展规律一样,有一个量、质的变化,量变到一定程度就会发生质变。只要是质变了,色相就变了。还有度的变化,超过了度就会发生质变,就不是原来的那类色相了。

在色彩体系中红、橙、黄、绿、蓝、紫为六种基本色,只要红与紫首尾相接,就会形成六色相环。只表现色彩的三原色、三间色。比如在六色之间各增加一个过渡色,即橘红、橘黄、黄绿、蓝绿、蓝紫、红紫六色,就形成了十二色相环(图6-27)。如还继续过渡时,就会出现二十四色相环与四十八色相环等。其色彩变得更加微妙、柔和而富于节奏。另外值得注意的是,色相环一般都是三原色自己调出来的,色环练习是一种很好的色彩训练方法。

✝ 图6-26 有彩色系

✝ 图6-27 色相环练习

(2) 明度。明度是指色彩的明暗程度,也称为亮度。从光学角度讲,是由光波的振幅大小决定的,振幅大则明度高,振幅小则明度低。

色彩的明度有两种情况:一种是同一色相的不同明度,如同一色相在不同强度的光线照射下会发生不同的变化,强光照射下亮度高,弱光照射下亮度低。同一色相加白或黑也会产生明度上的差别,出现深浅不同的明暗层次。另一种是由于反射光线的不同,也会出现明度差异。如有彩色中的各种色彩,它们反射光线的程度不同,黄色在光谱中处于中心位置,因此最亮,视知觉度最高;紫色处于光谱的边缘,视知觉度最低,因此明度最低。绿色在光谱的中间,为中间明度,这些情形在十二色相环中或是二十四色相环中都可体现出来。

色彩的明度是任何色彩都具有的属性,它的变化最能体现物体的空间感和节奏感。色彩明度降低与提高的办法,就是加黑、加白或者与其他深色、浅色相混合,而得到明度低的色彩。只是前者色相不会改变,而后者就会有色相上的变化。比如黄色加入黑色,其明度降低,但色相不变;而黄色与蓝色相加,其明度会降低,但色相也相应地变为绿色。如美国动画电影《花木兰》(图6-28)中运用色彩明度关系营造出悲伤的气氛,给人留下深刻的印象,令人回味无穷。

(3) 纯度。纯度是指色彩的纯净程度,也称彩度和饱和度。从光学角度看,它取决于波长的单纯程度。波长越单纯,色彩的纯度越高;反之,色彩的纯度就越低。

一般情况下,光谱中的七种单色光是最纯的颜色,为极限纯度。色光中包含某种色的成分,成分越多,则纯度

越高；成分越少，则纯度越低。在有彩色中，三原色的纯度最高，因为其他颜色都是由这三种颜色相配而成。但在通常情况下，从颜料管里挤出的颜色，相对来说是最纯的色，只要给里面加入任何色彩，都会降低该色的纯度。比如在蓝色中加入白色、灰色、黑色，会提高或降低蓝色的明度，纯度也会降低。因此，在应用时要根据自己的设计目的而灵活掌握。如美国音乐动画电影《幻想曲2000》中的"火鸟组曲"（图6-29）中运用色彩纯度变化营造出生命的意义，给人留下深刻印象，很好地表现了主题。

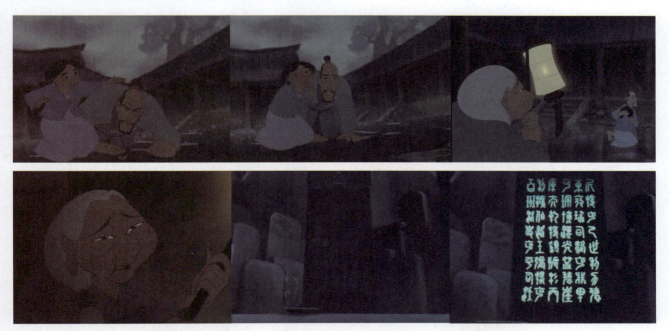

✥ 图6-28 美国动画电影《花木兰》中运用色彩明度变化营造悲伤的气氛

✥ 图6-29 美国音乐动画电影《幻想曲2000》中的"火鸟组曲"中运用色彩纯度变化营造生命的意义

(4)色相、明度、纯度三属性之间的关系。任何色彩组合都离不开色彩三属性之间的相互协调，它们之间的相互关系体现着创作者的情感，影响着观赏者的感受。一个精通色彩的大师，能巧妙地处理三属性之间的关系，随心所欲地运用色彩表达思想情感。

在同一色相中，如果加白或加黑，则会影响其明度，同时也会影响其纯度，但主要是影响明度。如果加入同明度的灰色，便会影响该色的纯度，加得越多，则纯度越低；加得越少，则纯度越高。

在不同色相中，本身就存在着明度的变化。如果给某一纯色加入其他色相，不但会影响该色的明度，而且会影响该色的纯度和色相。例如，在十二色相环或者是二十四色相环中，各色相的明度本身就存在着差别。如果在黄色中加入红色，则黄色的明度会降低，纯度也会相应降低，但色相也会变成橙色；如果在黄色中加入蓝色，则黄色明度和纯度都会降低，色相也变为绿色。因此，按照设计者的意图，灵活应用这些关系，是设计工作者应该具备的素质之一。这些色彩理论同样适用于动画创作，如在美国动画电影《狮子王》（图6-30）中对重新焕发往日荣耀环境色彩的表现，对气氛的渲染起到非常重要的作用。

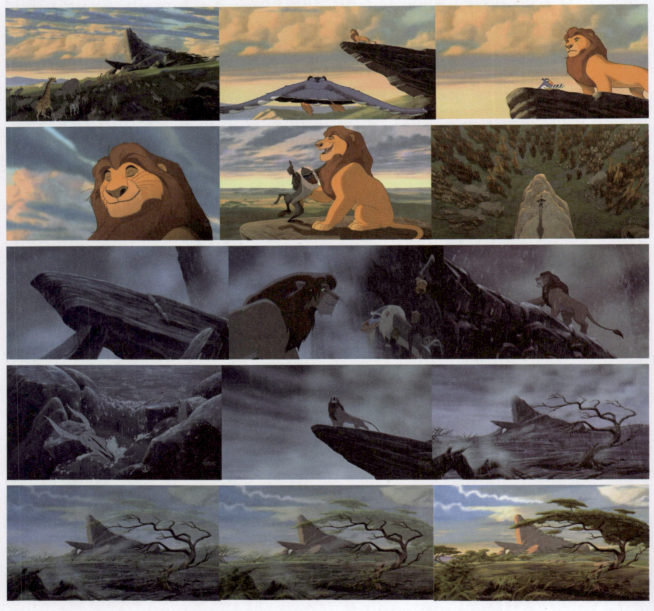

图6-30　美国动画电影《狮子王》中运用色彩变化营造的气氛

6.2 色彩的联想和心理感受

色彩与心理的关系是真实的存在,也是我们研究的课题。作为一名设计者,必须要熟练掌握色彩的心理学,灵活运用其中色彩带给我们的感受,创作出合乎时代要求,符合人们审美的优秀作品。

6.2.1 色彩在动画创作中的作用

随着科技的发展,电影经历了从无声片、黑白片到具有立体声的彩色片的过程。动画作为一门年轻的艺术,通过一个多世纪的不断完善和探究,就如同有声电影的出现是电影史上的一次革命一样,动画彩色片的诞生,也是一场革命,从此以后,观众的眼球就被牢牢地锁定在斑驳、绚丽且富有表现力的色彩上了,不仅开启了人们的心灵,调动了人们的情绪,还丰富了人们的视觉感知,使电影成了大众娱乐最重要的手段之一。

动画片作为电影的一员,同样也经历了从黑白二维到彩色立体三维的演进过程。而色彩作为动画创作中极其重要的视觉元素之一,一直以来为刻画角色情感,营造环境气氛,增强剧情和画面的真实、丰富,提高动画本身的欣赏价值,起到极其关键的作用。如美国动画电影《寻梦环游记》(图6-31)中三维的立体效果,绚丽多彩的画面效果都让观众大饱眼福且回味无穷。

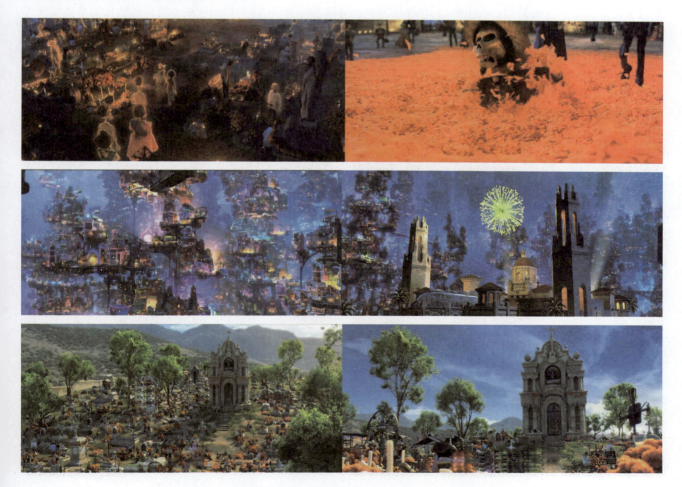

图6-31　美国动画电影《寻梦环游记》中运用色彩变化营造的气氛

6.2.2 色彩的联想

人类有比动物复杂得多的思维器官——大脑。联想功能是人类与生俱来就拥有的。在日常生活中,当我们看到某些色彩时,往往会联想起与该色彩相关的某些事物。这种由色彩刺激而使人联想到与该色有关的某些具体事物和抽象概念,就叫作色彩联想。

色彩联想是一种创造性思维能力,它受到创作者和观赏者的经验、记忆、认识等的影响。所谓"因花思美人,因雪想高山,因酒忆侠客,因乐想好友",这都是人们对过去的印象和经验的感知所引起的联想。再如,一年四季中春、夏、秋、冬的色彩(图6-32),因具体的颜色想到抽象的含义。春天是最富有朝气且欣欣向荣的季节,是最有生命力的季节,也是人们向往的季节。大自然刚刚从寒冬中苏醒,黄色、黄绿色、粉红色、淡紫色等中间色调可恰当地表现春天的气息,形成春天的主旋律。在动画创作中,应用春天色彩的景色色调,除了给观众明显的季节感受外,在表达导演创作意图和精神方面同样起到不可估量的作用。如美国动画电影《小马王》中对小马王诞生环境的表现,在色彩表达上就有明显的寓意(图6-33)。夏天是热情、浓郁、亮丽的季节,是最活泼的季节,也是人们充满活力的季节。炎热的阳光和生长旺盛的植物,交织成一幅纯度鲜艳、充满魅力的画面。红色、绿色、蓝色等纯度高的色彩交替出现,使我们很容易想到炎热的夏天。秋天是一个收获的季节,树木除了少许的蓝绿色外,大部分被染成了黄色和红色,还有落叶形成的棕褐色、咖啡色及土黄色。这些色彩的有机组合,很容易使人联想起秋天。如美国动画电影《小马王》中,讲述小马王的爱情的场景时,就是应用秋天金黄的色调作为背景来表现的(图6-34)。同时秋天也有一种凄凉的感觉,因为临近冬天,让人有一种想家的感觉。冬天似乎一切活动都停止了,寒冷的空气与单调的色彩,形成孤寂的冷色调。在创作时,为了渲染冬季寒冷的氛围,便以灰色、蓝色、灰紫为其主色调。

图6-32　春、夏、秋、冬四季场景色彩的运用

第 6 章　动画场景设计的色彩元素及运用

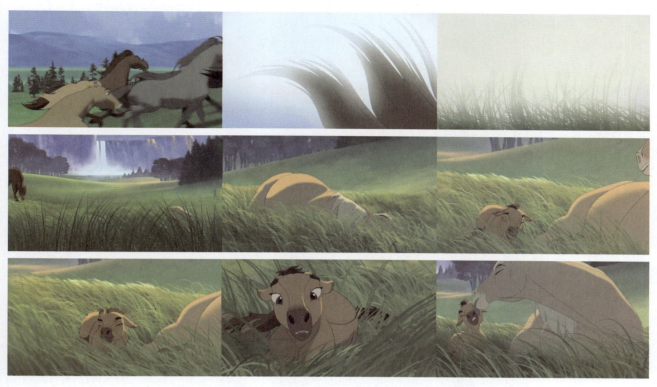

图 6-33　美国动画电影《小马王》中小马王诞生时的色彩运用

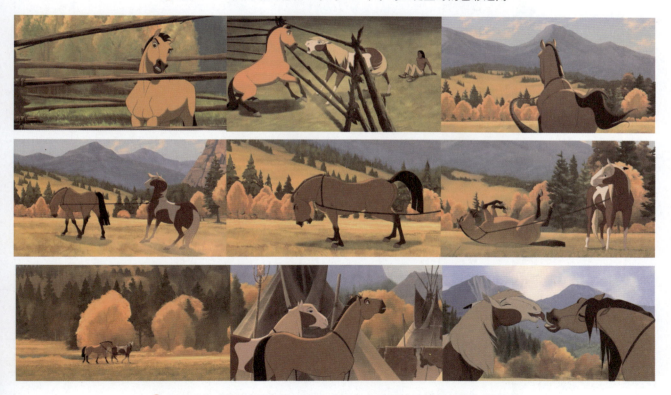

图 6-34　美国动画电影《小马王》中小马王的爱情部分的色彩表现

1. 色彩的具象、抽象联想

一般情况下，某一种令人印象深刻的色彩，常常会存在于人们的潜意识中，一有机会就浮现出来。这种联想往往以现实中实物的客观色彩为诱导，通过对色彩的回忆唤起过去的一些记忆。这种记忆由于性别、年龄、民族、

职业、文化背景、生活经历等因素的不同,而会产生一定的差异(表6-2和表6-3),但总体上仍具有很大程度的共性。比如,幼年时期,人们对色彩的联想多会从身边的动物、植物、食物、风景以及服饰等有关的具象事物中产生。而成年人则会想到与看到的色彩相联系的抽象含义,通过移情作用去欣赏色彩,从而产生情感上的共鸣。在动画创作中,运用人们对色彩的通感,充分调动色彩联想的特点以引起观众的共鸣,从而达到创作的目的。如通过中国动画艺术短片《聊天》(图6-35)中的角色造型和场景,就很容易联想到影片中表现的是哪个年代的情景,从而让同龄人产生无限的遐想,也调动了观众欣赏的兴趣。

表6-2　不同年龄、不同性别的具象联想

色彩	小学生(男)	小学生(女)	青年(男)	青年(女)
黑	炭、煤	头发、炭	夜、黑伞	黑夜、黑西服
白	雪、白纸	雪、白纸	雪、白云	雪、白裙子
灰	鼠、灰	阴暗的天空	灰色、混凝土	灰暗的天空
红	太阳、苹果	洋服、郁金香	血、红旗	血、口红
橙	橘子、柿子	橘子、胡萝卜	橘子、果汁	橘子、红砖
茶	土、树干	土、巧克力	土、皮箱	傈、靴
黄	香蕉、向日葵	菜花、蒲公英	月亮、雏鸡	柠檬、月
黄绿	青草、竹子	青草、树叶	嫩草、春天	嫩叶、内衣
绿	树叶、青山	草、草坪	树叶	青草、毛衣
青	天空、大海	天空、水	大海、秋天的天空	海、湖
紫	葡萄	桔梗	裙子	茄子、紫藤

表6-3　不同年龄、不同性别的抽象联想

色彩	小学生(男)	小学生(女)	青年(男)	青年(女)
黑	死亡、墨水	悲哀、坚强	生命、严肃	忧郁、冷淡
白	清洁、神圣	清楚、纯洁	洁白、纯真	洁白、神秘
灰	忧郁、绝望	忧郁、郁闷	荒芜、平凡	沉默、死亡
红	热情、革命	热情、危险	热烈、卑俗	热烈、幼稚
橙	焦躁、可爱	下流、温情	甜美、明朗	欢喜、华美
茶	幽雅、古朴	幽雅、沉静	幽雅、坚实	古朴、耿直
黄	明快、活泼	明快、希望	光明、明快	光明、明朗
黄绿	青春、和平	青春、新鲜	新鲜、跳动	新鲜、希望
绿	永恒、新鲜	和平、理想	深远、和平	希望、公平
青	无限、理想	永恒、理智	冷淡、薄情	平静、悠久
紫	高贵、古朴	优雅、高贵	古朴、优美	高贵、消极

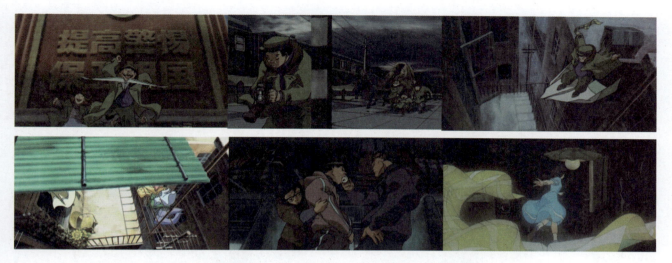

图 6-35 中国动画艺术短片《聊天》中的色彩表现

2. 色彩的味觉和嗅觉联想

味觉、嗅觉转化成色彩要通过"联想"这座桥梁才能实现。味觉和嗅觉是人的感官功能,与色彩似乎没有太大的联系,但在日常生活中,色彩往往能起到刺激这些感官的作用,或增加食欲,或让人感到酸涩,这些都是因为人们长期的生活经验而形成的条件反射的结果。下面就从味觉和嗅觉两方面加以阐述。

(1)色彩的味觉。味觉也和视觉一样,都是人们通过各种味道刺激味觉神经而传到大脑,是大脑神经做出反应的结果,它主要反映在饮食文化中。在饮食文化中,色彩起着非常重要的作用(图 6-36)。它可使人增进食欲,也可使人大倒胃口。比如,瑞士色彩学家约翰斯·伊顿在《色彩艺术》中有这样生动的描述:"一位实业家准备举行午宴,招待一些男女贵宾。厨房里飘出的阵阵香味在迎接着陆续到来的客人们。大家热切地期待着这顿午餐。当快乐的宾客围着摆满美味佳肴的餐桌就座之后,主人便以红色灯照亮了整个餐厅,肉看上去颜色鲜嫩,使客人食欲大增,而当菠菜变成了黑色,马铃薯变成红色时,客人们惊讶不已。接着整个餐厅又被蓝光照亮,烤肉显得腐烂,马铃薯像发了霉,宾客们个个倒了胃口。最后又开了黄色灯,把红葡萄酒照射成了蓖麻油色,把来宾的脸色都变成了暗灰色,几个比较娇弱的贵妇人急忙站起来离开了房间,没有人再想吃东西了。主人笑着又打开了白光灯,餐厅中人们的兴致很快就恢复了。"这个试验表明,色彩对食品的作用直接影响人们的食欲。再如在动画创作中,表现饮食的画面时同样需要色彩的贴切表现,才能达到预想的目的。日本动画电影《千与千寻》中千寻的父母在吃食物时的场景,动画师对食物的色彩表现就非常到位,很好地表现了食物的诱惑作用(图 6-37)。

图 6-36 色彩的味觉感受

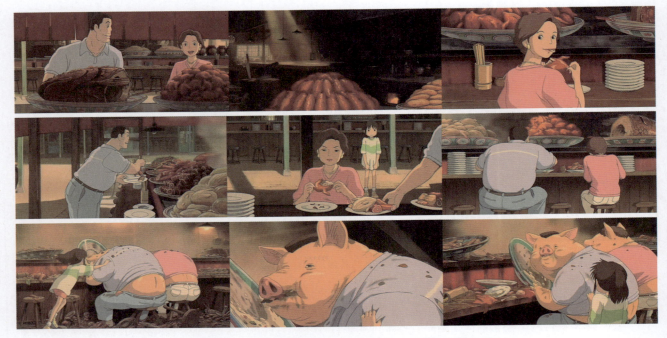

图 6-37　日本动画电影《千与千寻》中的食物色彩表现

（2）色彩的嗅觉。嗅觉也和味觉一样，是通过气味进行色彩联想。这种联想也是人们长期经验的积累和生活的感受。如果是喝过咖啡的人，一闻到咖啡味，就会有一种苦涩感。当闻到茉莉花香就会联想到白色；当闻到香蕉与柠檬的味道就会想到黄色，闻到酸味就会想到醋，闻到牛奶的味道就会想到乳白色等。这些通过嗅觉而想到的色彩也是一种条件反射。实验心理学告诉我们：波长较长的红、橙、黄等暖色使人想到香甜的味道，波长较短的蓝色、蓝紫色等冷色会让人想到腐败的臭味等。了解了这些规律，我们就能随心所欲地运用色彩了。如中国动画电影《大闹天宫》中"玉皇大帝尝花酒"的镜头中，场景用色鲜艳，让人看了不禁垂涎欲滴，仅是观看就会产生嗅觉的联想（图 6-38）。

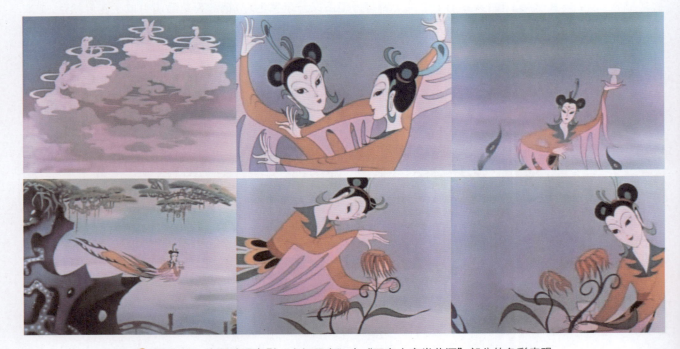

图 6-38　中国动画电影《大闹天宫》中"玉皇大帝尝花酒"部分的色彩表现

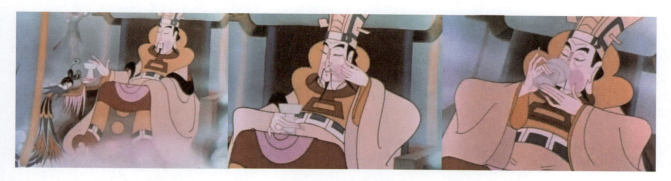

图 6-38（续）

（3）色彩与形状联想。我们有时用"形形色色"来表现各种不同的人。这说明形与色在色彩构成中是同时出现的，它们相辅相成，构成了完整的形象。不同的形能使色彩产生或坚硬或柔和的感觉，在人们的心理上也会产生不同的感受。据约翰内斯·伊顿提出的色与形的关联理论可知：当某一形状具有和某一色彩相同的心理作用时，它便是这一色彩的最佳基本形。他认为红色有重量感、稳定感和不透明感，与正方形的稳定、庄重感相对应；黄色有明亮、刺激和轻量感，与正三角形的尖锐、冲动、积极、敏感相统一；而蓝色有宇宙、空气、水、轻快、流动、专注的感觉，与圆形的流动性相吻合。而在三间色中，橙色有安稳、敦厚、不透明感，与正方形和三角形折中的梯形相对应；绿色有冷静、自然、清凉、希望感，与三角形和圆形折中的扇形相一致；紫色给人一种柔和、虚无、变幻的感觉，与圆形和正方形折中的椭圆形相一致（图6-39）。因此，了解图形与色彩的关系在设计中是非常有意义的。

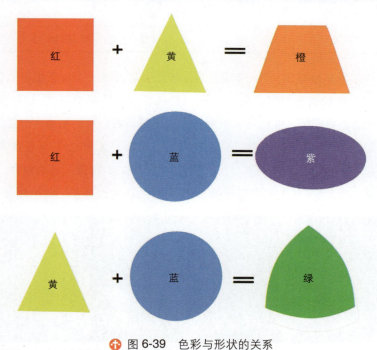

图 6-39　色彩与形状的关系

3．色彩与音乐联想

美国迪士尼公司创作的音乐动画作品《幻想曲》中美丽的画面、色彩和美妙的音乐完美结合，给我们一种视听全新的感受，我们能想到什么呢？音乐是通过听觉来感受的，而画面是用视觉来感受的，而动画这种形式能够把这两种感受完美地结合起来，给人一种新的视听感受。在画面构成中，色彩是表达作者情感的重要因素之一，而音乐是烘托气氛的重要手段。在创作时，应该把色彩与音乐紧密地联系在一起。在进行美术创作时经常要用到音乐术语，比如用节奏与韵律来描写作品的流畅和抑扬顿挫。这种视觉和听觉反应到大脑中所引起的联想是

异曲同工的,都能引起人的心理反应。英国心理学家贡布里希在他的《秩序感》一书中写道:"形状与色彩的结合也许可以互相替换,接连不断,以取得像音乐那样让人动情及促人思考的轻松愉快的效果。如果说真的存在和谐的色彩,那它们的结合形式比别的色彩更能取悦于人;如果说在我们眼前缓慢经过的单调沉闷的图块让我们产生悲哀、忧伤情感,而色彩轻松、形式纤巧的窗花格则以其快活、愉悦的格调使我们欢欣鼓舞,那么只要把这些正在消失的印象巧妙地汇总起来,我们的身心便能获得比物体作用于视觉器官所产生的直接印象更大的快感……"这说明音乐对色彩的作用非常大。当色彩的情绪加上声音的配合,它能像魔鬼一样主宰情感,使我们陶醉。

一般认为,音乐中的音节与色彩的关系如表 6-4 所示。

表 6-4 音乐中的音节与色彩的关系

色 彩	音 节	含 义
红	1(Do)	热情、高亢、强烈、浑厚
橙	2(Re)	温和、浑厚、安定
黄	3(Me)	明快、活跃、积极、尖锐、高亢
灰	4(Fa)	低沉、浑厚、苦涩、温和
绿	5(So)	消闲、空旷、生机勃勃、适中、不刺激、不低沉
蓝	6(La)	忧郁、清冷、寂寞
紫	7(Xi)	虚幻、梦想、迷离、猜疑、轻飘、虚无

抽象画派绘画大师康定斯基也指出:"一个特定的音响能引起人对一个与之相应的色彩的联想。如明亮的黄色像刺耳的喇叭;淡蓝色类似长笛般的声音;深蓝色像低音的大提琴的声音,也与宽厚低沉的双重贝斯声相似;绿色接近小提琴纤弱的中间音;红色给人以强有力的击鼓印象;紫色相当于一组木管乐器发出的低沉音调……"又如希腊诗人西摩尼得斯在《艺术特征论》中提出:"绘画是无声的诗,音乐是有声的画。"非常巧妙地把音乐与绘画联系在一起,两者相互作用,感染人们的心灵世界。如美国音乐动画电影《幻想曲》(图 6-40 和图 6-41)中对音乐的画面表现,尤其在色彩方面出神入化地运用,让观众看了心花怒放。

图 6-40 美国音乐动画电影《幻想曲》中的色彩联想(1)

第 6 章 动画场景设计的色彩元素及运用

图 6-40（续）

图 6-41 美国音乐动画电影《幻想曲》中的色彩联想（2）

图 6-41（续）

6.2.3 色彩的情感

　　色彩本身是一种物理现象，并没有情感。但是由于人的大脑作用加上人们长期生活所积累的经验，就会对色彩产生微妙的情感印象，形成心理效应。这种效应可发生在不同的层面上，如果是色光对人的生理刺激产生直接的影响，那就是单纯性心理效应。比如，当人们看到红色时，就不由得心跳加快，血压升高，产生情绪上的兴奋、激动甚至冲动；而看到蓝色时，就会变得冷静，使情绪变得稳定。如果是人们通过经验产生联想，从而得到更深层次的效应，导致更为深刻的心理活动，那就是间接性心理效应。它的情感产生涉及人的信仰、观念、民族、地域等诸多方面，这就形成了一个极为复杂的心理活动的过程。比如，同样看到一个红色，由于人与人的感知力不相同，生活经历、信仰、习惯、地域、文化背景各不相同，就会对红色产生不同的感受。因此，色彩对人情感的影响是必然的，也是微妙的，应在设计中合理、巧妙地加以应用。如美国动画电影《狮子王》（图 6-42）最后决斗的场面，就使用红色背景表现血腥和恐怖的气氛，给观众留下深刻的印象。

1. 色彩的冷暖感

　　冷和暖是人们的一种知觉。色彩本身并没有温度，但为什么会有这种感觉呢？这是由于人自身的经历所产生的联想。根据长期的经验，觉得"红色""橙色"有温暖的感觉，我们称之为暖色；觉得"蓝色""绿色""紫色"

第 6 章　动画场景设计的色彩元素及运用

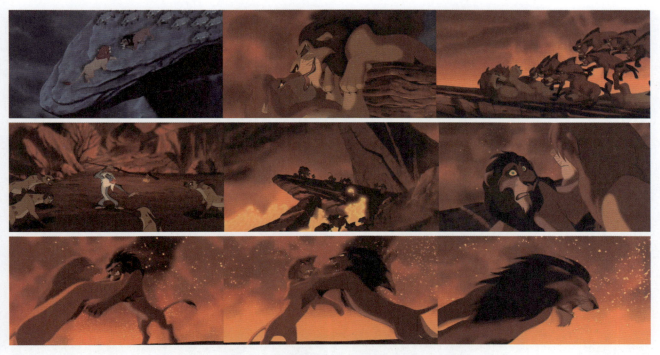

图 6-42　美国动画电影《狮子王》中表现的色彩情感

有寒冷的感觉,我们称之为冷色。美国心理学家阿恩海姆在他的《艺术与视知觉》中谈道:"白纸上的红色与蓝色,只是红色相与蓝色相,如果与冷、暖相联系,红色看上去暖些,蓝色看上去冷些。然而,当基本色相稍微偏离的时候,色性就会变化。"如绿色是中性色,当偏蓝时,就成了冷绿;偏黄时,就成了暖色。无彩色系中,白色的冷色,灰色为中性色,黑色为暖色。红色系中,朱红、大红、橘红为暖色;玫瑰红、桃红、品红、紫红为冷色。黄色系中,中黄、橘黄、土黄为暖色;柠檬黄、浅黄、淡黄为冷色。绿色系中,翠绿、浅绿、蓝绿为冷色;中绿、墨绿、橄榄绿、黄绿为暖色。蓝色系中,蓝紫、钴蓝、群青偏暖;湖蓝、普蓝、钛青蓝偏冷。由此可见,冷与暖是相对而言的。孤立地给每一个色彩下一个冷或暖的定义是不确切的,这要看周围的环境变化是处于什么样的关系中。在动画创作中,导演运用色彩的冷、暖色调来灵活表现剧本和意图,是非常重要的。如中国动画电影《大圣归来》(图 6-43)中表现大圣晚上思考的表情时用到蓝色的冷色调,既交代了时间,又表现了情境。再如中国动画电影《大鱼海棠》(图 6-44)中描绘掌管"灵魂"的神的环境,使用的是红色的暖色调,但属于冷色系的腥红色,便会透出一股邪气,给观众一种怪诞的感觉。

图 6-43　中国动画电影《大圣归来》中的冷色调的色彩表现

图 6-44 中国动画电影《大鱼海棠》中的暖色调的色彩表现

2．色彩的兴奋与沉静感

兴奋与沉静也是人的情感，我们用色彩去体现，也是人们长期生活的经验积累。一般认为，波长较长的红色、橙色、黄色给人以兴奋的感觉，故称为兴奋色。波长较短的蓝色、蓝绿等纯色给人以沉静感，故称为沉静色。但这些色彩与纯度对情绪的影响很大，纯度降低则有沉静感，纯度提高则有兴奋感。此外，明度高的色彩有兴奋感，明度低的色彩有沉静感。值得注意的是，我们在设计时应该合理地利用灰色调，因为灰色及纯度低的色能给人以舒适感，可以获得文雅、沉着、深沉和安静的感觉。如美国动画电影《狮子王》（图 6-45）中表现辛巴和娜娜久别重逢的兴奋表情时，除了角色的表演外，色彩的选择也起到了渲染的作用，让观众看了不由得与角色一起激动。再如德国动画艺术短片《平衡》（图 6-46）中的冷色调处理，再结合冷静的哲学思考，给观众留下沉静之感。

图 6-45 美国动画电影《狮子王》中的暖色调表现的兴奋感

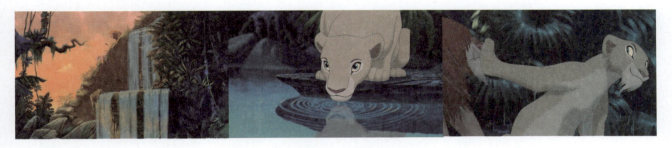

图 6-45（续）

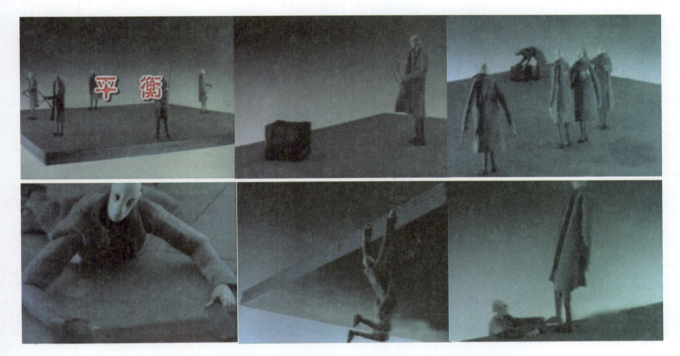

图 6-46 德国动画艺术短片《平衡》中的冷色调表现的沉静感

3．色彩的轻重感

色彩对人情感的作用是微妙的，一旦形成"通感"就很难轻易改变。这种轻重也是一种感受，用色彩去表现，说明在这方面还是有一定影响的。从心理学的角度讲，白色和色相浅的色彩让人感到轻，使人想到棉花、雾气，有一种轻飘飘的柔美感；黑色和深色的色相则给人沉重的感觉，会让人想到煤炭、黑夜、金属和沉重的物体。从明度上讲，明度高的色彩都具有轻快感，明度低的色彩会有沉稳感。加白调和改变其纯度可导致色感变轻，加黑改变其纯度则变重。如美国动画电影《小马王》（图 6-47）中表现火车掉下山坡的重量感，除了火车的运动表演节奏外，色彩的作用非常大，让观众看得惊心动魄。再如德国动画艺术短片《安娜和贝拉》（图 6-48）中表现灵魂出窍的轻飘感，运用冷色调的处理，表现出动画片的主题，给观众留下很深的印象。

4．色彩的华丽与朴素感

色彩中也有让人们感到辉煌的华丽色和让人感到雅致的朴素色，这种华丽和朴素的色彩也是人们长期生活经验的积累。尤其是在我国的封建社会，黄色被认为是皇亲贵族的专用色，不让老百姓使用；而蓝色这种明度较低的冷色却成了平民百姓的专用色彩。在这种思想的影响中，逐步形成了大家的通感。从色彩角度上讲，在色彩三属性中对华丽与朴素影响最大的是色相，红、橙、黄等鲜艳而明亮的色彩具有明快、辉煌、华丽的感觉，对人的

感官刺激很强；而蓝色、蓝紫等冷色具有沉着、朴实、稳重的感觉，相对感觉朴素低调。但从纯度上讲，饱和的钴蓝、宝石蓝、孔雀蓝也会显得很华丽，而低纯度的浊色却显得很朴素。从明度上讲，亮丽的色彩显得活泼、强烈、刺激，富有华丽感；而暗深色的色彩显得含蓄、厚重、深沉，具有朴素感。从色彩对比上来讲，互补色、对比色这种强对比色显得华丽，而对比弱的色彩具有朴素、高雅之感。金碧辉煌、富丽堂皇无论是我国还是外国都是富贵的象征，但由于各国的生活地域、文化背景不同，人们也会有不同的感受，在应用色彩进行设计时要考虑到这些变化因素。如美国动画电影《美女与野兽》（图6-49）中的皇宫富丽堂皇的场景表现，展示出十分夺目的华丽感，色彩的渲染功不可没。再如中国动画艺术短片《卖猪》（图6-50）中为了表现山村景象的朴实感，运用了冷色调的处理，表现出山村清晨的气氛，在安静和忙碌的场景映衬下表现出动画片的主题。

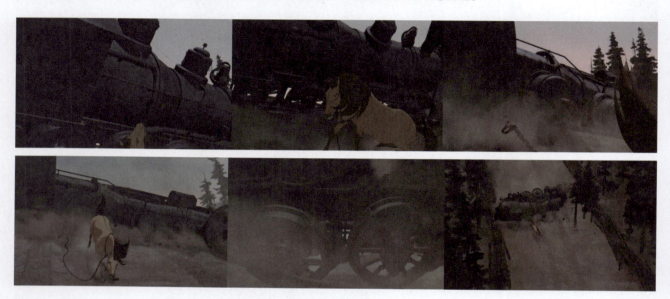

图 6-47　美国动画电影《小马王》中表现火车的重量感

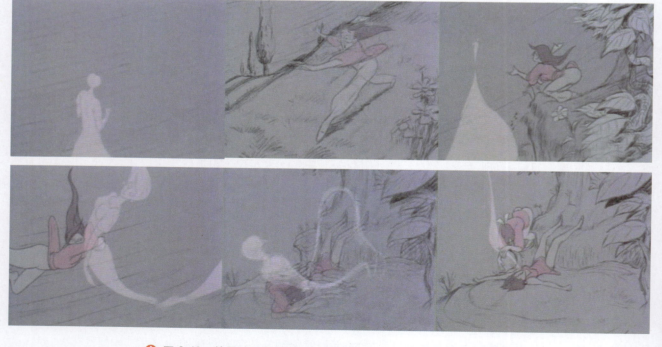

图 6-48　德国动画艺术短片《安娜和贝拉》中用冷色调表现轻飘感

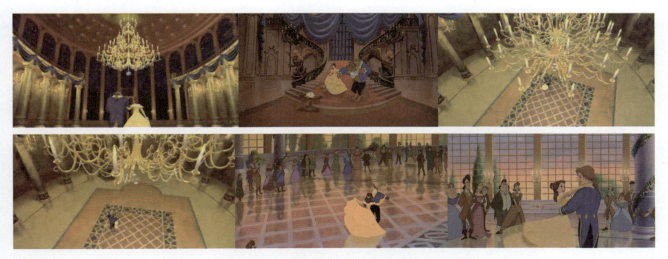

图 6-49 美国动画电影《美女与野兽》中表现的华丽感

图 6-50 中国动画艺术短片《卖猪》中表现的朴实感

5. 色彩的积极与消极感

色彩的积极与消极的心理感受，与色彩三要素中纯度的关系较大。一般认为，色彩的饱和度高，就会有一种兴奋、积极的感受；而饱和度低的浊色、灰色有一种消极的感受。对这种感觉影响较大的是色相与明度，在色相中，波长较长的红、橙、黄等暖色给人积极的感受，而波长较短的蓝色、篮绿、篮紫等冷色给人消极的感受。在明度中，明度高的色彩有一种积极感，而明度低的暗色有一种消极感。当然根据人们不同的爱好和习惯，也会有所变化，这属于正常现象。但有一点值得注意，无论是有什么习惯的人，在其设计作品中使画面中的各种构成因素相互作

用,表现出某种感受是非常重要的,否则就不能被观众所接受。如美国动画电影《狮子王》(图 6-51)中表现木法沙治理下的王国时,展示出一派积极向上的朝气,运用了明亮而绚丽的色彩。而刀疤篡权后治理的王国却呈现出一派消极的景象(图 6-52),色彩暗淡,毫无朝气。这些色彩的运用形成鲜明的对比,深化了动画片的主题。

图 6-51　美国动画电影《狮子王》中积极色的表现

图 6-52　美国动画电影《狮子王》中消极色的表现

6．色彩的软硬感

色彩的软硬感也是一种心理感受。从物理学角度讲,它与色彩的明度和纯度有很大关系,明度高而纯度低的色具有柔软感,如粉红色调、淡紫色调等;而明度低纯度高的色彩一般具有坚硬感,如蓝色调、蓝紫色调、紫红色调等。但是,这种坚硬或柔软的色彩感觉往往要与相应的直线、曲线的形相一致,才能体现出更强烈的感受。

在无彩色系中,白色与黑色的组合具有坚硬感,灰色具有柔软感。而不同层次又具有不同层次的软硬感。一般软色的感觉轻,具有甜蜜的感觉;硬色的感觉重,具有粗犷的感觉。我们在设计中应灵活地加以利用。

在动画创作中,要考虑到背景与角色的色彩搭配。突出角色的地位,如果背景色调用浅色调来烘托时,那么针对角色的用色设计就要重些;当背景色调用深色调来烘托时,角色的用色设计就要轻些;这些色彩的搭配可以用来加强动画场景整体的气氛和视觉效果,同时还要考虑让观众得到心情愉悦的视觉享受。如中国动画艺术短片《福娃》(图 6-53)中晶晶的出场就是采用"柔"的方法,展示出一派柔和、温软、积极向上的朝气,色彩对

比柔软而明亮，体现了中国包容与接纳的大国胸怀。再如中国动画艺术短片《三个忠告》中（图6-54）运用版画的形式，用笔锋利，表现了一种较坚定的力量，色彩单纯且有力量，对比强烈。

图 6-53　中国动画艺术短片《福娃》中柔和色的表现

图 6-54　中国动画艺术短片《三个忠告》中坚硬色的表现

7. 色彩的强弱感

　　色彩的强弱与色彩的易见度有很大关系。色彩强弱感往往与对比度结合起来，对比度强且易见度高的色彩就会有强烈的感觉，色彩的视知觉感就越强；对比度弱且易见度低的色彩有后退感，色彩的视知觉感就弱。在平面设计中，对比强烈的色彩具有强调的效果，表现主体的时候，对比强的色彩一般是比较坚定的、张扬的；表现客体的时候，对比弱的色彩一般是比较含蓄的、不显露的。但是也不能一概而论，设计者的个性也是一种决定性因

素，往往对色彩的处理会有一定的特点、一定的偏向。如南斯拉夫动画艺术短片《代用品》（图 6-55）中运用几何造型和散点构图的手法，表现出一种较强的对比，色彩单纯而有力，气氛轻松而幽默。再如日本动画艺术短片《回忆积木小屋》（图 6-56）中每一层的"回忆"场景都采用怀旧的黄色调，可以勾起人们对往日美好温馨时刻的怀念，色彩对比柔和且怀旧，让观众看后，在享受温暖的同时，不免有一份伤感。

✿ 图 6-55　南斯拉夫动画艺术短片《代用品》中的强对比表现

✿ 图 6-56　日本动画艺术短片《回忆积木小屋》中回忆片段的弱对比表现

8．色彩的活泼与忧郁感

活泼与忧郁也是一种情感，在日常生活中会经常遇到。比如，在充满明亮阳光的房间里会有一种轻松活泼的气氛，而在光线较暗的房间里会有一种忧郁的气氛。在动画设计中也要精心安排并强化这样的情感。从色彩学角度去分析，它与色彩的三属性有关，通常情况下，波长较长的红、橙、黄等暖色具有活泼的感觉；波长较短的蓝、蓝绿、蓝紫等冷色具有忧郁的感觉。在无彩色系中，白色与其他纯色组合具有活泼感；黑色与其他纯色组合具有

忧郁感；灰色是中性的。了解了这些特性，在设计中能起到一定的指导作用。但是，这些色彩特征要与适当的环境、气氛结合起来。我们知道，在好的平面设计作品中，色彩只是一种重要的因素，但其他因素也同样不能忽视，如设计理念和表现技巧等因素。因此，我们的设计是综合的，对每一个细节都不能忽视。如动画艺术短片《木摇椅》（图 6-57）中欢快的场面，用一种较强的色彩对比、较快的节奏变化使气氛轻松活泼。再如美国动画电影《花木兰》（图 6-58）中，木兰做出替父从军的决定时忧郁的表情，色调灰暗，色彩对比含糊，让观众看了会滋生一种同情、伤感的情绪。

↑ 图 6-57　动画艺术短片《木摇椅》中活泼色彩的表现

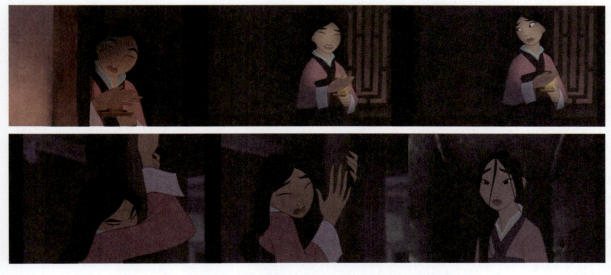

↑ 图 6-58　美国动画电影《花木兰》中忧郁色彩的表现

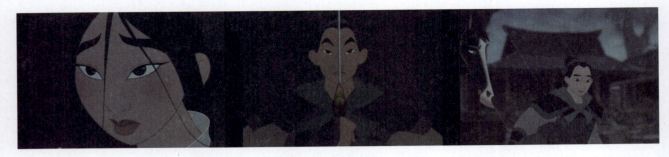

图 6-58（续）

6.2.4 色彩的地区、时代及性格特征

色彩的含义是人们赋予的，它本身并没有什么特定的含义，只是一种物理现象。其情感、性格都是人们对生活经验的积累。动画色彩也一样，只是受到动画语言的影响而形成的符合动画表现特点的一些特定色彩含义。无论是有彩色还是无彩色都有自己的性格特征，以及有区域和时代的特性，它与明度、纯度共同作用并有机地组合在一起，表达一定的思想内涵。至于色彩的象征含义也是人们长期生活的感受，在实践中总结而形成的一种观念和一种共识。我们了解了这些特征，就是要用来表现自己的主观愿望，通过色彩语言传达情感。

下面介绍几种主要色相的性格特征和象征意义（表6-5）。

表6-5 几种主要色相的性格特征和象征意义

色彩		性格特征	象征含义
红色	纯色	温暖、刚烈、兴奋、激动、紧张、冲动	是血与火的色彩，热情、喜庆、活泼、奔放、革命、爱国精神、恐怖、动乱、嫉妒、暴虐、恶魔，粉红色象征健康
	加黄	热力、不安、躁动	
	加蓝	文雅、柔和	
	加白	温柔、含蓄、羞涩、娇嫩	
	加黑	沉稳、厚重、朴实	
橙色	纯色	光明、温和、热情、豁达，充满生命力和扩张力	丰满、收获、健康、甜美、明朗、快乐、华丽、辉煌、力量、成熟、芳香、自信
	加红	健康、丰满	
	加黄	甜美、亮丽、芳香	
	加白	细心、暖和、轻巧、慈祥	
	加黑	暗淡、古色古香、老朽、悲观	
黄色	纯色	敏锐、高傲、冷漠、扩张，有不安定感	智慧、财富、权力、高贵、希望、光明、权威、思念、期待、低贱、色情、淫秽、卑劣、可耻
	加蓝	鲜嫩、平和、湿润	
	加红	有分寸感、热情、温暖	
	加白	柔和、含蓄、易于接近	
	加黑	有橄榄绿的印象，随和、成熟	
绿色	纯色	平和、安稳、柔顺、恬静、满足、生命、优美	和平、生命、宁静、庄重、安全、健康、新鲜、大气、成长、春天、青春、环保
	加黄	活泼、友善，有幼稚感	
	加蓝	严肃、深沉，有思虑感	
	加白	洁净、清爽、鲜嫩	
	加黑	庄重、老练、成熟	

续表

色彩		性格特征	象征含义
蓝色	纯色	朴实、内向、冷静	博大、宽广、理智、朴素、清高、永恒、稳重、冷静、科技、绝望、智慧
	加红	高贵、神秘	
	加黄	深沉、凉爽	
	加白	高雅、轻柔、清淡	
	加黑	沉重、孤僻、悲观	
紫色	纯色	沉闷、神秘、高贵、庄严、孤独、消极	优雅、高贵、华丽、哀愁、梦幻、疲惫、忧郁、愚昧、神秘
	加红	压抑、威胁	
	加蓝	孤独、消极	
	加白	优雅、娇气、有女性化的魅力	
	加黑	沉闷、伤感、恐怖	
黑色		厚重、沉闷、严肃、沉默	死亡、永久、庄重、坚实
白色		朴素、纯洁、快乐、神秘	纯洁、神圣、高尚、光明
灰色		中庸、暧昧、柔和、被动、消极、消沉	朴素、稳重、谦逊、平和

1. 不同地区人们对色彩的偏好

由于不同地区的文化和生活习惯不同,从而形成不一致甚至截然不同的色彩感觉和偏好。可以查阅相关资料了解不同国家和地区对色彩的喜好和禁忌,作为以后动画创作时的参考。

2. 不同历史时期人们对色彩的崇尚

不同历史时期,人们对色彩的崇尚也不同,除了不同地域、国家的人们对色彩的审美取向有不同之处,在不同的历史阶段和时期,人们对色彩的崇尚也有较大差别。以中国为例,在秦代,人们认为黑色是最为高贵的色彩,秦人以穿着黑色为美。而在其后的汉代,人们又十分尊崇红色和黑色,故这两种色多见于流传至今的漆器用色之中(图 6-59)和马王堆出土的汉代服饰的用色中(图 6-60)。而在以后的隋、唐时期,由于与周边各国的交往逐渐增加,特别是与西域各国的贸易往来,使得当时的宫廷与百姓在生活方面对色彩的应用与喜好,从过去的较为单一而变得丰富起来,在这个时期出现了黄色、大红色、石青色、石绿色等色彩,唐三彩(图 6-61)就是典型的例子。在宋、明时期,随着当时以中原文化为主的汉族政权的衰落,人们对色彩的喜好和应用趋于简化、单纯,比如当时流行的青花瓷就是以蓝色为主色调(图 6-62)。

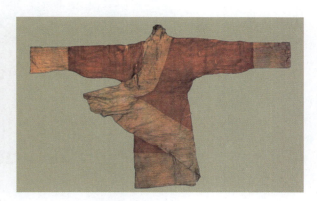

图 6-59　汉代的漆器　　　　　　　　　　图 6-60　马王堆出土的服饰

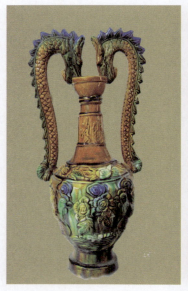 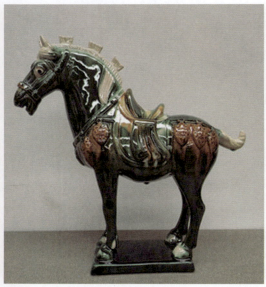

◆ 图 6-61　唐代的唐三彩瓷　　　　　　　　　　　　　◆ 图 6-62　明代的青花瓷

　　对色彩的崇尚在不同历史时期是随着人们审美意识的不断改变而改变的，尽管这并非是从事动画生产与学习中所要研究的主要方向，但对于掌握和认识色彩的多样性与时间性具有一定的指导作用。作为影视艺术的动画片，特别是那些具有特定历史时期和特定历史要求的动画片，往往在设计和绘制中都需要创作者具有一定的历史知识与探索历史的意识，要求有一定的严谨性和科学性，只有这样，在创作时才能保证符合史实，也才能正确地运用色彩手段丰富画面和强化主题。如中国动画短片《南郭先生》（图6-63）中表现的是春秋时期的故事，只有遵循当时的历史背景和色彩习惯，画面才不会穿帮。

◆ 图 6-63　中国动画短片《南郭先生》中春秋时期的时代特征

6.3 动画场景色彩特征

有色彩就有对比与调和。在动画创作时,只要我们用对比的眼光看待世界,就会发现世界上的色彩是千差万别、丰富多彩的;用调和的眼光去协调,就会把对比的色彩与大众的审美协调起来,达到和谐统一。动画场景是动画创作的重要因素,因此,只有真正掌握运用色彩对比和调和的规律,才可以在动画创作中灵活应用,达到创作的目的。

6.3.1 动画色彩在运动中体现出和谐

我们知道,对比与调和相辅相成、缺一不可。对比是有规律、有原则的,而调和很难在原则上做出定论,因为调和的要求往往与视觉的满足和心理需求分不开,而观赏者的心理需求是复杂的,因人而异,因此,调和是相对的。动画色彩调和也是如此,只能寻找共同因素使对比强烈的画面达到运动中的平衡,才能满足视觉的感受,从而达到心理上的审美平衡。

从美学意义上讲,美的事物总是和谐、统一的,这种和谐与统一是构成世界一切美的事物的根本法则之一,在统一与变化中求得和谐是任何对比、差别、矛盾的最后归宿。但动画创作不同于静止的画面,有其独有的特征,要在特定剧本和导演意图的控制下进行动态的平衡,尤其在色彩的运用上。如日本动画电影《魔女宅急便》(图 6-64)中的 180°的摇镜头,使角色路过的周围环境尽收眼底,在体现角色和背景透视关系的同时,使画面具有强烈的冲击效果,让观众记忆深刻。

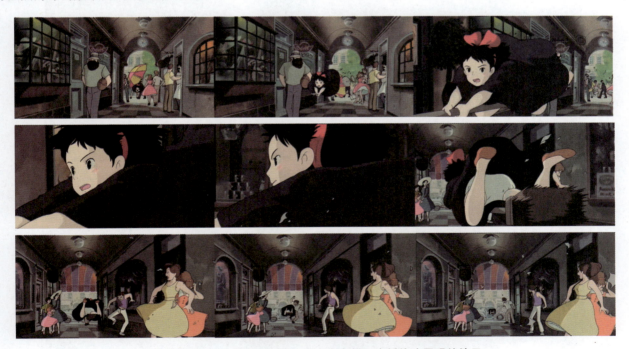

🔸 图 6-64 日本动画电影《魔女宅急便》中摇镜头展现的效果

6.3.2 具有假定性的特征

动画电影的色彩应用可以说是相当自由的,因为动画电影是采用逐格拍摄的手法或用计算机生成影像,并将

这些画面或影像连续放映。动画电影的色彩实际上是由创作人员主观设计出来的,因而具有一定的假定性特征和非自然性的艺术化色彩,具有更加接近于绘画特征的表现手法。如中国动画电影《大闹天宫》(图6-65)中孙悟空和二郎神斗法的变化,体现了动画特有的艺术魅力。

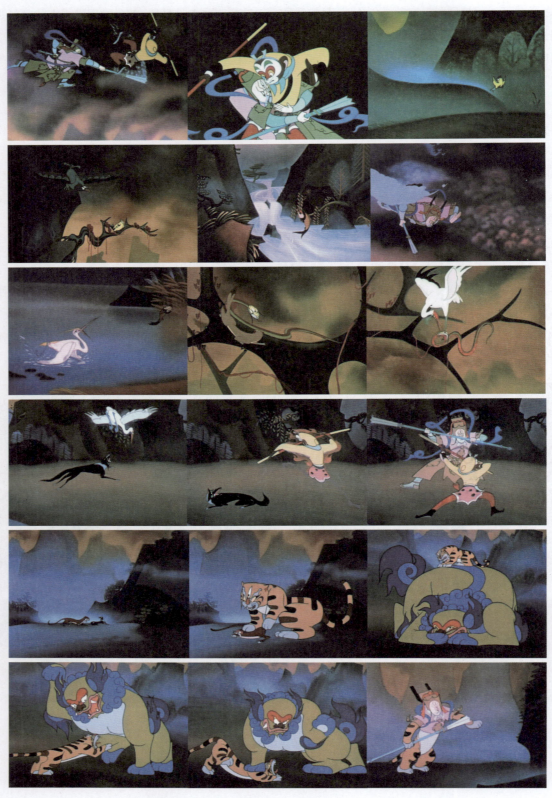

图 6-65　中国动画电影《大闹天宫》中斗法的镜头效果

6.3.3 要符合剧情和导演的要求

设计者要依据剧本确定风格是写实的还是写意的,是否具有特定地区和时间的提示等具体详尽的要求。如场景设定是热带的还是寒带的,如果是热带,要确定是在热带雨林地区还是沙漠地区,因为雨林的环境特征决定了各种植物十分茂盛,色彩特征趋于蓝绿色和各种点缀其中的小色块;而沙漠的环境则是大面积的黄红色调。因此,动画创作要把握好影片的风格、地域等特征。如美国动画电影《埃及王子》(图6-66)所反映的是埃及的沙漠地带,画面会出现黄红色调的沙漠色彩,以体现当地的风貌特征。再如美国动画电影《人猿泰山》(图6-67)中体现的是热带雨林气候,各种植被茂盛,其色调以蓝绿色和绿色居多,场景中交代的信息使观众感到真实、舒服。

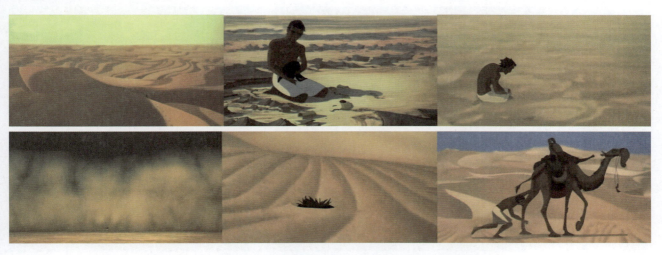

图6-66 美国动画电影《埃及王子》中沙漠的色彩效果

图6-67 美国动画电影《人猿泰山》中森林的色彩效果

6.3.4 要衬托、突出主要角色

在一部动画片中,角色是表现剧情的主角,场景只是提供角色活动的场所。在色彩的处理上,要特别考虑角色在不同场景活动时色彩的配合,分清主次,要起到衬托和突出主角的作用。不同场次的场景色彩连接起来,

就形成整部影片的色彩节奏。而穿插其间的角色,其色彩是活跃气氛的重要因素,两者必须有机配合、相互衬托、相互回应,形成或对比或调和的有机整体,使整部影片节奏跌宕起伏,主次分明。如美国3D动画电影《海底总动员》(图6-68)中海水的场景处理,在蓝色海水的衬托下,水里的动物鲜明活泼,很好地配合了角色的表演,也推动了剧情的发展。

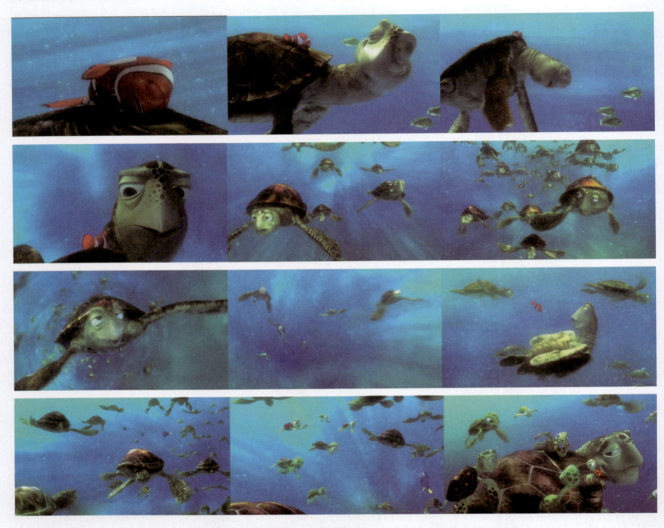

图6-68　美国3D动画电影《海底总动员》中海水背景的衬托效果

6.3.5　要符合蒙太奇规律

动画场景色彩的设计不同于单幅绘画色彩的处理,要注重此场景与彼场景色彩之间的关系,也就是场景色彩的蒙太奇。影视场景色彩具有时间的流动性,以及由于出入场景的角色本身色彩的组合而产生的变化性。另外,由于剧情和故事的需要,还要注重前一场景与后一场景间的色彩关系。动画场景色彩也是如此,不能孤立地按照单幅画面来设计,而要依据剧情的变化,连贯地设计前后场景的色彩。如美国动画电影《美女与野兽》就是一个典型的例子,设计师依据剧情的发展和故事情节的变化,将几个主要段落的色调都设计得十分合理,比如在故事开始的段落是以黄色、橙色为主的暖色调,因为这个段落表现的是一种温馨而幸福的场景,表现了女主人公性情的活泼、善良以及她与周围人们之间友好和谐相处的气氛(图6-69)。而第二个段落的故事讲述了女主人公的老父亲在山路上遇险,偶然间进入那古老神秘的城堡的过程,因此,这个段落运用了以蓝色为主的色调,使观众跟

第 6 章 动画场景设计的色彩元素及运用

随剧情从阳光灿烂、充满友爱的小镇来到充满神秘与未知的城堡,预示出一种神秘的气氛,也预示了一种潜在的威胁,令观众的情绪从欢快变为冷静(图6-70)。这些段落色彩上的冷暖变化有力地推动了剧情的发展。

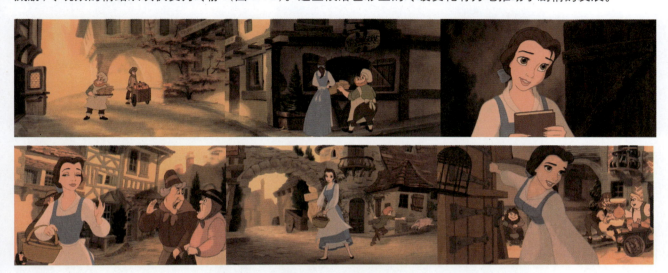

🕀 图6-69 美国动画电影《美女与野兽》中活泼气氛的效果

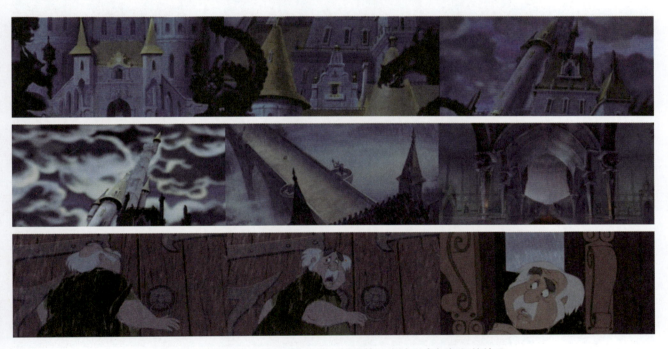

🕀 图6-70 美国动画电影《美女与野兽》中神秘未知气氛的效果

6.4 动画场景色彩的类型

人们对色彩的感觉和认识,有主观与客观之分。色彩表现也分为客观色彩表现和主观色彩表现两种类型,客观色彩表现侧重研究自然中色彩的变化规律,其画面色彩效果与人眼看到的客观世界色彩相似,注重在再现具体的光色条件下物象色彩的真实面貌,强调色彩的真实感。而主观色彩表现则侧重研究色彩表现的人为性,注重色彩表现的个人趣味、爱好和为了突出某种色彩心理效应而采取的夸张手法,以及超出常情和常规的一种色彩处

理。动画场景色彩也不例外,这两种类型的研究方向不同,又因不同的需要,有时还会交叉进行表现。

6.4.1 客观色彩表现

客观色彩即表现物体客观存在的颜色,是以写实的方式对自然色彩进行描绘,是动画场景中常用的一种手法,多见于那些具有写实造型且场景的光影与质感都追求真实的动画作品中,尽可能追求场景内物象的色彩真实,表现客观时空下的色彩变化以及光影、质感等。通过面对活生生客观存在的场景中物象本身的固有色、光源色、环境色等因素的观察确认,真实记录它们在客观条件下呈现出的一种真实的色彩状态。这种表现立足于以反映和捕捉客观真实的自然光色的现象为主线,在准确把握光色关系和利用光色规律的前提下,表现真情实景所特有的视觉感染力的光色氛围。如日本动画电影《幽灵公主》(图 6-71)中场景色彩运用就十分真实,是根据真实可信的环境来表现故事的情节发展过程。

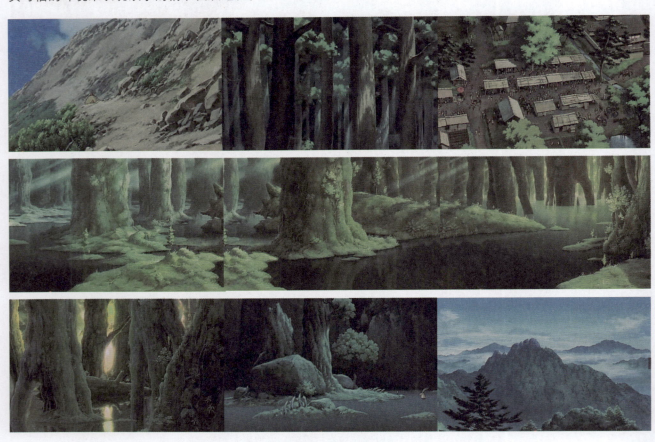

🔸 图 6-71 日本动画电影《幽灵公主》中场景色彩显得真实可信

6.4.2 主观色彩表现

主观色彩表现是相对于客观色彩表现而言的,主要是根据剧情的需要,为了突出色彩作用于角色设计所带来的心理效应而采取的主观色彩。如美国动画电影《狮子王》中表现刀疤为了篡位而积极准备时的主观色彩(图 6-72),以及辛巴与叔叔刀疤决斗时的场面(图 6-73)中采用主观色彩渲染气氛,都给观众留下深刻的印象。另外,为了表现艺术家的主观意愿,采用主观色彩,使用整合、提炼、抽象的手法使之与特定主题及内容相吻合,借以传达导演的观点和个性。如美国动画电影《风中奇缘》(图 6-74)中的主观色彩表现运用就非常明显,很好

地表现了导演和角色的心理效应。这些色彩排除了受自然界中光源色与环境色的影响,除了把自然界中的色彩关系进行综合、概括、抽象以外,大多是利用属于色彩自律性的浓淡、冷暖、明暗、互补等对比手法进行色彩的艺术创造。色彩可以不再是物体本身的自然颜色,而是根据审美需要,对色彩进行多种艺术处理和加工,这是人们主观赋予物体的一种抽象色彩,以满足人们对色彩表现的多种需要。

✥ 图 6-72　美国动画电影《狮子王》中表现刀疤篡位时的主观心理色彩

✥ 图 6-73　美国动画电影《狮子王》中表现辛巴与刀疤决斗时的主观场景色彩

图 6-74　美国动画电影《风中奇缘》中的主观色彩表现

6.5　动画场景色彩构思基础

由于不同国家在民族和地域上有所区别,受各国的政治、经济、文化、艺术、宗教、思想的演变等社会因素的影响,以及艺术家个人思想、艺术观念、审美倾向不同,动画也形成了不同的流派以及与之相对应的风格特征,在创作时,色彩的倾向也因此有所侧重。动画场景作为动画创作的主要因素之一,色彩的运用也受到很大影响,形成了不同的色彩构思模式。

6.5.1　确立场景设计风格

场景色彩风格的确立,要在剧本和导演的编写和意图下进行。在剧本和导演确定动画片风格后,再考虑动画场景设计的风格是写实风格还是装饰风格,或是其他风格。只有明确了场景本身的设计风格,才能更好地确立色彩的风格,使两者有机而完美地结合,最终展现在观众面前,给观众带来完整、和谐的视觉感受。如美国动画电影《花木兰》(图 6-75)中的写实风格决定了场景也是写实的,在"雪崩"的情节中,大雪场景就表现得非常壮观,场景和角色达到了最完美的结合,不仅很好地表现了动画片的主题,也展示了真实的环境,让观众感到真实可信。再如中国水墨动画片《鹬蚌相争》(图 6-76)中的场景展现了中国特有的水墨写意的效果,背景和角色虚实相间,浑然一体,有一种中国水墨画所带来的高雅美妙的意境。

第 6 章 动画场景设计的色彩元素及运用

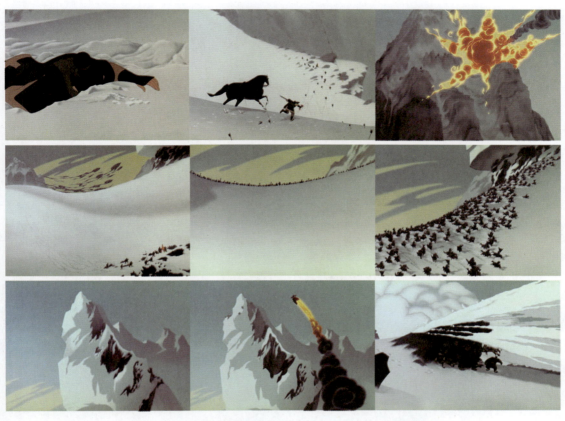

图 6-75 美国动画电影《花木兰》中的写实风格表现

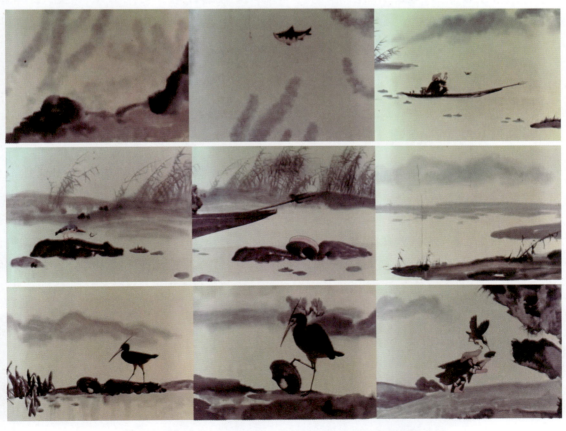

图 6-76 中国水墨动画片《鹬蚌相争》中的写意风格表现

6.5.2 研究剧本并考虑时空的变化

依据动画片片长和剧情复杂程度,可分为动画短片、动画电影和系列动画片等。它们之间在场景设计、场景色彩和构思上都存在差异。

动画短片的时间较短,其表现主题相对单纯、简洁、自由、灵活,有一定寓意。其时间和空间的跨度考虑较少,因此,在场景的设计上较为简单和独立,在色彩构思设计上相对自由一些,多采用艺术绘画和装饰的手法,色彩处理相对大胆,不拘一格,富有变化。如加拿大动画艺术短片 *Sleeping Betty*(图 6-77)中就是使用了大胆夸张的艺术手法来创作的,其主题单纯,但都具有一定的寓意。造型、色彩处理大胆夸张,出人意料。

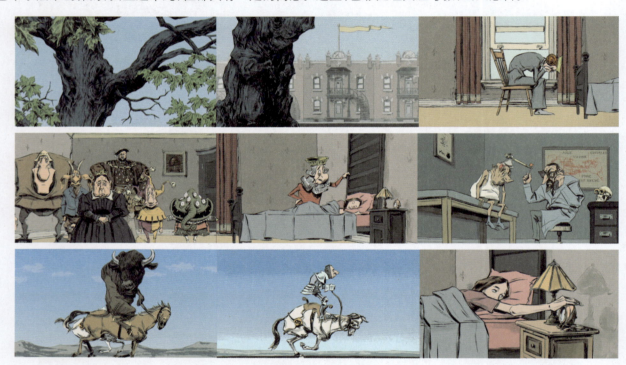

图 6-77　加拿大动画艺术短片 *Sleeping Betty* 中的色彩表现

动画电影由于剧作结构和故事的完整性、曲折性和复杂性的原因,因此一般时空跨度较大,在场景、道具和场面的设计上都需要考虑很多历史的、地区的因素与特征。在色彩的设计上,如采用写实风格的动画片,需要考虑季节与时间的客观规律和白天、夜晚、早霞、夕阳等色彩的变化因素等。影片若是采用装饰或者漫画风格,除考虑上述因素外,还需要在场景与角色的设计中相对概括、夸张一些。如采用幻想风格,其场景色彩要有独特的设计方向,可以自由发挥。如日本动画电影《猫的报恩》(图 6-78)中虽然是神话题材,但在表现上是写生的,有客观的场景和四季的变化,让观众看了觉得就发生在现实生活之中,显得真实可信。

图 6-78　日本动画电影《猫的报恩》中的表现

第6章 动画场景设计的色彩元素及运用

◆ 图 6-78（续）

系列动画片也称动画连续剧，是将一个个故事分为多集来完成的。设计者需要认真考虑和研究剧情的发展与脉络，找出场景之间的时空关系，列出所涉及的季节、地域、年代等转换和变化的情况，使设计有的放矢。如较早在中国放映的日本动画系列片《铁臂阿童木》（图 6-79）的热播起到很大反响。随着动画市场的不断扩大，国产动画系列片越来越多，质量也越来越好，如儿童喜欢的《大头儿子小头爸爸》（图 6-80）及《大耳朵图图》《哪吒传奇》《西游记》《三毛流浪记》，家喻户晓的美国动画系列片《猫和老鼠》（图 6-81）、《唐老鸭和米老鼠》，装饰唯美的捷克动画系列片《鼹鼠的故事》（图 6-82）等，这些动画系列片集数有多有少，每集有长有短，从而适应儿童动画市场的不同需求。

◆ 图 6-79　日本动画系列片《铁臂阿童木》

图 6-80 中国动画系列片《大头儿子小头爸爸》

图 6-81 美国动画系列片《猫和老鼠》

图 6-82 捷克动画系列片《鼹鼠的故事》

6.5.3 结合角色设定场景色彩

　　动画场景设计要考虑到场景与主要角色之间的色彩关系,因为场景是为角色提供活动的场所,是为了衬托主要角色和烘托剧情气氛的,因此,在设计场景色彩时,一定要结合主要角色的色彩来设计。如果主要角色的色彩比较鲜艳、明亮、单纯,那么背景就要相对减弱一些色彩的纯度、明度和亮度,反之亦然。场景与角色只有做到明暗相托、冷暖相衬、虚实相间,才能突出主要角色的形象,真正起到用环境衬托主要角色的作用。如中国动画电影《大鱼海棠》(图 6-83)中背景色彩和角色色彩的冷暖对比,是为了衬托角色的表演。再如日本动画电影《猫的报恩》(图 6-84)中主要角色与场景环境产生的繁简对比,角色色彩相对较简洁,环境场景色彩比较复杂,相互衬托,有力地加强了主要角色的表演效果。

图 6-83　中国动画电影《大鱼海棠》中角色和场景冷暖色彩的对比效果

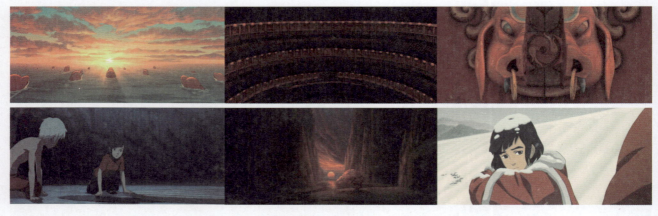

图 6-83（续）

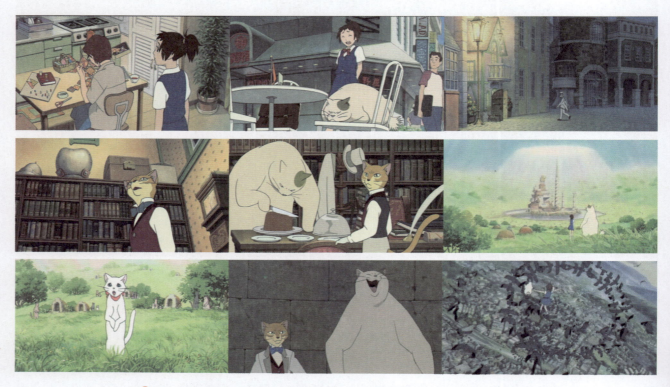

图 6-84 日本动画电影《猫的报恩》中角色和场景色彩的繁简对比效果

6.5.4 考虑整体色彩的节奏

动画创作需要一个整体的思路，场景设计是美术设计的重要组成部分，色彩表达是艺术家为表现自己的创作意图所运用的不可缺少的手段之一。试想一下，如果没有色彩的因素，即便是角色动作表演得出色，场景环境创作精细，剧情生动，结构完美，在表现上也难以调动观众的情绪，无法将角色的情感淋漓尽致地表达出来。因此，色彩带给观众的不仅仅是美丽梦幻的画面，更能直达观众内心，使表达的主题得到升华。

动画导演在演绎故事的时候，对整部动画片的结构要有一个整体合理的编排，在色彩的整体设计中，要按照剧情的发展和要求对色彩节奏进行整体设计，使其更好地服务于故事，给观众留下深刻的印象。如国产动画电影《大鱼海棠》无论从故事的创作和艺术的风格，又或者从商业角度来看，都取得了较高的成就。尤其在色彩运用上，加入大量的民族元素，以极具中国风的本土色彩以及与观众心理之间的联结，寻找蕴含的民族情结、文化理念和

意境。从几个独特的段落中解析色彩运用在动画影片节奏上的把握。

在动画影片的开始讲述中,以中性绿色的色调为开篇,以平和的色调描绘了讲述故事的地方处于一个美好和谐的环境之中,这里从色调上反映出没有什么明显的善恶倾向,画面中大家和睦相处,男耕女织,只是生活中很多对象有些奇特,马好像是天马,织女织的是彩虹布,世外桃源般的生活,充分调动观众的好奇心,并且为之后的剧情发展交代了故事的背景环境。主人公椿和湫穿的是红色的衣服,与周围的绿色环境形成鲜明的补色对比,也预示着一种"叛逆"的出现(图6-85)。

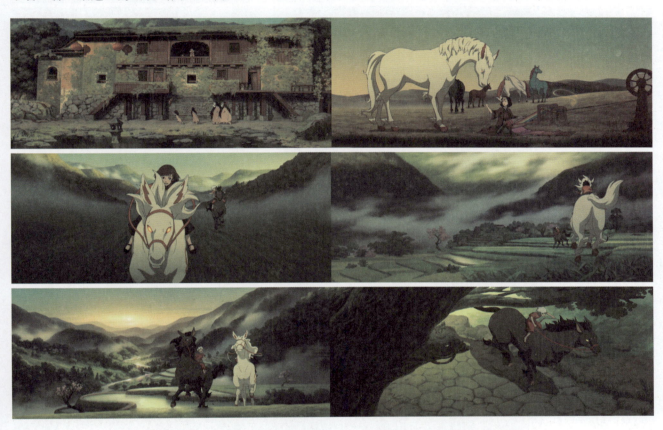

✦ 图6-85　中国动画电影《大鱼海棠》中场景色彩运用中性色调的效果

在动画表现的这个神奇世界中,根据人们的风俗习惯,成人礼是年满十八岁的少男少女们在成人之际,都要到人间走一遭,回来之后成人礼仪式才算完成。当少女椿在成人礼期间来到人间,不小心被人类在水里织的大网给网住了,人间的年轻小伙为救椿不幸被旋涡给卷到海底。在人间小伙解救椿的情节中,色彩运用深灰蓝色,一方面表现深夜大海的色彩,一方面表现夜间大雨的色调,同时也预示着不幸的事情发生,推动故事向前发展(图6-86)。

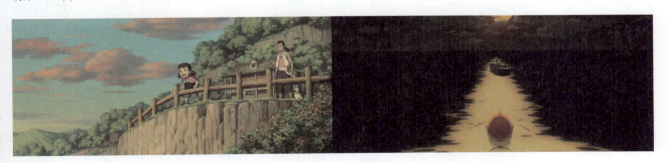

✦ 图6-86　中国动画电影《大鱼海棠》中场景色彩运用冷灰色调的效果

图 6-86（续）

椿得救后再回到她生活的世界，她心里很内疚，决定去挽救人间男孩的性命。在灵婆那里找到人间男孩的魂魄后，以自己一半的生命作为代价来救活人间男孩。她不畏违反规则，却给她生活的世界带来灾难。之后为了挽救她生活的世界，她毅然选择牺牲自己和爷爷，化成一棵巨树挽救了世界。在和爷爷化成巨树的情节里，导演运用了大量的红色作为背景，有一种象征的含义。不仅表现出他们的伟大，而且体现出一种生命力和悲壮之感。红色的画面有很强的冲击力，给观众留下了深刻的印象，让人内心澎湃，同时体现出一种神奇的力量和神秘感（图 6-87）。

图 6-87 中国动画电影《大鱼海棠》中场景色彩运用暖色调的效果

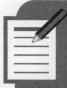

思考与练习

1. 理解色彩的基本属性,思考如何在动画创作中灵活运用。

2. 理解色彩的联想,设计一幅以"喜庆"为主题并以暖色调为主的场景。

要求:

(1)主题内容自定,要积极向上。

(2)色调为暖色调。

(3)色彩表现要突出"喜庆"的主题。

(4)纸张尺寸为4开。

3. 理解色彩的地域特征,设计一幅有地域特色的场景。

要求:

(1)主题内容自定,要积极向上。

(2)地域特色鲜明。

(3)色彩表现要准确自然。

(4)纸张尺寸为4开。

4. 理解主、客观色彩的含义,设计一幅主观色彩的场景图。

要求:

(1)主题内容自定。

(2)主观色调鲜明。

(3)色彩有一定的表现力。

(4)纸张尺寸为4开。

5. 结合角色和场景的色彩搭配要和谐这一原理,设计一幅有角色活动的场景。

要求:

(1)内容自定。

(2)角色和场景色彩要协调。

(3)色彩有一定的表现力。

(4)纸张尺寸为4开。

第 7 章 动画场景中的光影效果

学习目的：通过本章的学习，清楚地了解动画场景的光影效果在设计中的作用，以及布光的思维和表现效果，并直接运用于动画创作中。

学习重点：本章的重点是掌握如何在动画场景创作中运用光影效果，并灵活发挥，实现自己的设计目的，达到较高的艺术水准。

色彩是有光才能产生，并通过人的感觉器官——眼睛才能看见。色彩具有先声夺人的作用，是动画创作表现的要素之一。尤其在快速运动或在较远距离的时候，眼睛第一时间感觉到的就是色彩，光还能产生阴影。因此，对色彩光影效果的研究和运用是非常必要的。

7.1 光 的 类 型

光大致可分为自然光和人造光，都是视觉的主要呈现因素。没有光，就没有我们看到的一切，任何事物都无法呈现。

7.1.1 自然光

自然光又称天然光，也是复色光，一般包括以下几种。

1. 平射光

平射光一般是清晨或傍晚的光线，当太阳与地平线的夹角在 15°以内，这时的光线接近于平射，光线较暗、柔和，色调偏冷。在这段时间内，柔和的阳光可以增加浪漫色彩和感染力，物体投射出长长的影子，能增添画面的层次感。如在荷兰动画导演迈克尔·度德威特创作的动画短片《父与女》（图 7-1）中表现了："秋日温暖的傍晚，父亲带着女儿一起骑单车，穿过林间小路，骑过草地，爬上高坡，来到平静的湖面……"这就是运用平射光表现的画面，很好地阐释了要表达的主题。

2. 斜射光

斜射光一般是上午或下午的光线，也包括晚上的月光。当太阳或月亮与地平线的夹角在 15°～80°时，光线

是斜射的。光线显得较硬,表现力较强。在这段时间内,物体投射出的明暗反差较大,影子变短。如中国动画电影《大鱼海棠》(图7-2)中表现的斜射光线体现了物体较强的立体感。

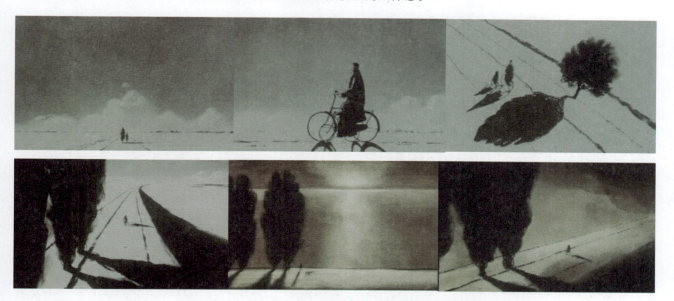

✝ 图7-1 荷兰动画短片《父与女》中运用平射光的效果

✝ 图7-2 中国动画电影《大鱼海棠》中运用斜射光的效果

3. 顶射光

顶射光一般是中午时的光线,也包括午夜的月光。当太阳或月亮与地平线的夹角在80°~90°时,光线是直

射的。在这段时间内,物体投射出的明暗反差最大,影子最短,甚至没有,因此无法表现画面的体积感和空间感,画面呆板。如中国动画短片《卖猪》(图7-3)中表现的直射光线体现了中午炎热的天气给人们带来的烦躁感,很好地烘托了场景的气氛,增强了故事的戏剧性。

图7-3 中国动画短片《卖猪》中运用直射光的效果

4. 散射光

散射光一般是阴天时的光线,这时光线分散照射,光线柔和。在这段时间内,物体投射出的明暗反差小,中间色多,表现的画面细腻、忧郁、安静。如日本动画电影《魔女宅急便》(图7-4)中用散射光线表现的场景和角色较为和谐,体现出一种柔和细腻的感觉。

7.1.2 人造光

人造光泛指人为制造的发光源,比自然光要复杂得多。按照射面可分为面光、线光和点光;按人造光源可分为白炽灯、荧光灯、电石灯、霓虹灯和烛光灯等;按照射段又可分为直接照明、间接照明、半间接照明。要想在动画创作中运用好光的效果,就要综合考虑光的类型、照度、方式、方向、主次等关系,达到设计的目的。

第 7 章 动画场景中的光影效果

图 7-4 日本动画电影《魔女宅急便》中运用散射光的效果

1. 主光

主光能使被照物体产生亮面、灰面、暗面和阴影,也能产生反光。主光能使物体更具有立体感和空间感,也被称作造型光,其作用相当于室外的直射光。如美国动画电影《小鸡快跑》中为强调角色而设计的主光(图 7-5),使角色的表现更加突出。主光表现的素描关系非常明确,增强了角色造型的立体感,也增加了画面的空间感,让观众感觉不拘束,与现实生活形成鲜明的对比,这也是导演想要达到的效果。

图 7-5 美国动画电影《小鸡快跑》中运用主光的效果

2. 辅助光

辅助光用来为主光没有照到的地方提供照明,使阴影部分也能得到一定的表现,增加细节;也可以减弱由于强烈的主光照射下造成的明暗反差而产生层次感。理想的辅助光是面积大而不产生阴影的光源。如美国动画电影《小鸡快跑》中为使角色的暗部细节得到进一步表现而设计的辅助光(图 7-6),使角色造型更加饱满,也使表演更加完美。辅助光使素描关系变得丰满,增强了角色造型的厚重感。

图 7-6　美国动画电影《小鸡快跑》中运用辅助光的效果

3. 轮廓光

轮廓光用来照亮被摄物体外形轮廓的光线,也称逆光。其主要作用是把物体轮廓明确地勾勒出来,使前后被摄体之间、被摄体和背景之间产生明显的界限。如美国动画电影《埃及王子》(图 7-7)中开篇奴役们劳动的场面中,运用逆光表现角色的轮廓,使主体在背景的衬托下显得更有画面冲击力,也有暗部的细节表现,这种轮廓光的设计使角色的表演更有力度。

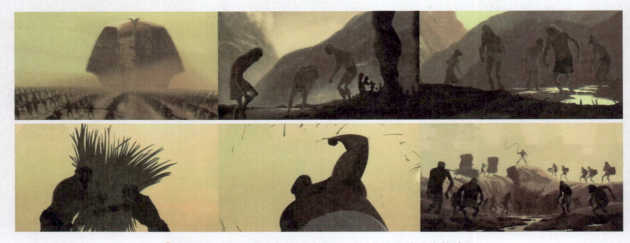

图 7-7　美国动画电影《埃及王子》中运用轮廓光的效果

图 7-7（续）

4．阴影

阴影是动画场景中一种常见而特殊的光的处理手法，对渲染气氛及丰富场景层次有特殊的作用。如美国动画电影《小鸡快跑》（图7-8）中为表现角色的丰富性，运用阴影的方法使主题细节得到进一步完善，所设计的阴影使角色的表演更加丰满，阴影起到的作用不容忽视。

图 7-8 美国动画电影《小鸡快跑》中运用阴影的效果

7.2 光影在动画片中的作用

没有光，就看不到一切。动画创作中场景的灯光设计是一门艺术，与舞台灯光和实拍灯光的处理手法有很大的区别。加入灯光主要是追求戏剧化的视觉效果，为发展剧情、创造空间、营造气氛和角色塑造而服务，因此，光影在动画创作中是非常重要的因素。

7.2.1 叙事作用

灯光有助于观众理解剧情并被镜头画面所感染。著名摄影师维托里奥·斯托拉罗曾经说过:"对我而言,摄影真的就代表着'是以光线书写',它在某种意义上表达我内心的想法。我试着以我的感觉、我的知识结构、我的文化背景来表达真正的自我。试着透过光线来叙述电影的故事,试着创造出和故事线平行的叙事方式,因此,透过光线和色彩,观众能够有意识地或下意识地感觉、了解到故事在说什么。"如美国动画电影《人猿泰山》(图 7-9)的开场,母猩猩发现婴儿和豹子打斗的场面以及掉在网兜里继续搏斗的阴影表现,不仅有一种神秘刺激感,而且有推动剧情发展的作用。

图 7-9　美国动画电影《人猿泰山》中阴影的叙事作用

7.2.2　塑造空间的作用

有光才有色彩,光影变化和色彩的冷暖对比是塑造空间最基本的手段,巧妙地运用光影和色彩能弥补镜头和画面的不足。如在美国动画电影《人猿泰山》(图 7-10)中场景和角色的冷暖对比,拉大了画面的空间感,使角色表演更加吸引观众。

第 7 章 动画场景中的光影效果

图 7-10　美国动画电影《人猿泰山》中光影有塑造空间的作用

7.2.3　营造气氛及刻画角色的作用

　　场景气氛的营造不仅要在造型、色彩、质感上表现，光影效果也是非常重要的表现手段之一。场景的气氛实际上是观众看到场景效果后，在心理上产生的情绪感。利用光线制造悬念，推动情节的展开，重要的是能吸引观众，增强视觉感染力。光影在刻画角色上也能起到微妙的作用，如果运用得当，则具有画龙点睛的功效，还可以增强戏剧性，辅助角色更好地完成动作，增强艺术感染力。如美国动画电影《埃及王子》（图7-11）中王子回来复仇的一段情节中气氛的渲染，对主观光影的运用表现，体现出统治王宫的统治者看似表面强大，实则底气不足，也从侧面表现出王子的淡定和不畏邪恶的勇气和责任。光影的运用使主体在背景的衬托下显得更有画面冲击力，背景色彩的怪诞表现也体现出一种神秘感。

图 7-11　美国动画电影《埃及王子》中用光影实现的气氛营造及角色刻画效果

7.3 光影的视觉效果

动画场景光影的设计,首先要研究剧本,并按照剧本的要求构思情节,确定基调,明确角色性格,设定场景类型。要考虑灯光产生的光影效果对动画影片的作用和影响,就要从光源属性、打光方向和强度上整体考虑好如何运用才能达到理想的效果。

7.3.1 光源属性

光源属性包括灯光类型、光线强度和光的色温等。

1. 灯光类型

灯光主要包括泛光灯和聚光灯。泛光灯给场景提供均匀的灯光,照射的区域比较大,主要是针对场景的一种均匀照射的光源;聚光灯有明确的发射方向,照射范围以外的区域不受影响。聚光灯又可分为硬边光束和散边光速。如美国三维动画影片《怪物史莱克》(图7-12)中泛光灯的运用,表现出一种和谐快乐的气氛,让观众感觉视野开阔,心情愉悦。再如美国动画电影《埃及王子》(图7-13)中聚光灯的使用,表现出明确的目的性,使主体形象突出,明确地刻画出角色性格的邪恶和狡诈。

图7-12 美国三维动画影片《怪物史莱克》中运用泛光灯的效果

图7-13 美国动画电影《埃及王子》中运用聚光灯的效果

图 7-13（续）

2．光线强度

在动画创作中，由于动画的极端假定性特征，需要导演进行艺术的布光，光线的强弱按照导演的设计进行。正如维蒙·齐格蒙所说："最好的灯光就是让观众感到真实的灯光，把人工灯光和自然光相比，有时它要胜过自然光。"因此，灯光的设计要按照剧情的需要来布光，起到烘托气氛，塑造形象，推动剧情发展的作用。越是强烈的光照，形成的阴影边缘线就越明显，和周围环境的对比就越强烈。相反，柔和的光照，照到物体和周围环境上，形成的阴影边缘线就越模糊，阴影会从较黑逐渐变灰，使空间富有层次感和质感。如中国三维动画电影《大圣归来》中的开篇运用强光，形成强烈的对比，不仅突出了主体，还预示危险即将到来（图 7-14）；大圣、猪八戒和小和尚走在一起的时候，用较弱的光线表现出一个视野宽阔、明媚的环境，让观众感觉到一种和谐快乐的气氛（图 7-15）。

图 7-14 中国三维动画电影《大圣归来》中运用强光的效果

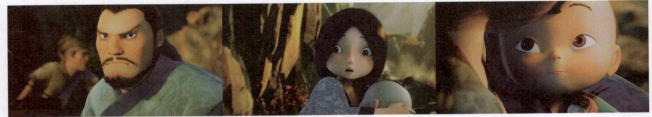

图 7-14（续）

图 7-15 中国三维动画电影《大圣归来》中运用弱光的效果

3．光的色温

光按色温分为冷色光和暖色光。冷色光具有冷静、寒冷、清静之感；暖色光具有温暖、热烈、危险和血腥之感。在动画创作中，可以进行极端夸张，达到导演需要的强烈效果。如美国动画电影《花木兰》中的一个场景，被大火烧成焦土的废墟的剪影，将匈奴人洗劫后的村庄惨状表现得淋漓尽致（图 7-16）。在"木兰和父亲吵架"的一个情节中，运用蓝灰的冷色调，表现出一种疼爱、悲凉的气氛，让观众感到悲伤（图 7-17）。

图 7-16 美国动画电影《花木兰》中运用暖色光的效果

第 7 章 动画场景中的光影效果

图 7-16（续）

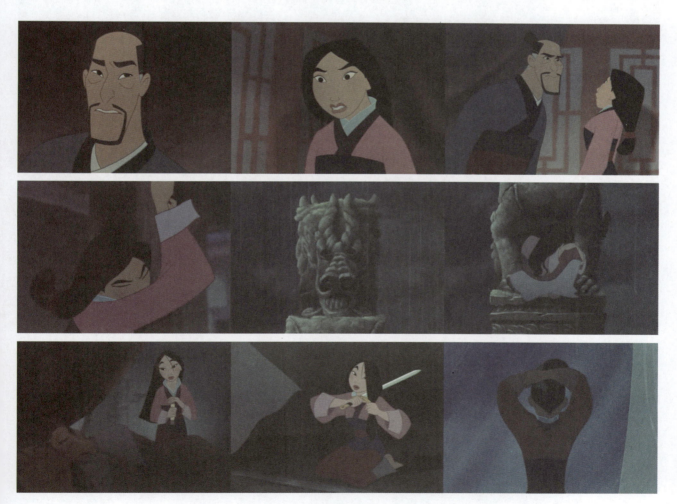

图 7-17 美国动画电影《花木兰》中运用冷色光的效果

7.3.2 采光方向

镜头的采光方向大约分为顺光、侧光、逆光、顶光和底光五种。每一种布光都有不同的效果,动画导演要灵活运用这些采光方位进行设计,达到创作之目的。

1. 顺光

镜头对着被摄体的受光面称为顺光。这种光照下,画面阴影少,缺乏层次感,影调平淡,塑造立体感弱,透视、质感不强。但亮度高,有明亮、朴素、色彩饱和度高等特点。如美国偶动画电影《小鸡快跑》中在两只小鸡从机器里逃生的情节里,导演采用顺光的布灯设计,很好地表现了小鸡们惊恐不定的情绪变化。虽然表现的立体感不强,但亮度的增加增强了画面的表现力(图7-18)。

图7-18 美国偶动画电影《小鸡快跑》中运用顺光的效果

2. 侧光

镜头对着被摄体的受光面和背光面之间称为侧光。这种光照是最常用的理想的采光方位,画面阴影大,既可拍摄到受光面的一部分,又可拍摄到背光面的一部分;层次感强,影调丰富;透视大,空间表现力强;质感强,能使物体的表面结构得到细致的表现。如美国偶动画电影《小鸡快跑》中,在一个小鸡们接受训话的情节里,导演采用侧光成功地表现了小鸡们不同的心理与情绪变化,使物理空间和小鸡的心理空间都得到较强体现,增强了画面的表现与内涵(图7-19)。

3. 逆光

照亮被摄体的背景称为逆光。这种光照的采光方位能使物体外轮廓明确,突出主体。但主体的表面看不清楚,对轮廓影响大,整体感强。如美国偶动画电影《小鸡快跑》中,在两只小鸡在机器里逃生的情节里,

导演采用逆光成功地表现了两只小鸡惊恐的心理和狼狈的状态,使紧张感得到较强体现,增强了画面的感染力(图 7-20)。

图 7-19 美国偶动画电影《小鸡快跑》中运用侧光的效果

图 7-20 美国偶动画电影《小鸡快跑》中运用逆光的效果

4. 顶光

从顶部照射被摄体称为顶光。这种光照的采光方位在物体顶部,能表现庄严神圣的气氛。因光线都集中在顶部,下部的阴影增大,立体感较强。如美国偶动画电影《小鸡快跑》中主人决定安装一台肉鸡加工机器的情节里,导演采用顶光表现一项重大的决定即将诞生,突出了重点,增强了画面的定位性(图7-21)。

图 7-21　美国偶动画电影《小鸡快跑》中运用顶光的效果

5. 底光

从底部照射被摄体称为底光。这种光照的采光方位在物体底部,能表现一种恐怖怪异的气氛。因光线都集中在底部,上部的阴影增大,立体感较强。如在美国偶动画电影《小鸡快跑》中的小鸡和小鼠商讨情节里,导演采用底光表现一种较恐怖和充满阴谋的场景氛围(图7-22)。

图 7-22　美国偶动画电影《小鸡快跑》中运用底光的效果

图 7-22（续）

思考与练习

1. 场景灯光设计的作用主要体现在哪几个方面？
2. 理解光影的知识，设计一幅怪异恐怖的场景。

要求：

（1）主题内容自定。

（2）色调把握要准确。

（3）注意光影的方位和表现效果。

（4）纸张尺寸为4开。

3. 理解光的色温概念，设计一幅自己喜欢的场景。

要求：

（1）主题内容自定，要积极向上。

（2）光的色温特征明确。

（3）色彩表现要准确自然。

（4）纸张尺寸为4开纸。

4. 理解阴影的主、客观因素，设计一幅带阴影的场景图。

要求：

（1）主题内容自定。

（2）主、客观色调意识明确。

（3）注意色彩中阴影的表现力。

（4）纸张尺寸为4开。

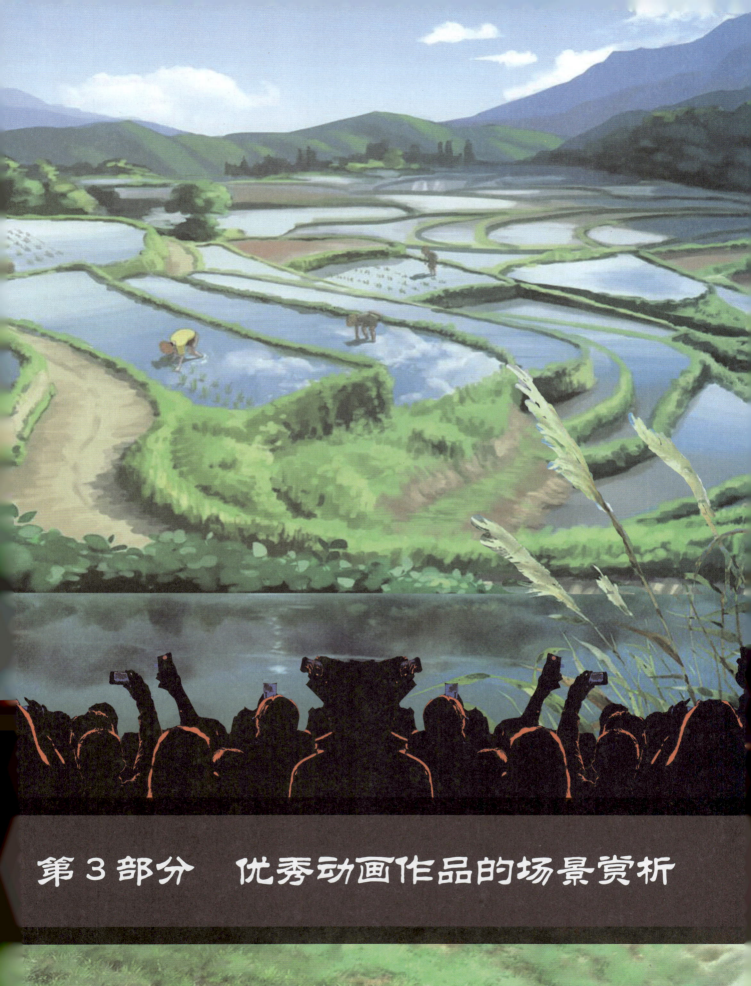

第3部分 优秀动画作品的场景赏析

动画场景设计

创作与鉴赏相辅相成，鉴赏就是批评，批评就能进步。前面讲了动画创作中场景设计的重要性和具体创作步骤，这一部分主要是欣赏与分析动画场景，找出成功与不足之处，以供大家创作动画时借鉴。下面从优秀动画作品的场景开始，对其进行赏析，以促进动画场景创作技巧的深入挖掘，从而设计出更具时代特征的优秀动画场景。（图1和图2）

图1 游戏场景

图2 美国动画电影《星际宝贝》中的场景设计

第 8 章
场景赏析

学习目标：通过本章的学习，让学生们更加了解世界优秀动画场景设计的现状和水平，从中体会动画创作表现出的文化和内涵，要不断增强民族自信心，并能掌握体现地域特色的动画场景创作思路和技法。

学习重点：通过学习能够把一些好的做法用在具体的动画场景设计当中，更好地为动画创作服务。

8.1 中国优秀动画电影《大鱼海棠》的场景解析

2016年7月上映的由梁璇、张春执导的中国动画电影《大鱼海棠》，成为中国动画史上的经典动画影片，片长90分钟，创意来源于庄子《庄子·逍遥游》中的"北冥有鱼，其名为鲲。鲲之大，不知其几千里也"，以此创作了一部极具"中国风"的动画。该片从2008年启动，历时8年至2016年与观众见面，引起大众的普遍关注和赞扬。《大鱼海棠》讲述的是一个属于中国人的奇幻故事，影片试图向观众展现那条游弋在每个中国人血液和灵魂中的大鱼——鲲。在与人类世界平行的一个奇异空间里，生活着这样一个规规矩矩、遵守秩序的族群，他们为神工作，掌管着人类世界万物运行的规律，他们既不是人也不是神，他们是"其他人"。尽管"其他人"的职责与人类密切相关，但他们却讨厌人类，认为人类是低等、不守规矩的生物，因此他们严格要求每一个家族成员决不能与人类产生纠葛。他们一直生活在海洋深处，他们的天空与人类世界的大海相连，这个地方的时间比人类世界要慢得多，7天等于人类世界的1年，7天是四季的一个轮回。他们比起人类有着更长的寿命，死后还会变成天上的一颗星星，因此对于他们来说，死是永生之门。片里"其他人"都被当作海里一条巨大的鱼；出生的时候他们从海的此岸出发，他们的生命就像横越大海，有时相遇，有时分开。死的时候他们便到了岸，各去各的世界……其中的寓意值得我们深思。影片故事离奇曲折，角色设计极具现代感，又不失神秘性。最值得关注的是动画影片的场景设计，以人文景观——客家土楼为场景原型。客家土楼历史悠久，风格独特，结构精巧，功能齐全，是中国传统民居建筑的典型代表，被誉为"东方文明的一颗璀璨明珠"。动画电影中表现的土楼极具中国民族特色，地域文化明显。以下就按照故事的发展解析动画场景的不同设计和表现。

故事开始主人公椿和湫骑马奔腾而过的场景，以及椿在山间远眺的场景，都是中国各地山水河流自然景观的组合。我国江南山岭地区，梯田地貌最具特色。影片中的山岭层层叠叠、弯弯曲曲，形成的线条如行云流水，错落有致，如同一条巨龙向远方舒展开来，让观众感到心旷神怡，不由赞叹所呈现景象的巧夺天工（图8-1）。

椿和湫骑马赶到村里，村里人们正在举办成人礼的仪式，场景就是以客家土楼为原型。在动画场景设计时，在用色搭配以及元素选择上，充分体现了客家文化的风格，展现了地域文化特征。色彩沉稳热烈，表现出一种真实感，代入感强（图8-2）。

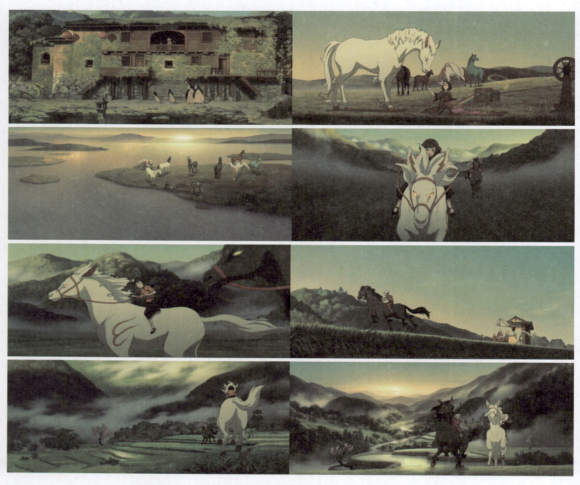

图 8-1 中国动画电影《大鱼海棠》中的场景设计（1）

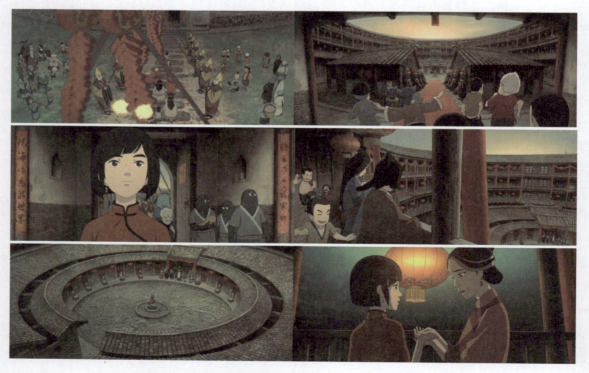

图 8-2 中国动画电影《大鱼海棠》中的场景设计（2）

椿和其他年满 18 岁的同龄人来到人间，感到非常新奇与开心，人间场景也是以中国传统的古民居为背景，场景的暖色调和她们生活的地方色调一致，十分温馨。绿色中性色调的使用，使画面充满生机。红色的海豚点缀蓝色的大海，人类男孩与每年都会准时抵达人间的海豚相处得融洽和谐，蓝色色调平静安宁，在追逐不一样的红色海豚时，推动了剧情的发展，也给后面的情节埋下伏笔。深蓝色的大海表现出一种宽广包容之感，而让观众感到心胸开阔、神清气爽（图 8-3）。

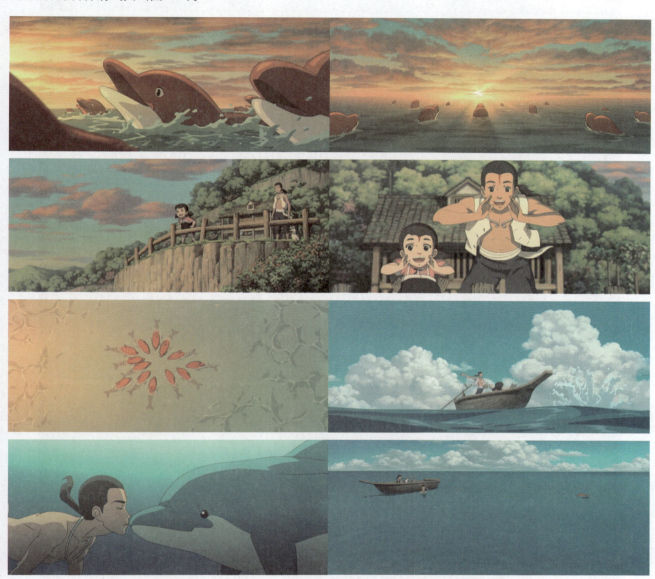

🔴 图 8-3 中国动画电影《大鱼海棠》中的场景设计（3）

椿在人间玩耍，不知已潜伏危险，快到第七天，她不小心被大网给网住了并奋力挣扎，人类少年看到后拿上小刀便决定去营救。在深蓝色的有闪电的夜晚，场景色调暗淡，气氛压抑，预示将有不祥的事情发生。在救了变身为红色海豚的椿后，人类少年被巨大旋涡卷入海底，不幸死了。红色海豚非常内疚，决定要救活这位人间少年。画面色调渲染得沉闷悲凉，也推动着剧情的发展（图 8-4）。

椿回去就想办法救人间男孩，到掌管人类灵魂的灵婆那里寻找人类男孩的灵魂。灵婆的住所设计得很神奇，颇具民族特色。场景以红色为主色调，但又不是喜庆的感觉，有一种怪异和神秘。而椿居住地方的红色则有一种温暖和热情的气氛，和灵婆所住地方的红色带来的阴森诡异的气氛形成一种对比。红色纯度较高，色相明确，层

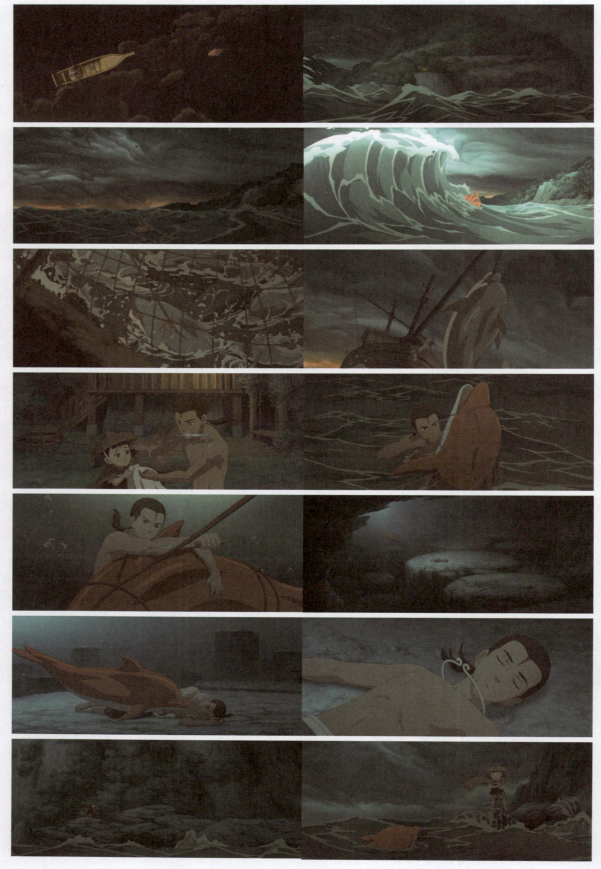

图 8-4 中国动画电影《大鱼海棠》中的场景设计（4）

次丰富，寓意深刻。椿为了救活人间男孩，和灵婆做了交易，拿自己一半的生命换回了人间男孩的灵魂并且违反规定而悉心照料人间男孩。红色的暖色调推动了剧情的发展（图8-5）。

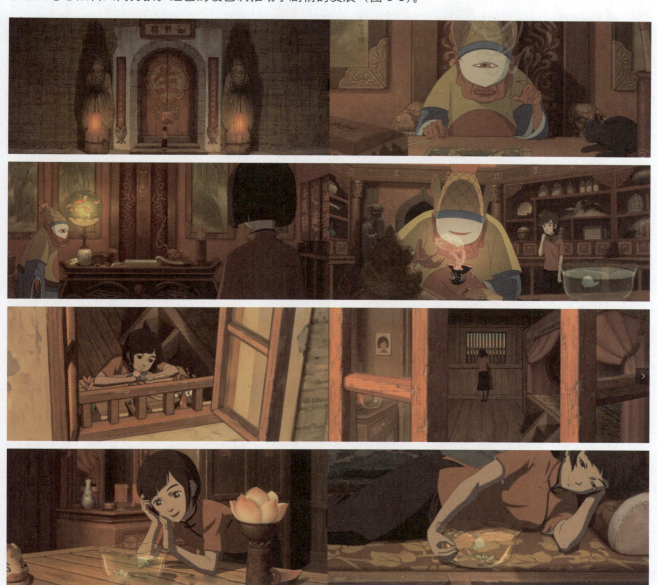

图 8-5　中国动画电影《大鱼海棠》中的场景设计（5）

人间男孩的灵魂被抛到掌管邪恶的鼠婆那里，椿的好朋友湫帮助她想办法救人间男孩，在和双头蛇打斗时不幸被咬伤，中了毒。椿背着湫来到掌管树木的爷爷这里，让爷爷给湫解毒，以便救活湫。这段故事情节中，不同的场景色调的切换表现了不同的气氛，也有力地发挥了场景的作用。鼠婆活动的环境以暗灰色为主调，体现出阴暗潮湿之感，显得更加怪异和病态。而椿背着湫奔跑路过的环境运用了一种绿色调，加上树林中斜向透射的阳光，又给人一种希望和热情之感。爷爷给湫施救的场景，不断拉大的色彩明度变化让色相间形成一种强烈对比，使环境变得神奇而美妙，成功地表现了爷爷的法力之大，让剧情出现了一次小高潮（图8-6）。

那些人的世界和人间世界也一样，有冬天的景象。在表现雪景时，运用了层次丰富的黑白灰效果，与椿和湫的红色衣服形成鲜明的对比，也与湫担心椿因为救了人间男孩而得到族人们惩罚的情绪相呼应。在表现雪景时，有一种水墨晕染的效果，清新自然，洁白朴素，也体现了主人公纯洁的心灵（图8-7）。

图 8-6 中国动画电影《大鱼海棠》中的场景设计（6）

图 8-7 中国动画电影《大鱼海棠》中的场景设计（7）

经过椿的精心呵护,鲲终于长大了。在这个过程中,椿也累得筋疲力尽。湫在照顾椿的时候也忧心忡忡,随着鲲的长大,秘密迟早会被发现,这里运用同一场景中不同色调之间由冷变暖的渐变,也表现出希望渐渐到来。画面采用对比色和互补色的较强对比,表现了充满希望的氛围,让人有一种心潮澎湃的感觉(图8-8)。

图8-8　中国动画电影《大鱼海棠》中的场景设计(8)

湫的担心终于应验,因为椿养鲲违反了族规,因此受到惩罚。海水倒灌,即将毁灭村庄,这时湫积压在内心的痛苦终于爆发出来,但还是竭尽全力去帮助自己喜欢的椿,让椿带上鲲快走。在这种复杂的情感表现中,色调的变化也是跌宕起伏,体现出湫复杂的心理活动。美丽的村庄也笼罩在阴云密布的天空之下,让人透不过气来。整个色调阴沉灰暗,色彩明度对比强烈,色相单一,纯度较低。但在大家全力施展法力抵抗灾难时,色彩明度落差拉大,表现出神奇的力量。但她们毕竟斗不过天,让人忧心忡忡,此时场景色调变化在渲染气氛方面发挥了重要作用(图8-9)。

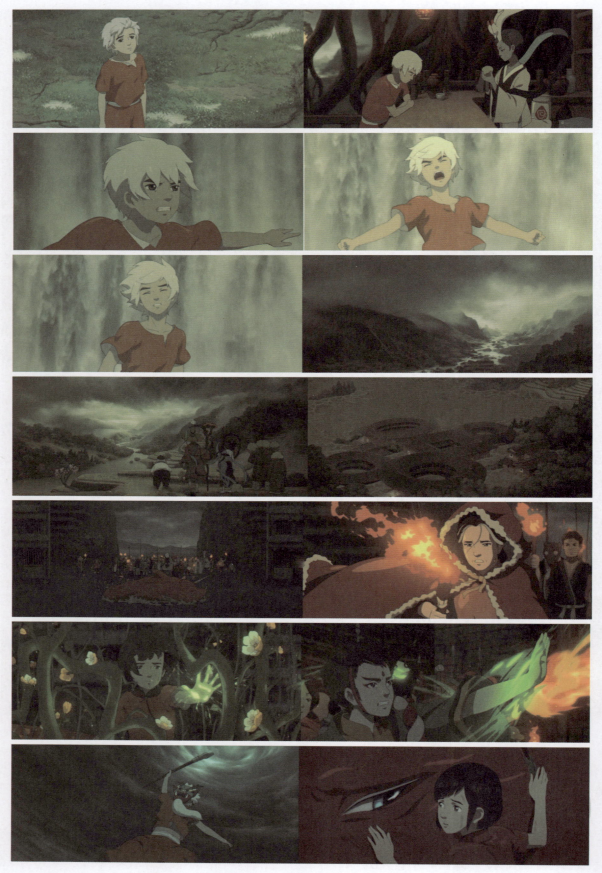

图 8-9 中国动画电影《大鱼海棠》中的场景设计（9）

椿的内心非常痛苦和纠结,她看到因为自己的行为连累村庄里的所有人都受到惩罚,经过一番思想斗争,她决定不能一个人逃脱,要牺牲自己来解救村庄里的人。于是,椿就和大树爷爷融为一体,变成巨大的参天大树,解救了所有村民。在这段复杂的情节表现中,色调的变化依然起到很大的作用。椿在灰色背景的衬托下,暗红色体现了内心的沉重;和大树爷爷融为一体时的背景,色彩明度跨度拉大,非常耀眼、明亮,最后躺在爷爷的脚下,周围昏暗,突出了故事的"亮点",表现出一种悲壮之感。红色的大树蓬勃向上撑起,充满了无穷的力量,结束了这场灾难。血红的背景下,椿的母亲抱住大树泪流满面,伤心欲绝,勾起观众悲悯的心理,使剧情达到高潮(图 8-10)。

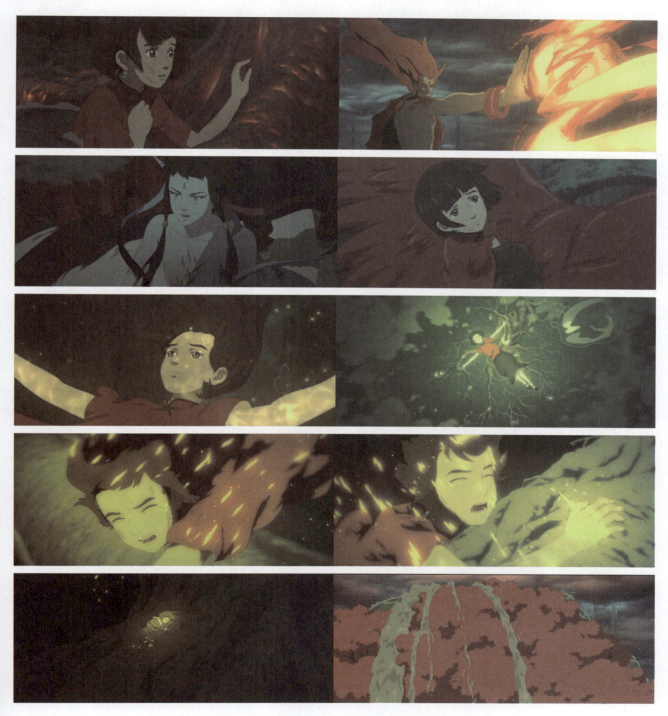

图 8-10　中国动画电影《大鱼海棠》中的场景设计(10)

图 8-10（续）

　　椿和大树爷爷融为一体，牺牲自己解救大家后，鲲在大树周围留恋徘徊，随后折了一枝树干拿到小桥上。灵婆把椿的一半灵魂注入树枝，让椿复活。在这段故事情节中，暖色调控制整个画面，温暖的画面，神奇的力量，让观众转悲为喜，但遗憾的是椿失去了法力，变成人的样子，也为后面的情节做了铺垫。整个情节的场景色调柔和，没有强烈的色彩对比，虽然是红、绿的补色对比，但也是加入了大量的调和色，降低了纯度，有一种装饰美。运用同一调和法使画面达到和谐，充满温馨之感（图 8-11）。

图 8-11　中国动画电影《大鱼海棠》中的场景设计（11）

图 8-11（续）

椿复活后，湫和椿还有海豚鲲在野外独处的情节，表现出各种矛盾心理。此处运用冷色调，不仅表现出晚上自然的色调，而且在蓝色、绿色的背景下，衬托出暖色的篝火跳动的火苗，有静有动。也可以感觉到虽然外面平静，但内心充满波动，生动地表现出湫对椿的爱恋之情。降低两人红色衣服的明度和纯度，与夜晚的色调相统一，使画面既有对比又很协调。这段情节表现出强烈的思想矛盾，色彩渲染的气氛蕴藏着内涵，让观众也转入沉思（图 8-12）。

图 8-12 中国动画电影《大鱼海棠》中的场景设计（12）

图 8-12（续）

椿要把鲲送回人间，依依离别的情节运用了干净的淡绿色调，表现了灾难过后慢慢恢复的美丽场景，以及在暖色衬托下的温馨浪漫的色调，但流露出一些伤感。湫看到椿和鲲恋恋不舍的情景，心里也不是滋味。但为了椿的心愿，还是施展法力送鲲回到人间。天空中出现的天柱，在蓝色和黄色映衬下用色彩渲染的气氛充满着力量，椿离别时难舍的表情流露，鲲的恋恋不舍，通过画面和音乐的交融配合，让观众也感到悲伤（图8-13）。

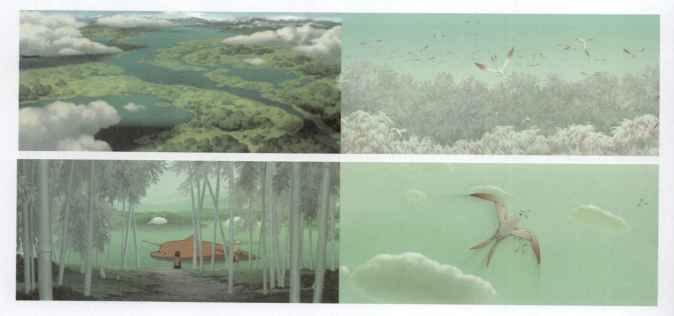

图 8-13　中国动画电影《大鱼海棠》中的场景设计（13）

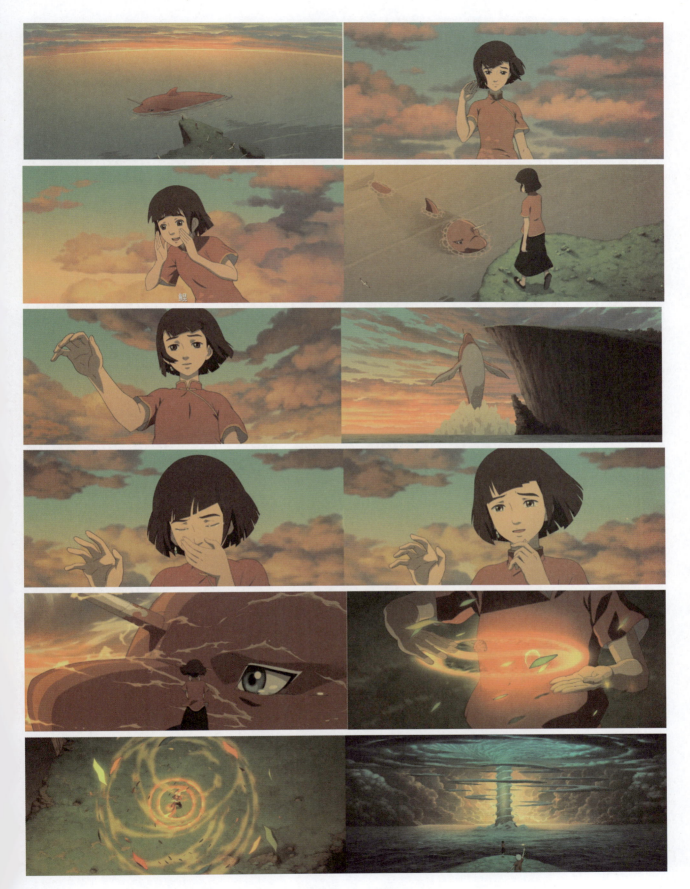

图 8-13（续）

看到椿和鲲离别的情景，湫心里暗下决心，为了不让椿留下隐痛，决定把椿和鲲一起送回人间。画面色彩运用强烈的红绿互补色进行对比，增强明度反差，运用明度、纯度很高的黄色产生光感，刺激观众的视神经，表现神奇感，场景也营造出为爱奉献的崇高感。湫用尽最后的法力，不惜让自己灰飞烟灭，也要成全心爱的人，展示了爱情的另一面，使观众留下深刻印象，值得回味（图8-14）。

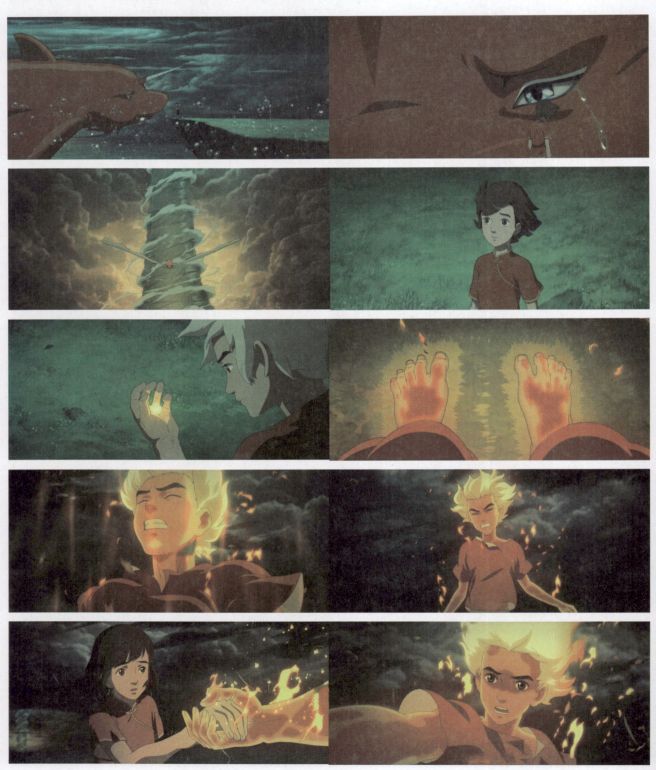

图8-14　中国动画电影《大鱼海棠》中的场景设计（14）

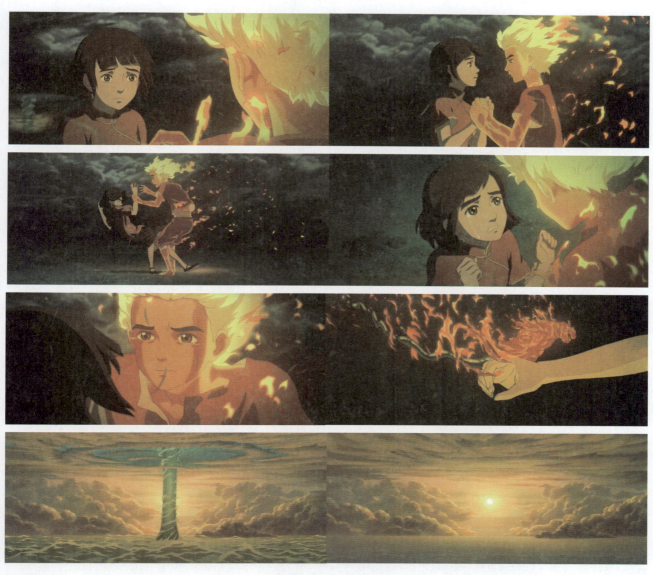

图 8-14（续）

故事的结尾，场景趋于平稳，经过戏剧性的冲突，回归人性的思考。椿和鲲被送回人间，场景色彩从黑、深蓝到浅蓝，寓示着从遥远的另一个世界来到现在的空间。有一种从海底回到岸上，一切正常如初，之前经历的一切好像梦境一般。场景色彩从绚丽到单纯，让人深思"人从哪里来，要到哪里去"的终极命题。在一望无际的大海边，衬托出曾有些记忆的一对恋人，背景单纯而深远，一切回归到原点，给观众带来无限的思考（图8-15）。

图 8-15 中国动画电影《大鱼海棠》中的场景设计（15）

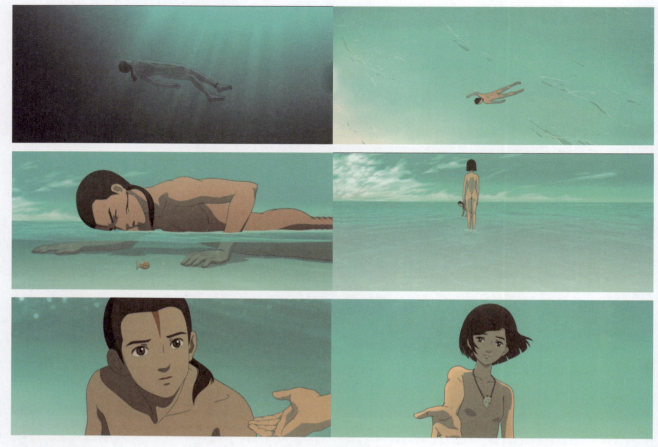

◆ 图 8-15（续）

　　椿和鲲被送回人间成为人类，对以前发生的事情都记不清楚了。对湫的交代也是观众所期待的。灵婆收集到湫的魂魄，让湫重新幻化成形，负责掌管人间生命的灵魂。场景色调深蓝，略带紫色，与亮黄色的光线形成强烈的对比，色彩的明度、纯度和色相对比展现出很好的艺术效果（图8-16）。

◆ 图8-16　中国动画电影《大鱼海棠》中的场景设计（16）

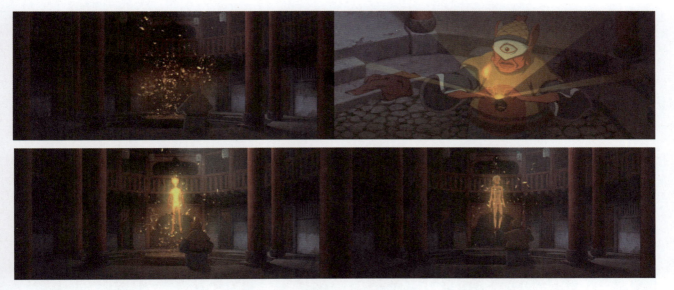

图 8-16（续）

综上所述，动画场景色彩的表现是动画创作中非常重要的因素之一，对影片艺术风格的确定，推动故事情节的发展，体现地域特色，提供角色的活动场所，以及营造环境气氛等方面，都起着重要作用。成熟而有经验的动画导演对动画场景色调和色彩的把握及运用都是得心应手的，应充分运用场景色调带给观众的强烈感觉，才能达到自己的创作目的，并实现更好的艺术效果。

8.2　美国优秀动画电影《花木兰》的场景解析

由巴里·库克执导的动画电影《花木兰》时长88分钟，于1998年6月19日上映，是迪士尼第一部以中国故事为背景的动画片，创作长达8年。故事讲述的是在古老的中国，有一位个性爽朗、性情善良的好女孩叫"花木兰"，在父母开明的教诲下，一直很期待自己能为花家带来荣耀。

由于北方匈奴来犯，国家大举征兵的时候，家中唯一男人的木兰的父亲不得不重新入伍，他曾经是一位身经百战的战士，但如今年事以高，行动不便。木兰不忍看到年迈的父亲征战疆场，决定女扮男装，代父出征。木兰故去的祖先们害怕木兰的身份暴露，家族荣誉受到玷污，连夜商讨决定派木须龙前往召回木兰。木须龙深知英雄无用武之地的苦楚，在半道改变了主意，决定帮木兰成就大业，以证明自己是名副其实的守护神。

从军之后，花木兰靠着自己坚韧的毅力和耐性，并在木须龙和蟋蟀的帮助下，不仅成功地在兵营隐藏了身份，而且练就了一身超群的武艺。在习武的过程中，她爱上了英俊潇洒的李将军，但她只能将这份爱意深深地藏在心底。

匈奴一路烧杀抢掠，李将军的父亲也惨遭杀害。为报杀父之仇，李将军率部在雪山脚下与单于展开激战，无奈寡不敌众，伤亡惨重。紧急关头，木兰策马登上山头造成雪崩，使敌人全军覆没，而她自己也被雪块击伤，昏迷不醒。

在治伤时，她的身份终于暴露了。李将军以命相保，使木兰免去杀身之罪。当木兰遭驱逐之际，皇宫里正在为庆祝消灭单于而张灯结彩，歌舞升平。幸好在木兰最艰难的日子里，木须龙一直陪伴在她身边，不时给她精神上的支持与鼓励。

而在荒野中，她又意外地发现单于并未丧命，并且在密谋杀死皇帝。事关重大，凭着坚强的意志与要为花家带来荣耀的信念，木兰火速回京城，途中正巧与绑架皇帝的单于狭路相逢。木兰使出浑身解数大战单于，最终在李将军的帮助下杀死单于，救出皇帝。

木兰恢复了女儿身，衣锦还乡，并且为家族赢得了无上荣光，而李翔也随后而至。

动画影片以写实为主，简洁而有特色。以下就按照故事的发展解析动画场景的不同设计和展现来介绍。

故事以匈奴人偷袭关隘开始，在夜幕下以深蓝色调的场景为背景，画面场景描绘的是中国的长城景观，较高明度和纯度的黄色烽火，在蓝色的背景下显得格外醒目。匈奴单于凶狠的眼神，在夜幕下显得非常突出，占据整个画面，让观众感到压抑、惊恐，故事由此拉开序幕（图8-17）。

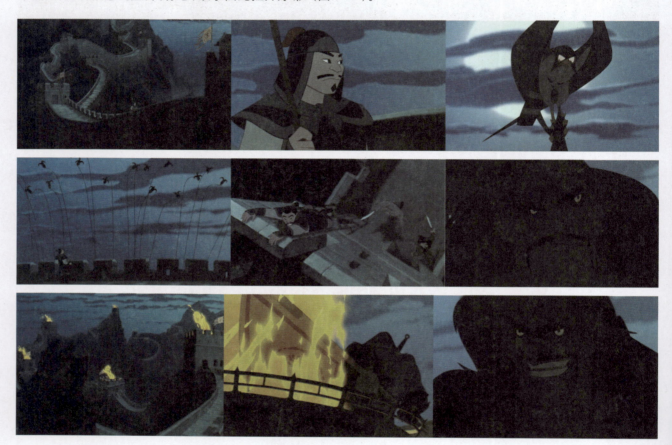

☆ 图8-17 美国动画电影《花木兰》中的场景设计（1）

消息传到皇宫，李将军向皇帝禀告情况，皇帝提醒他要征集退伍老兵抵御匈奴的进犯，李将军不以为然。表现皇宫的场景和皇帝的形象时并没有显得十分富丽堂皇和雍容华贵，而略显朴素。慈祥而威严的皇帝身穿黄色的衣服，并不显得华贵，在深红色背景下非常醒目。皇帝亲自走下龙椅叮嘱李将军，暖色调营造出一种温暖的气氛（图8-18）。

主人公花木兰的家里布置朴素自然，色调柔和，小凉亭体现出一派江南气息。场景处理得简洁朴实，光线角度倾斜，正是早晨时光，色温偏暖，给人一种温馨之感。木兰清晨起床梳妆打扮简单利索，动作麻利地干着家务活，画面设计得生动有趣，充满朝气，为木兰坚韧、机智的性格埋下伏笔（图8-19）。

木兰的父亲是一位退伍军人，虽然腿有残疾，但仍心怀报国之心，唯一的愿望是想让木兰嫁个好人家，过上好日子。他在祖宗碑前祈祷，孝顺的木兰给父亲送来茶水，性格活泼开朗。场景处理简洁庄严，光线以逆光处理，略显忧愁，整体色调为中性的绿色调，木兰的衣服也是绿色，和环境非常统一，给人一种生命力旺盛之感（图8-20）。

第 8 章 场景赏析

图 8-18 美国动画电影《花木兰》中的场景设计（2）

图 8-19 美国动画电影《花木兰》中的场景设计（3）

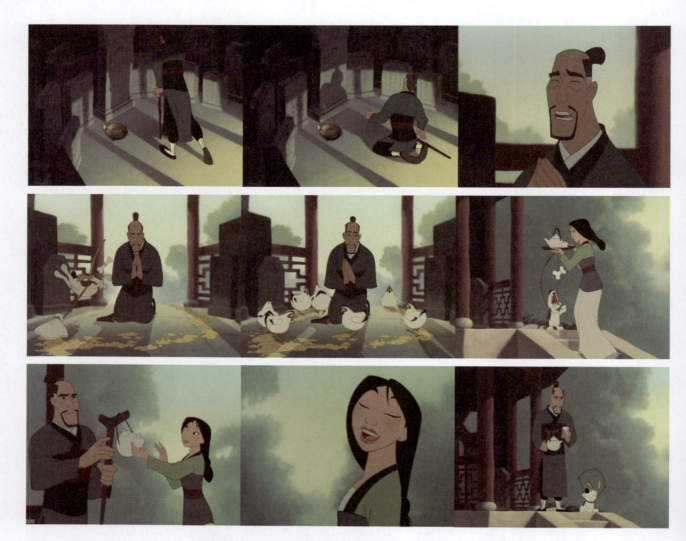

图 8-20 美国动画电影《花木兰》中的场景设计（4）

在木兰选美的情节中，动作设计滑稽搞笑，体现出木兰的性格特征。她的心理上也很矛盾，又想让花家光宗耀祖，但心里又不情愿。木兰像男孩一样骑马去选美，差一点迟到。选美屋内的场景以紫色为主，充满神秘感。角色动作幽默可爱，通过倒茶、喝茶、泼茶等动作的设计，体现出木兰没有闺中之女该有的娇气顺从的性格特点，最终选美失败。这段情节以动作取胜，场景色彩为辅，成功地衬托出动作的特点，表现出木兰的个性（图 8-21）。

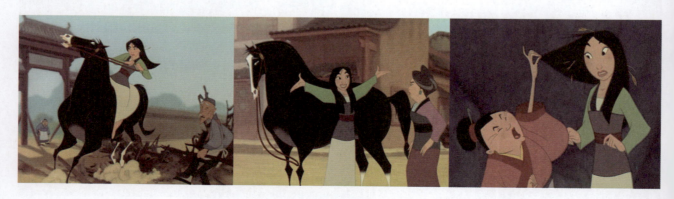

图 8-21 美国动画电影《花木兰》中的场景设计（5）

第 8 章 场景赏析

↑ 图 8-21（续）

　　木兰选美失败，心中郁闷，到祖宗灵前忏悔。场景设计呈现一派江南气息，环境清雅舒心，但木兰心里十分自责，因为自己不能使花家兴旺。父亲看出女儿的心思，在花树下安慰木兰。场景整个色调以暖色为主，表现得浪漫温馨，但带有一丝忧愁（图 8-22）。

　　皇帝下令征集老兵重新入伍，官差来到木兰居住的地方。木兰家里只有老父亲一位男丁，虽然身有残疾，还是勉强应征。木兰知道父亲年迈，出来阻止，但无济于事，父亲仍然被征入伍。场景色调还是江南景象，以灰色为主，衬托着角色的表演。整个场景清爽自然，表现的冷色略显沉静（图 8-23）。

　　木兰看到年迈的父亲拿起多年不练的宝剑练了起来，毕竟年事已高不如当年，腿又有残疾，结果摔倒在地，木兰心中十分不是滋味。吃晚饭时，她第一次和父亲顶嘴，不料父亲第一次向她发了很大的脾气。灰暗偏紫的场景色调起到很好的烘托作用，使气氛变得紧张而沉闷（图 8-24）。

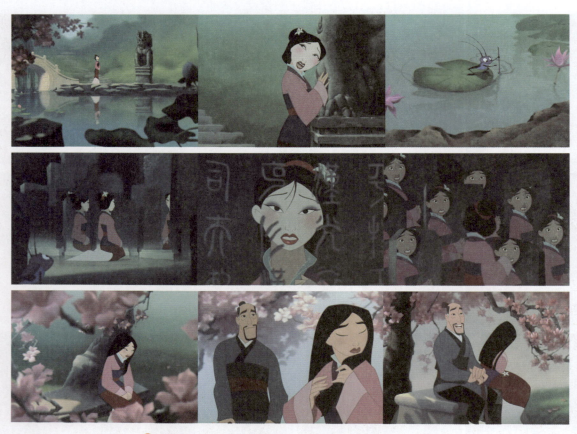

图 8-22 美国动画电影《花木兰》中的场景设计（6）

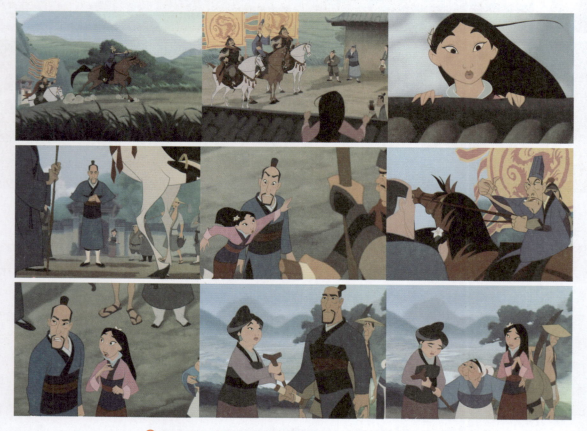

图 8-23 美国动画电影《花木兰》中的场景设计（7）

图 8-24　美国动画电影《花木兰》中的场景设计（8）

木兰经过复杂的思想斗争，决定男扮女装，替父从军。她告别了祖宗，拿上征兵文告，骑上心爱的马，连夜奔赴军营。庙堂里烛光闪亮，和晚上深蓝色的色调形成鲜明对比，月光下灰暗偏蓝的场景色调营造出看似安静而实则冲动的环境气氛，也预示着木兰从军此去前途未卜，不由让观众为之揪心（图 8-25）。

奶奶听到动静被惊醒，赶紧提着灯笼往外跑，随后父亲和母亲也着急起来并跑出屋外。外面天空下着雨，色调昏暗。父亲着急摔倒在泥泞的院内，母亲赶紧扶起，她既担心女儿，又担心会有欺君之罪。晚上深蓝色的色调伴着闪电，整个气氛悲凉凄苦，不由令人心酸（图 8-26）。

在"请出祖宗商讨"这段情节中，主观意识运用较多，色彩运用都是以同类色的明度对比为主，较统一单调，以光感表现另一世界的主观活动，同时用守护神"木须龙"的红色与背景单调的深色形成强烈对比，增强了画面的视觉效果。祖宗们固执己见，最后决定让守护神木须龙去追回木兰，以保祖上名誉。整个色调充满灵动，明亮单纯（图 8-27）。

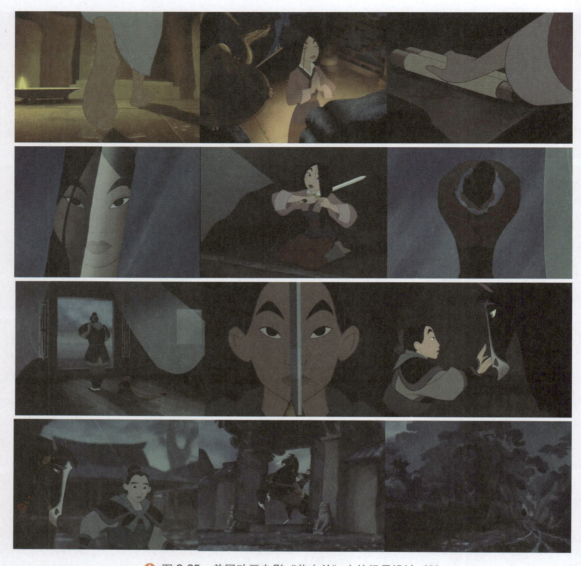

图8-25 美国动画电影《花木兰》中的场景设计（9）

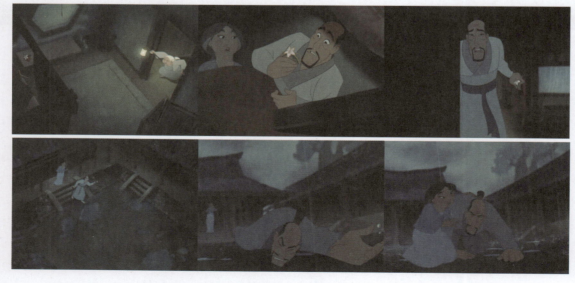

图8-26 美国动画电影《花木兰》中的场景设计（10）

图 8-27 美国动画电影《花木兰》中的场景设计（11）

匈奴入侵，色调变得灰暗深沉，远处背景明亮，突出轮廓，场景运用逆光处理，增强了邪恶和凶猛的感觉。色彩运用明度对比强，纯度降低发灰，色相单调，黄色的火光在深沉的背景下形成强烈对比，也体现出匈奴人的凶残（图 8-28）。

图 8-28 美国动画电影《花木兰》中的场景设计（12）

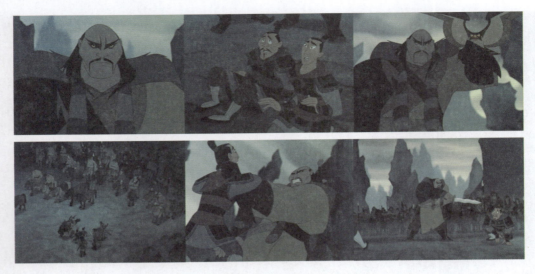

图 8-28（续）

木兰来到军营旁，不敢进去，远处瞭望，心神不宁，守护神木须龙在吓唬她。色彩运用以中性的绿色调为主，绿色是生命和希望的象征，这里运用绿色预示着木兰有无限的潜力有待发挥。红色的火光在深绿色背景的映衬下显得无比耀眼夺目，也体现出一种旺盛的生命力即将爆发（图 8-29）。

图 8-29　美国动画电影《花木兰》中的场景设计（13）

木兰进入军营,第一天就想睡懒觉,守护神木须龙叫醒她,提醒她要遵守纪律,边喂她吃早饭边说一些规矩。画面色彩以暖色的黄色调为主,明亮鲜活,象征着光明和温暖。通过木须龙的表演,使画面变得活泼可爱,诙谐幽默,在轻松中推进故事的发展(图8-30)。

图8-30 美国动画电影《花木兰》中的场景设计(14)

木兰进入刻苦的训练中,对年轻的李翔产生了爱慕之情。锻炼时的场景较单纯,以淡绿和淡蓝为主色调,突出角色的表演。通过色调的变化,为表现时间的推移,场景从白天过渡到黑夜,木兰表现得非常认真刻苦,进步飞快(图8-31)。

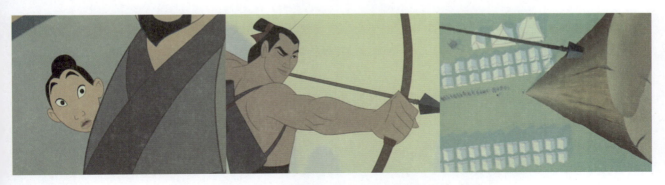

图8-31 美国动画电影《花木兰》中的场景设计(15)

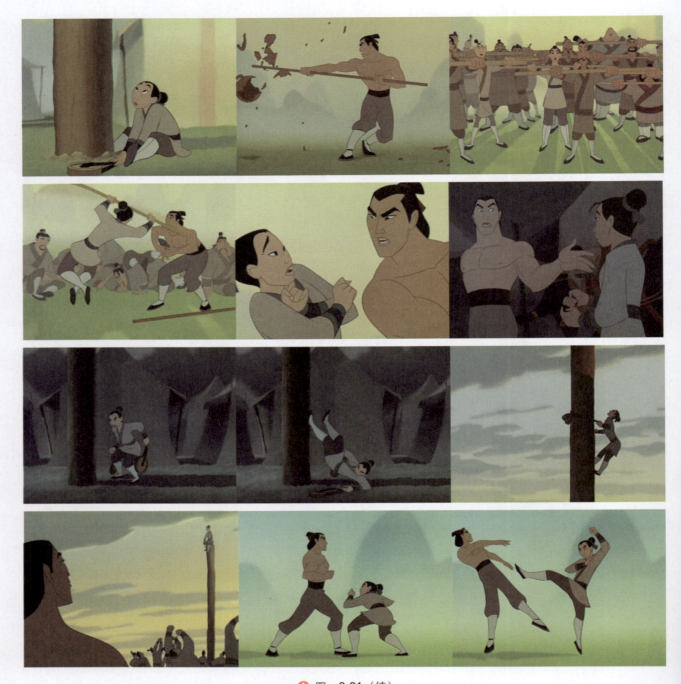

图 8-31（续）

军营训练坚苦，但又不失快乐，画面呈现出团结紧张、严肃活泼的气氛。这里运用主观镜头，突出表现训练的节奏，既显得统一，又有变化。背景色彩统一单纯，略显轻松，又为以后的战争埋下伏笔（图 8-32）。

匈奴袭击边塞村庄，残忍程度令人发指。这里运用半主观镜头，也可称为夸张了的客观镜头，以突出其残忍的程度。背景色彩运用大量红色，形成血腥的红色调，镜头摇动以让观众观其全貌，简直惨不忍睹，不由让人产生同情心（图 8-33）。

与匈奴的战斗最精彩的就是"雪崩"这出戏。背景以雪山为主，色调清晰明朗，明度较高，色彩对比强烈。剧情出现戏剧性变化，情节跌宕起伏，节奏紧张，扣人心弦。运用冷色调表现出大雪山的情景，动静关系处理得恰到好处，不温不火，令人舒心，紧张之余带有一份感动（图 8-34）。

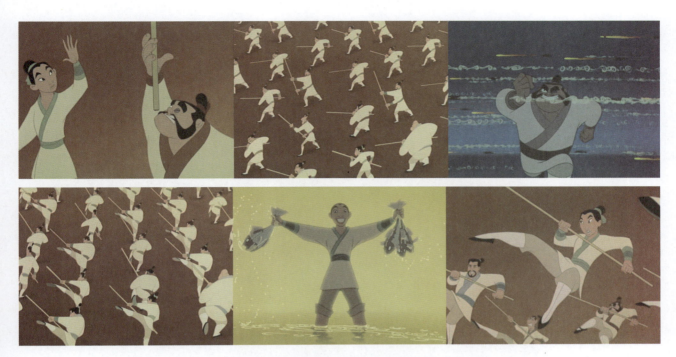

图 8-32 美国动画电影《花木兰》中的场景设计（16）

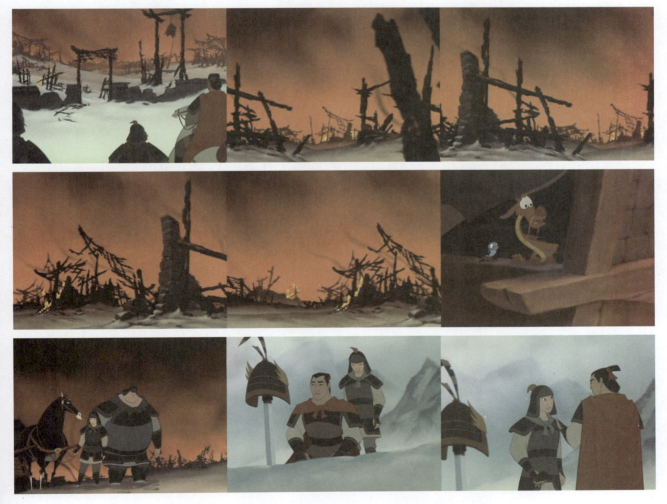

图 8-33 美国动画电影《花木兰》中的场景设计（17）

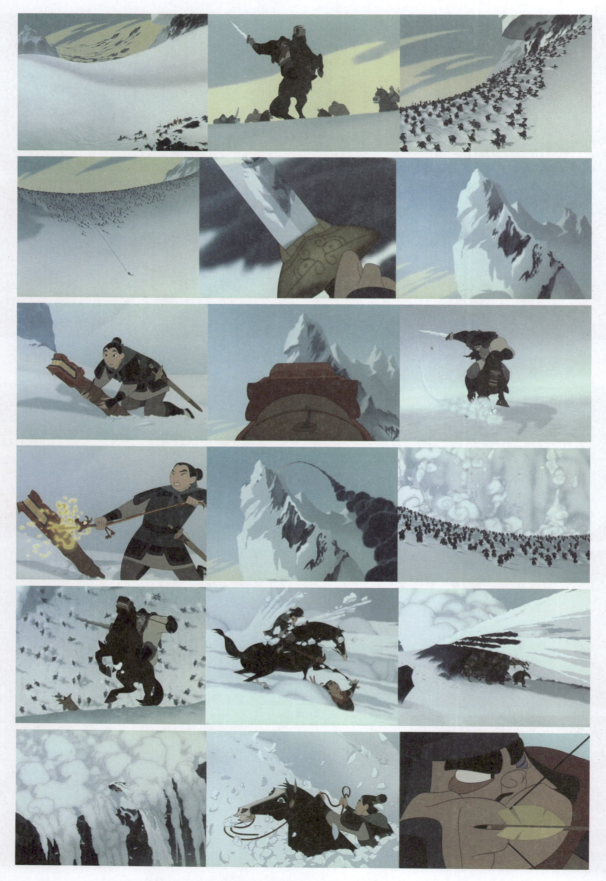

图 8-34 美国动画电影《花木兰》中的场景设计（18）

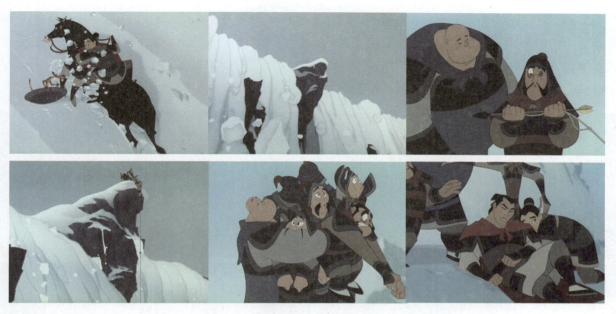

图 8-34（续）

木兰为救战友和李翔,受伤治疗,身份暴露。色调由深蓝色变为紫色,从不祥之感出现到有所转机。李翔感谢木兰救了自己,破例赦免木兰,给木兰留了一线生机。此时运用冷色调的变化表现了事情十分严重,因木兰的做法有欺君之罪,是要被杀头的,使观众也为木兰捏了一把汗（图8-35）。

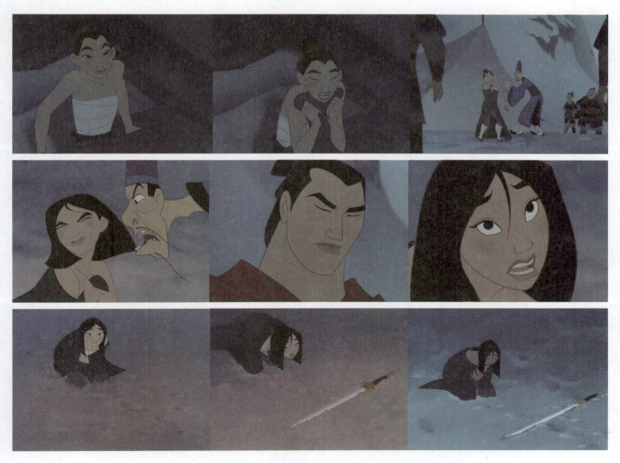

图 8-35　美国动画电影《花木兰》中的场景设计（19）

"木兰救驾"的情节表现得也很生动曲折,木兰身份暴露,只有皇帝才能圆满解决。在这一段情节中,色调运用得深沉厚重,对比强烈,既有时间的记录,又有主观的寓意。皇帝既指责了木兰女扮男装,欺瞒的不对,维护了皇帝的尊严;又赞扬木兰勇敢智慧,因救驾有功,给木兰嘉奖,体现了皇帝慈祥的一面,让人感到平易近人,和蔼可亲,圆满合理地化解了矛盾。场景色彩的运用起到了很好的烘托作用(图 8-36)。

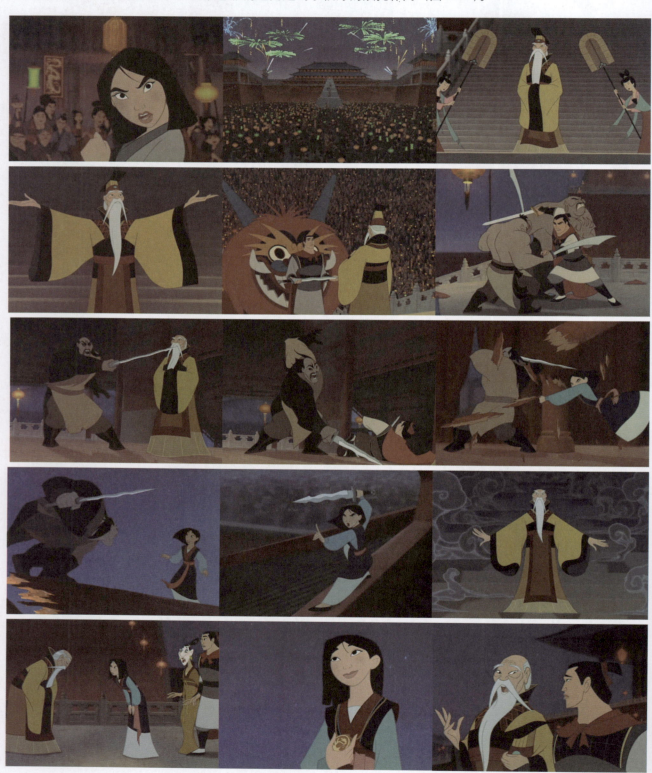

图 8-36　美国动画电影《花木兰》中的场景设计(20)

结尾"木兰还乡"的情节表现得很感人。木兰拿着单于的宝剑和军功章来到父亲身边,父亲每天坐在石凳上盼着木兰回来,看见木兰回来,有些惊喜。这段情节,色调依然是夏天的景象,仍是温馨的花园,不一样的是女儿已经长大,为国争了光并平安回来。父女抱头痛哭,祖宗在旁看着也很欣慰,一家人和睦相处,木兰也与将军李翔重逢。这种圆满的结局是大家都想要的,场景色彩清新自然,更增添了一份和睦感(图8-37)。

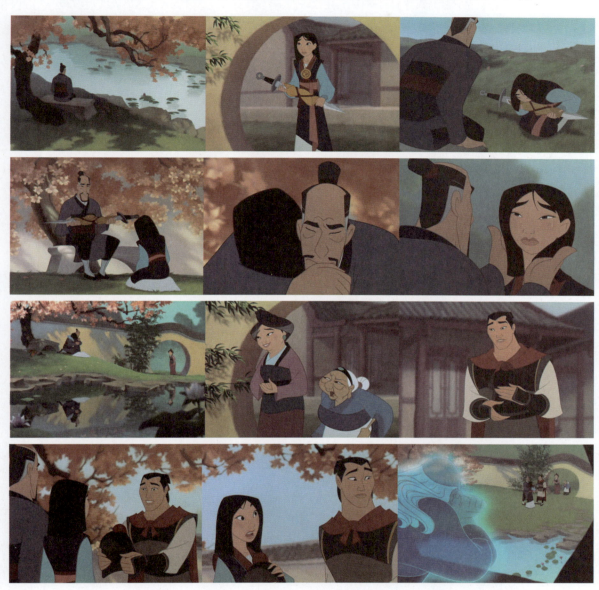

🔸 图8-37　美国动画电影《花木兰》中的场景设计(21)

思考与练习
1. 认真观摩中外优秀动画电影,全面考虑场景色彩设计的作用和目的。
2. 理解色彩的基本属性知识,思考在场景色彩设计中如何灵活运用。
3. 把握色温的感觉,体会优秀动画作品中场景色彩的运用方法。

参 考 文 献

[1] 约翰·拉伊内斯. 艺术家与人体解剖学 [M]. 左建华,张晖,译. 天津：天津人民美术出版社，1998.

[2] 严定宪,林文肖. 动画技法 [M]. 北京：中国电影出版社，2001.

[3] 王炳耀. 人体造型解剖学基础 [M]. 天津：天津人民美术出版社，2002.

[4] 赵前. 动画片场景设计与镜头运用 [M]. 北京：中国人民大学出版社，2005.

[5] 理查德·威廉姆斯. 原动画基础教程 [M]. 邓晓娥,译. 北京：中国青年出版社，2006.

[6] 汪瓔. 动画场景设计 [M]. 上海：东方出版中心，2008.

[7] 顾严华. 动画场景设计 [M]. 上海：上海交通大学出版社，2009.

[8] 武立杰. 动画造型设计 [M]. 长春：吉林大学出版社，2010.

[9] 武振国,齐小北. 影视动画表演 [M]. 北京：中国科学技术出版社，2011.

[10] 王懿清,刘刚田. 动画角色设计 [M]. 南京：南京大学出版社，2011.

[11] 刘高,罗淞译,陈敏. 动画场景设计 [M]. 2版. 上海：上海交通大学出版社，2013.

[12] 李铁,张海力,王京跃. 动画场景设计 [M]. 3版. 北京：清华大学出版社，2018.

参考片目

	
《大闹天宫》	导演　万籁鸣　唐澄
《大圣归来》	导演　田晓鹏
《大鱼海棠》	导演　梁璇　张春
《哪吒闹海》	导演　严定宪　王树忱　徐景达
《山水情》	导演　特伟　马克宣　阎善春
《阿凡提》	导演　曲建方　靳夕　刘蕙仪
《九色鹿》	导演　钱家骏　戴铁朗
《金猴降妖》	导演　特伟　严定宪　林文肖
《葫芦兄弟》	导演　胡进庆　葛桂云　周克勤
《蝴蝶泉》	导演　徐景达　常光希
《宝莲灯》	导演　常光希
《红孩儿大话火焰山》	导演　王童
《我为歌狂》	导演　胡依红
《聊天》	导演　孟军
《卖猪》	导演　陈西锋
《牡丹仙子》	导演　徐志坚
《渔童》	导演　万古蟾
《牧笛》	导演　特伟　钱家骏
《千与千寻》	导演　宫崎骏
《花木兰》	导演　托尼·班克罗夫特
《阿凡达》	导演　詹姆斯·卡梅隆
《狮子王》	导演　罗杰·艾勒斯　罗伯·明可夫
《小马王》	导演　凯利·阿斯博瑞　罗纳·库克
《僵尸新娘》	导演　蒂姆·伯克·约翰
《机器人9号》	导演　谢恩·艾克
《埃及王子》	导演　西蒙·威尔士　布伦达·查普曼　史蒂夫·希克纳
《美女与野兽》	导演　加里·特鲁茨代尔　科尔·怀斯
《人猿泰山》	导演　凯文·利玛　克里斯·巴克
《铁臂阿童木》	导演　手冢治虫
《龙猫》	导演　宫崎骏
《蒸汽男孩》	导演　大友克洋
《星际宝贝》	导演　克里斯·桑德斯　迪恩·德布洛斯
《凯尔经的秘密》	导演　汤姆·摩尔　诺拉·托梅
《功夫熊猫》	导演　马克·奥斯本　约翰·斯蒂文森

《冰雪奇缘》　　　　导演　克里斯·巴克　珍妮弗·李
《飞跃地心》　　　　导演　陈苗
《疯狂原始人》　　　导演　柯克·德·米科　克里斯·桑德斯
《海贼王》　　　　　导演　宇田钢之助　敬宗久
《小熊维尼》　　　　导演　斯蒂文·安德森
《白雪公主》　　　　导演　华特·迪士尼
《木摇椅》　　　　　导演　弗瑞德里克·贝克
《幻想曲 2000》　　　导演　詹姆斯·阿尔加